DESIGN DYNAMISM 7 INDICATORS

HUMAN ORIENTED DESIGN

DESIGN THINKING

HYPOTHESIZE ABILITY

KNOWLEDGE CREATION BY DESIGN

VALUE CREATION

CULTURAL ENGINEERING

BUILDING DESIGN MANAGEMENT PROCESS

玉田俊郎 編・著

デザインマネジメント7つの指標

DESIGN DYNAMISM

INTERVIEW

川和聡
花岡雅
加藤公敬
菅原重昭
高嶋晋治
加藤義夫
玉田俊郎
木村徹
難波治
浦田薫

サイモン・ハンフリーズ

JDMA
Japan Design Management Association

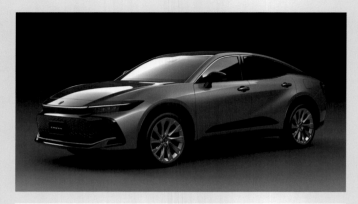

クラウン（クロスオーバー）

e-Palette

TOYOTA Micro Palette

Woven City

UNI-ONE

ASIMOとUNI-CUB β

HONDAJet Elite S

陸上競技用車いす

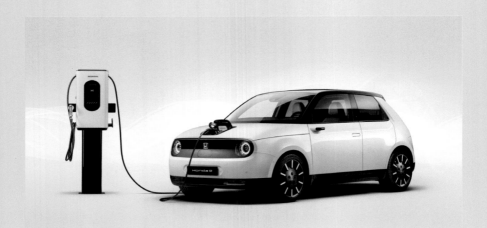

Honda e

クルーズ・オリジン　日本での利用イメージ

NT1100

Dax125

デザインマネジメント 7つの指標

サイモン・ハンフリーズ

川和聡
花岡雅
加藤公敬
菅原重昭
高嶋晋治
加藤義夫
玉田俊郎
木村徹
難波治
浦田薫

普遍的な基本スタンス

ヒューマン・オリエンテッド・デザイン
Human Oriented Design

デザインメソッド

デザイン思考
Design Thinking

ダイナミズム
Dynamism

問題の解決と提示能力

仮説提示能力
Hypothesize Ability

感性力、創造力の可視化
イマジネーションの創出

デザインによる知識創造
Knowledge Creation by Design

デザインマネジメント7つの指標

デザインマネジメントの具現化

デザインマネジメントプロセスの構築
Building
Design Management Process

社会、文化へのアプローチ

文化工学
Cultural Engineering

デザイン
Design

イノベーションの実現
イマジネーションによる新結合

価値創造
Value Creation

はじめに

一般社団法人　日本デザインマネジメント協会を正式に設立したのは2020年である。ここに参加した理事役員、会員は産業界、教育界、デザイン振興機関の第一線で活躍するメンバーである。

主な活動はリサーチカフェと称する研究会である。このリサーチカフェでは理事役員、会員、特別ゲストが設定したテーマで発表またはプレゼンテーションを行い、意見交換と議論を深めていく場であった。

そのような議論の中から、ソーシャルデザイン、リージョナルデザイン、ライフデザイン、コーポレートデザイン、創造性教育の活動のディビジョンが立ち上がった。なぜ、このようなディビジョンが立ち上がったというと、これまでの社会経済の枠組みで輪郭を描くことよりも、すでにデザインの対象が拡張しつつある状況を踏まえ、さらに外側に輪郭を描くことが日本デザインマネジメント協会としての役割として重要ではないかという結論に至った。

私達の問題意識としては、この大変革の時代にあって、世の中の仕組みや、技術革新が進展する中で、社会や地域、企業、生活の場が技術革新や経済的活動の目的と結果によって受動的に形成されるものではなく、主体的に構想されるべきものであるという認識に基づいている。

そこにデザインの大きな役割のひとつがあるのではないかという問いかけでもある。そして社会や地域、企業、生活の在り様を、デザインを介して模索し構想することは、翻ってこれからの社会に優位性のある技術や経済活動に寄与するのではないかという目論みもある。

本書はこのような観点から企画されたものである。本書のタイトルをデザイン・ダイナミズム─デザインマネジメント7つの指標─としたが、このダイナミズムの意味は社会や企業、個人に作用する、または作用を及ぼす可能性を意味するのであるが、作用する対象はまさに社会や地域、企業、生活である。これをいかにモノやサービス、環境として具現化していくかがデザインマネジメントの役割でもある。

本書は上記の観点からデザインダイナミズムの現場からインタビューを交え構成したものである。また、当協会の各デヴィジョンからデザインマネジメントの指針となる考え方や見方を提示していただいた。

本書のインタビュー構成にあたっては、トヨタ自動車株式会社、株式会社本田技術研究所、花岡車両株式会社、salt consulting株式会社に多大なご協力をいただいた。ここに感謝申し上げます。

17

序にかえて

本書のタイトルはデザインダイナミズム─デザインマネジメント7つの指標─とした。今日、デザインの専門性とデザイナーというデザインの専門家と称される枠組みから解放され、広くその考え方や手法を共有する時代に入っている。デザイナーと称される専門家もデザインが一般に共有されることを願っている。そうでないと従業員やユーザーが共感できる、創造的なデザインを実現できないと考えている。

これは企業におけるデザイン部門も同様で、経営部門や他部門とデザインを共有し共創して、初めて優れた製品やサービスのデザインが提供できるという認識を持っている。優れた製品やサービスのデザインが社会的価値や環境的価値を高め、同時に企業価値を高め、結果として企業の業績も高めていくことが、21世紀の企業のトレンドとなっている。そしてユーザーはその優れた製品やサービスを受容することで生活の価値を高め、自分に合ったライフスタイルをつくることが理想となっている。

そのために企業は理想のビジョンを描き、社会的ミッションを定め、社会や環境に積極的にコミットし創造的に行動していくことが求められている。この取り組みは企業価値とブランド力を高め、ひいては業績を高めることになるからである。

本書では今日の製品開発やサービスを展開していく上で、デザインに対する考え方や視点をどのように持てばよいのか、デザインを取り入れることで何が変わるのか何が有効であるのかをインタビューを交えて述べていく。そしてデザインのマネジメントが経営プロセスと製品開発のプロセスと、どのように統合または融合されていくの

か、その方法論を7つの指標として示した。

20世紀の時代はある意味でシンプルな社会モデルや経済モデルを描くことができ、その上で消費モデルや生活モデルも描くことができた。基本的にはモノ経済に主体があって、大量生産、大量消費を前提に、さまざまな発展モデルが描かれた。企業や消費者は仕事や生活の指針を、その発展モデルに合わせてイメージすることができた。

ところが21世紀に入ると、前述したモデルは成り立たなくなり、知識集約、知識創造の時代に移行した。経済の主体がソフト経済、コト経済に変化し、従来モデルでは通用しない時代に入ってきた。現代はまさにその生成期と言えるだろう。

最近、産業界、経済界より先の見えない社会、これまでの常識が通用しない時代、これまでの慣習やビジネスモデルが通用しない社会と評されている。これをVUCA（ブーカ）と称することができる。VUCAとはVolatility（変動性）、Uncertainty（不果実性）、Complexity（複雑性）、Ambiguity（曖昧性）の頭文字をとったものである。

Volatility（変動性）いう点では、確かに現代は、社会情勢や国際情勢、国内情勢が目まぐるしく変動し、個人の生活レベルにおいても直結する問題となっている。エネルギー問題しかり、オンラインでの働き方の変化しかりと、これまでであれば社会情勢や国際情勢の変化が個人の生活レベルや働き方に影響を及ぼすのには一定時間を要していた。そして、その過程で国や行政、企業が介在し、生活や働き方への影響を少なくするための緩衝の役割を担ってきた。しかし、現代においては個人個人が直接情勢の変化を判断し、意思決定をする時代に

なってきた。

Uncertainty（不果実性）という点では、見通しが持てない時代でもある。同時に正解のない社会でもある。背景には価値観の多様性と変化が顕著となり、単純化したレベル設定ができないことがある。また、個人や地域、あるいはそれぞれの置かれている状況や立場が異なることで画一的な対応ができないことがある。

Complexity（複雑性）とは社会や生活の問題がますます複雑化していることである。これらの問題に対し、企業や行政は商品やサービス、施策を通して解決を図るが、問題の前提として、たとえば、脱炭素社会やエネルギーといった問題の枠組みが広がったことが挙げられる。そしてIoT（Internet of Things）と称されるようにモノとモノがインターネットで結びつく技術革新の進展と多様なニーズにより、前時代よりますますその複雑性が増している。

Ambiguity（曖昧性）とは、かつてマスメディアや国、行政レベルで形成されてきた価値観やトレンドが明確に示された時代から、多様な見方や考え方により価値の規範（パラダイム）が不明確なものとなってきた。たとえば、これはSNSに見られるように多様な情報発信を消費者サイドや個人レベルで、できるようになったことである。この個人の情報発信により、多様な価値と見方が形成され大きな影響力を持つに至った。

以上、VUCAは21世紀の今日の価値観、社会のトレンド、技術革新、企業の在り方を象徴しているものと言える。したがって、デザインもこのVUCAを前提条件として直接的、間接的に関わっている。したがって「モノ・ハード経済」の20世紀と「コト・ソフト経済」の21世紀デザイン観は大きく異なることになる。もちろん近代デザインのフィロソフィーである普遍的側面をベースとすることを前提として。

モノづくりやビジネスにおいて品質を上げる手法として、Plan（計画）、Do（実行）、Check（評価）、Action（改善）というPDCAサイクルが有効であったが、今日においては、Observe（観察）、Orient（仮説構築）、Decide（意思決定）、Action（実行）のOODAサイクルが注目されている。21世紀のVUCAを乗り越える手法として、その有効性が評価されている。

不確実で先の見えない時代において、OODAはこれまでにない商品やサービスの市場創造やビジネスモデルを構築する思考ツールでもある。このOODAはデザイン思考やデザインプロセスに近似している。今日、デザインの領域を越えて広く、経営手法や商品開発、ビジネスモデル等にデザイン思考やデザインのプロセスが活用される背景にはVUCAに見られるような混沌とした複雑な状況を乗り越える思考のスキームを有していると推測する。

以上のことから、「デザインマネジメント7つの指標」はOODAと重なりつつ、デザインの普遍的な視点であるHuman Oriented Design（人間―環境を志向する設計＆プラン）をベースにモノやサービス、ビジネスが文化的に社会的に定着を目指す考え方、Cultural Engineering（文化工学）、そしてデザインプロセスとマネジメントプロセスをシンクロさせた「デザインマネジメントプロセスの構築」を加えた7の指標である。7つの指標については2章で詳述する。

本書のもう一つの視点はデザインの思考やデザインプロセスを経営やビジネス、商品開発というコーポレートデザインのみを対象とするばかりではなく、対象とする輪郭を広げ、ソーシャルデザイン、リージョナルデザイン、ライフデザインという側面から考察している。

もちろんコーポレートデザインの外側の上記の対象は歴史的に見ても学術的に見ても、デザインの実践と研究、考察が行われてきた。そして多くの実績と業績を積んできている。本書での取り組みはこれまでのデザインの実践と研究を踏まえ、21世紀の視点に立つデザインの可能性をアプローチする取り組みである。現時点はその入り口に立つ認識を示すものであり、識者のインタビューによって構成されている。

加えて、このデザインのフィールドの相互の関連性と結びつきは、ますます重要となってくることが考えられる。

例えばトヨタ自動車株式会社が掲げているように、自動車の開発から地域課題や社会的課題を解決するモビリティ社会の実現を掲げている。これは富士の裾野に「Woven City」という人が住む街をつくり、そこで理想的なモビリティの在り方や課題を研究、実証しようとする取り組みである。

企業において今後このような社会的課題に取り組むことがますます求められている。国や行政においてもSociety5.0や第四次産業革命という定義の中で、どのように、あるべき社会像や生活像を描き、実現していくことが求められている。このような観点からそれぞれのデザインフィールドの実践的なアプローチが求められている。

最後に、本書では創造性教育について取り上げている。以前より日本においては人的資源が最も重要な資源であり、時代に見合った教育が実践がなされてきた。今日の教育において、創造性が日本を前に動かす原動力である。「創造性」こそ、21世紀の時代を切り拓く礎と考える。

第 1 章

Dynamism by Design
——変化を呼び起こすデザイン——

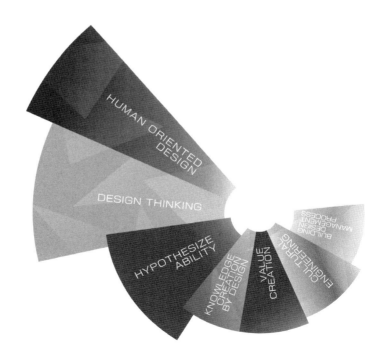

HUMAN ORIENTED DESIGN

DESIGN THINKING

HYPOTHESIZE ABILITY

KNOWLEDGE CREATION BY DESIGN

VALUE CREATION

CULTURAL ENGINEERING

BUILDING DESIGN MANAGEMENT PROCESS

「変化なくして進歩は不可能であり、自身の考えを変えることができない人は、何も変えることができません」

——ジョージ・バーナード・ショー

「生き残るのは、最も強い種でも、最も賢い種でもなく、環境の変化に最も敏感に対応できる種なのです」

——チャールズ・ダーウィン

この二つの格言は変化の二つの方向性を示している。一つは自らを変化することで局面を打開することである。これをサッカーのゲームに置き換えてみよう。

もう一つは変化に柔軟に対応して局面を打開しようとするものである。サッカーの魅力は絶えずゲームの流れが変化し、フォーメーションやパス回しで変化を生み出し相手ゴールに攻め込んでいく。一方、攻め込まれた相手チームは攻め込むチームに対応し、ディフェンスのシステムフォーメーションを駆使し、攻め込む選手をマークし、パス回しを封じゴールキックを阻止しようとする。この両チームの攻守のせめぎ合いが観衆を熱狂させる。

サッカーの3つ目の楽しみは監督の采配である。監督がその試合にどのような作戦で臨みどのようにゲームを作っていくのか、ゲーム中にどのような指示を出すのか、いつ選手を交代させるのかなど、両チームの監督の采配もサッカー観戦の大きな魅力である。90分という試合時間の中で絶えず選手は変化を生み出し、その変化に対応する選手の動き、そしてその変化の源を生み出す監督の采配は魅力に満ちている。

変化を生み出すことは創造的であり、変化に対応することは問題発見であり、課題発見である。サッカーのゲームのように絶えず二つの局面が相手

変化はそれぞれが独立しているものではなく表裏一体である。この二つの

と味方に入れ替わっていくのである。

1-1 多様化、多極化時代のマインドセット

　私たち個人はデジタル革命の進展によって、前時代に比べて遥かに大きな情報を獲得できるようになった。手元の iPhone をワンクリックすればたちどころに世界で起こっているさまざまな事象を見ることができる。そしてまた Amazon から欲しい商品を即座に手に入れることができる。しかもその情報は関連する情報とさまざまに関連付けされていて、さらに広くそして深く情報に接することができる。Google にキーワードをいくつか入れると関連するサイトがいくつも表示される。また SNS では身近な家族や友人との頻繁なやり取りと、遠い面識のない人との繋がりもできる。また、ビジネスにおいても SNS は必要不可欠なものとなっている。明らかに私たちのマインドセットに大きな影響を与えていることは間違いのないことだろう。

　このデジタル革命の大きな特徴は意味的にも物理的にも従来から持っている、あるいは抱いている価値規範を崩している点であろう。例えば20世紀のメディアではテレビや新聞、雑誌が普及し、このマスメディアを通して価値規範や行動規範が形成され、オピニオンが形成された。あるいはオピニオンが形成されて、私たちの価値規範や行動規範の基礎となった。この20世紀型のメディアの特徴に見られる価値規範と行動規範の形成は、生産と流通、消費の面でも同様に捉えることができる。マスとして形成された価値規範と行動規範から市場が形成され、この下で商品は企画され生産と流通、消費が行われてきたのである。

では現代ではどうかと言えば、このマッスとして捉えてきた価値規範や行動規範がさまざまな価値規範や行動規範にシフトしてきているのが特徴である。また、市場において消費者は、何らかの価値規範や行動規範に属する受身的な存在であった。しかし、現代においては消費者という括りではなく、生活者自らが価値規範や行動規範を考え実践している。そこには多様な価値観や行動規範が生起しつつある。ある種のパラダイムシフトが起こっていると言ってもよいだろう。

このパラダイムシフトについて、インタビューでトヨタ括執行役員、サイモン・ハンフリーズ氏はデザインの観点から述べている（86頁）。個人の価値規範や行動規範はどのように形成されるのか。それは私たちのマインドセットによるところが大きい。マインドセットとは個人の考え方や価値観、思考パターンを指し、人生経験や教育、時代背景が作用していると言われる。現代においては、このマインドセットの多様な形成が多様な価値を生み出し、その集合体として多極化が起こっていると見るべきであろう。したがって、生活者にとってマインドセットの在り方や自らの価値の創出と他者との価値の共有が重要であって、そこに高いニーズがある。

消費者の価値付けの変化として、企業の宣伝広告からもその変化を窺うことができる。宣伝広告には商品広告と企業広告があるが、社会的な価値や環境的な価値、あるいは企業の社会的責任CSR（Corporate Social Responsibility）を重視する企業広告または商品広告が多くなっている。消費者の消費行動が、直接的な商品への価値付けではなく、商品を販売する企業そのものに対する価値付けと連動しているのである。このような意味で、20世紀型の固定化された価値観や行動規範を求めても、目覚めた生活者はもはやその下に集まることはない。このことは政治やマスメディアについても同様で、生活者である国民は多様な情報ソースから

自分なりのエビデンスや価値観を持つようになっている。

1−2 デザインの可能性

変化についてサッカー競技を引き合いに出して述べたが、このことは本書で扱うデザインにも当てはまることである。それ以上に生活や企業や組織、社会に当てはまることでもある。

今日、製品開発やサービス開発、マーケティング、経営などのさまざまな場面で、「デザイン思考」が注目されている。デザイン思考については近年、多くの研究と実践がなされ、多くの成果と成功事例が報告されている。

ここでデザイン思考を「変化に対する問題解決思考と変化を生み出す創造的思考」と端的に考えてみよう。それは問題となっている事象はどのような変化によって生じているのか、そしてその変化は何に起因しているのかを探ることでもある。

サッカーで言えば、相手選手の動きやパスがどう出るのか事前の変化を読み取り対処しなくてはならない。相手選手が動いてパスが出た後では対処はできない。事前の変化を捉えることが重要である。もちろん事後の結果からの分析や検証も、研究という点では必要なことである。また、直近の問題を改善することにも役立つ。事前の変化を予測することはボールの動きだけを見ているだけでは難しい。フィールドの選手の動き、相手チームの動き、ベンチの動きを見ることも重要となる。

監督は試合の流れと見ながらフォーメーションを検討し、そのフォーメーションに対応する選手の動きを見る。

そして相手チームのベンチの動きから相手チームの次なる一手を予測する。監督の采配を受け、コーチ、チームキャプテン、選手が一糸乱れず（現実には大変難しいことであるが）連動して、それぞれの役割を果たしながら、その能力を最大限に発揮した時に勝機が訪れる。

現場力に創造性を

変化を事前に予測することは大変重要であるが、その前に変化に気づくことはさらに重要である。その変化に気付き、それが問題となる場合に直ちに対応すればその問題を解消されるが、気付かなければ問題が表面化し、さらに大きな問題となってしまうことがあるからだ。物事の失敗は、このように変化に気づかずに問題が表面化し、さらに問題が生じて、負の連鎖によって失敗に至るのである。

日本航空（JAL）が経営困難に陥った時、稲盛和夫が経営再建を担った。その後のJALのV字回復は周知の通りである。稲盛は従業員全てが持つべき意識、価値観、考え方として「JALフィロソフィ」を掲げ、稲盛の考え方、判断基準、価値観を共有できるようにした。

「JALフィロソフィ」の中には「たとえお客さまに見えないところでも、全社員が一丸となって大切な人をお迎えする万全の準備をすること。たとえお客さまが言葉にされなくても、その想いを感じ取り、心を込めてお応えすること。私たちのおもてなしは、大切な人を想うのと同じようにお客さまを想うことから生まれます。二度とは巡って来ない一瞬一瞬を大切にしながら、お客さま一人ひとりに最良のひと時をお届けできるよう私たちは全力を尽くしていきます」。さらに、「私たちの未来を創るのは、私たち自身です。社員一人ひとりが高い目標

を掲げ、常に創意工夫を重ねることで生まれる一歩先を行く先進性。何よりも求められる安全運航の堅持を前提に、世界の航空会社に先駆けた挑戦を重ね、常に新鮮で感動していただける価値を創造していきます」とある。

右記のフィロソフィの一文の中に、現場力における創造性の発露が表現されている。「たとえお客さまに見えないところでも……」、「たとえお客さまが言葉にされなくても、その想いを感じ取り……」の表現は創造性の本質を捉えている。この創造性の獲得は一言で言えば「暗黙知」の獲得である。『知識創造の経営──日本企業のエピステモロジー』（1990年、日本経済新聞社）の中で野中郁次郎は知識の形態を「暗黙知」と「形式知」に分けている。形式知は文字となったもので定式化されたものと定義されている。いわばマニュアルとして万人が分かるものである。暗黙知はその時、その場面に居合わせる事、意識してその時、その場面に臨むことが重要となる。したがって、その時その場面に感じ取られるものであり、定式化された文字からは感じ取ることができない。

客室乗務員のサービスはマニュアルによるのではなく、サービスの現場で暗黙知を働かせ、乗客から暗黙のニーズや状況を感じ取り、的確に対応することが本質的なサービスに繋がることを示唆している。

稲盛和夫は現場力を高めるために、マニュアルによらない乗客に親身のあるサービスを求めたのである。それは誰かが教えるのではなく、客室乗務員自らが現場に臨んで獲得した知識である。稲盛和夫が従業員に渡したのは彼がこれまで培ってきた経営哲学である「稲盛語録」である。これは経営のフィロソフィであるが、現場力を高めるものであるが、このフィロソフィは、客室乗務員はもとよりJAL従業員の意識を高め、インセンティブを高めるものである。この行動指針がある

先述したJALフィロソフィは現場力を高める指針ともなっている。

ことによって、客室乗務員の不断の努力とサービスの向上に繋がるのである。

企業経営におけるフィロソフィはトップマネジメントを含めた従業員の「マインドセット＝考え方」のベースともなるもので、全社的に共有化することが必須となる。この現場力に求められる創造性は客室乗務員や従業員の問題だけではなく、経営の現場、マーケティングの現場、特に創造性が必要なデザインの現場に求められる。ちなみに「ワールドベストエアライン2021トップ20」ではJALは総合5位となり躍進を遂げている、また全日空ANAは総合3位となっている。さらに「ワールド・ベストキャビンスタッフトップ10」ではANAが2位、JALが5位に輝いている。

創造性がUXDの品質を高める

ANAは「お客様満足と価値創造で世界のリーディングエアライングループを目指します」を経営ビジョンに掲げている。そして「あらゆるシーンにおいて、お客様体験価値の向上に努めます」と宣言している。この体験価値の向上あるいは創造は、デザインではUXD（User Experience Design）と称され、今日最も重視されているデザインの概念である。情報機器や家電、乗用車まで、使い勝手や使い心地、乗り心地、これまで経験したことのない使用体験は人間の五感に働きかける感性価値でもある。「お客様満足と価値創造」は、視覚、味覚、聴覚、触覚、聴覚によって形成される感性価値を高める点においても重要な指針となっている。

1−3 コトづくりからモノづくり、ビジネス形成まで —UXDからサービスデザインまで—

かつてアメリカのデザイナー、レイモンド・ローウィは『口紅から機関車まで』を著し、人間の使う全てのモノがデザインの対象であり、そのどれもが商品となり、市場を作るものであると規定した。1960年代において、概念のなかったUXDだが、サービスデザインに深く関与していたのである。デザインの対象が外側のモノであると暗黙の内に規定されていた時代から、モノの内側もデザインする時代になったのである。モノの内側にはインターフェイスデザインやインタラクションデザインがある。［図1−1］は遠隔地の一人暮らしのお年寄りを見守るセンサー内蔵のインターネットを介した双方向のコミュニケーションモデルである。このデザインはUXDに基づいたプロトタイプである。

［図1−1］UXDに基づいたコミュニケーションツールのデザイン：大学院生研究作品（玉田研究室）

1−4 創造性と感性のカスタマージャーニー──精神的満足と感性品質──

人はなぜブランドに惹かれるのか？　なぜその企業のモノでなければならないのか？　なぜその企業のサービスでなければならないのか？　誰もがこだわりのブランドがある。それは乗用車であり、家電であり、情報機器であり、エアラインであり、デパートでもある。人は誰しも憧れを抱く。憧れは夢であり希望でもある。そして、その憧れや夢、希望と企業を重ね合わせる。

人はその人生を通して、多くのモノやサービスに接して生活し人生を歩む。モノやサービスに触れる一瞬一瞬がその人にとって印象深く、思い出になるシーンとなる。「人はパンのみにて生きるにあらず」という格言があるが、これは、人は物質的な満足だけでは生きていけない、何よりも必要なのは精神的満足であることを意味している。ブランドは商品の品質の保証と同時に、精神的満足の保証でなくてはならない。商品品質はおおむね理解できるが、精神的満足を得るには商品の購入だけでは難しい。モノやサービスを得るプロセスが重要となってくる。

一般的に商品を購入するプロセスは

① ID（Information：情報／Desirer：願望）

② IDMA（Information：情報／Desirer：願望／Memory：記憶／Action：行動）

③ ISAS（Information：情報／Search：情報の確認／Action：行動／Share：情報の共有）

と称される。

「Information：情報」とは、商品やサービスに対する何らかの情報提供である。ここでの「情報」とは商

品やサービスに対する情報提供であり、ユーザーがその情報を得る機会と場である。「Desirer：願望」とはその商品やサービスを得たいとする欲求であり「ウォンツ」である。「Memory：記憶」とはその商品やサービスに対する「願望」が自分の中に意識として定着することである。「Action：行動」とは、その商品やサービスを購入することである。「Search：情報の確認」とは、その商品やサービスの情報に接した時、ユーザーがさらにその情報に対して深掘りして商品やサービスについての知識を得ることである。「Share：情報の共有」とは、その商品、サービスを購入した後で、その商品やサービス情報を口コミやSNSを通して情報発信することである。

これらをフィリップ・コトラーのマーケティング3.0（人間中心）からマーケティング5.0（人間のためのテクノロジー）に重ね合わせてみる。マーケティング3.0が②IDMA、マーケティング5.0が③ISASとすれば、このプロセスの構築が重要となってくる。マーケティング5.0のモノやサービスを得るための人間のためのテクノロジーが新たな体験価値を生み出していく契機となっている。ちなみにマーケティング4.0は「従来型からデジタルへ」である。これを具現化する演習を行ったのが、カスタマー・ジャーニー・マップである［図1−2］。これはISASに基づいてカスタマー（顧客）の商品との出会いから購入、購入情報のシェアまでの一連の行動をカスタマー・ジャーニー・マップとして可視化したものである。

ジャーニーとは小旅行の意味であるが、まさに商品を廻る小旅行をプランニングするのである。商品情報をどのように提供すればよいのか、カスタマーと商品との出会いをどのように演出すればよいのか、カスタマーの驚きや新鮮な感覚を呼び起こすシチュエーションとは何かを想定してマップを作っていく。

[図1–2] カスタマージャーニーマップ：2022年ID基礎演習、玉田

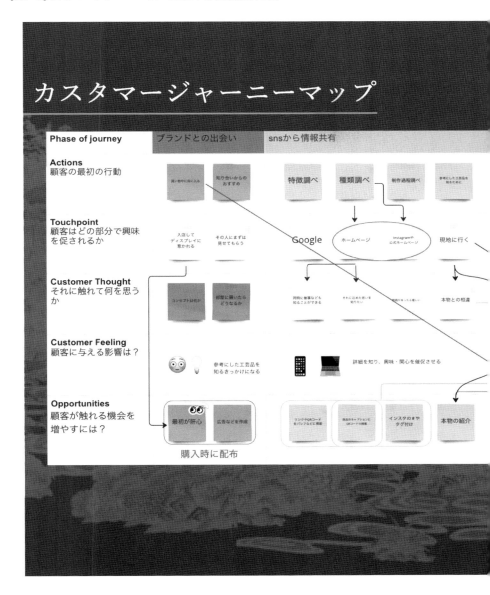

商品情報と一口に言っても漠としているので、商品に関わる価値情報を次のフェーズに沿って創出することが必要である。

ジャーニー：Journey（小旅行体験）のフェーズは、Actions（顧客の最初の行動）、Touchpoint（顧客はどの部分で興味を促されるか）、Customer Thought（それに触れて何を思うか）、Customer Feeling（顧客の感じ方）、Opportunities（顧客が商品に触れる機会を増やすには）である。

これらをダイヤグラム化したのが［図1−2］である。カスタマー・ジャーニー・マップは伝統工芸品の新たなデザインの取り組みを想定したものである。　顧客は伝統工芸品という嗜好品について当初より目的の商品があれば別であるが、通常は何らかの機会で伝統工芸とこれに関連する商品情報に接するわけである。　その機会をカスタマー・ジャーニー・マップでは、より効果的にドラマチックな出会いを演出していく。　ある意味でカスタマー・ジャーニー・マップは商品の提供者、サービスの提供者が顧客満足のためのシナリオを描くことでもある。

［図1−3］カスタマー・ジャーニー・マップに基づいた商品ディスプレイ

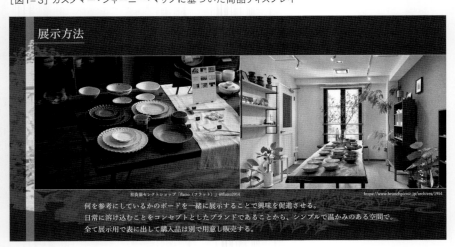

展示方法

和食器セレクトショップ「flatto（フラット）」@flatto2014　　https://www.brunchpicnic.jp/archives/1954

何を参考にしているかのボードを一緒に展示することで興味を促進させる。
日常に溶け込むことをコンセプトとしたブランドであることから、シンプルで温かみのある空間で。
全て展示用で表に出して購入品は別で用意し販売する。

［図1—3］はカスタマー・ジャーニー・マップに基づいてディスプレイしたセレクトショップのイメージである。

1—5 感性価値と満足度を高める リアルマーケティングとデザイン

　今日、商品やサービスを取り巻く状況と環境は大きく変化し、さまざまな可能性が見えてきている時代となっている。デジタル革命は商品やサービスを提供する企業と、商品やサービスを享受するユーザーに大きなインパクトを与えた。この大きな変化の中で見えてきていることは、よりリアルなデザインとマーケティングである。それは普遍的なデザインの基本スタンスである「Human Centered Design：ヒューマン・センタード・デザイン」の思想にある。

　結論的に言えば全ての商品やサービスは、人の意識と感性に帰着する。コトラーのマーケティング3．0、及びマーケティング5．0は「人の意識や感性」に対応した考え方であり、テ

［図1–4］マーケティングの段階（フィリップ・コトラー）

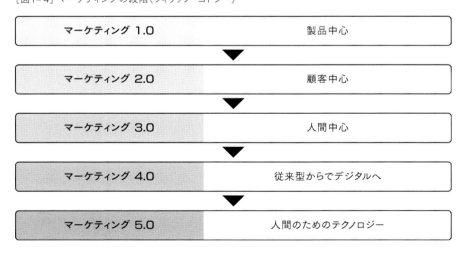

マーケティング 1.0	製品中心
マーケティング 2.0	顧客中心
マーケティング 3.0	人間中心
マーケティング 4.0	従来型からでデジタルへ
マーケティング 5.0	人間のためのテクノロジー

クノロジーも「人の意識や感性」に対応した技術となる。そして現在は、「心地よさ」という感性価値をともなったものとなり、環境的価値や社会的価値を指向した、意識や感性の高い商品やサービスにウオンツとニーズがシフトしてきている。

1−6 デザインと経営のダイナミズム
―人・社会・環境をめぐる大構想の時代へ―

現代は第4次産業革命の最中にあるという。いわゆるデジタル革命が進展する中で、IoT（Internet of Things）により全てのモノがインターネットで結びつき、相互に情報を共有するシステムが構築されている。そしてAI（人工知能）を搭載したコンピュータにシステムを組み込み、ネットワーク化し自己判断して制御するという。この説明からどのようなイメージが浮かぶだろうか。多くの人は具体的なイメージが浮かばないのではないだろうか。例えばスマートフォンにはさまざまなアプリが搭載され、このアプリによってスマートフォンと家庭電化製品が結び付き、ユーザーはスマートフォンからエアコンや冷蔵庫を制御できるようになる。使用データは個々のユーザーのスマートフォンから企業に集約され、その使用状況から新規製品開発にフィードバックされる。集約されたビッグデータは商品の供給や開発に役立てられる。清涼飲料水の自動販売機ではAIが搭載されたカメラによってユーザー属性を判断し、自動販売機のディスプレイにそのユーザー属性に適した商品を表示するという。

ここで問題となるのはヒューマン・センタード・デザイン（Human Centered Design）である。どの産業革

[図1-5] 生産の段階（出典：内閣府）

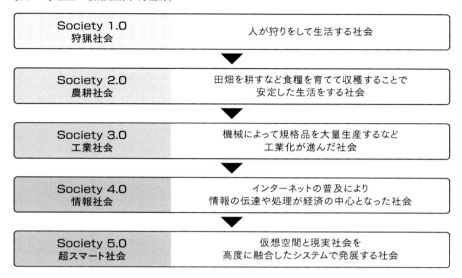

Society 1.0 狩猟社会	人が狩りをして生活する社会
Society 2.0 農耕社会	田畑を耕すなど食糧を育てて収穫することで安定した生活をする社会
Society 3.0 工業社会	機械によって規格品を大量生産するなど工業化が進んだ社会
Society 4.0 情報社会	インターネットの普及により情報の伝達や処理が経済の中心となった社会
Society 5.0 超スマート社会	仮想空間と現実社会を高度に融合したシステムで発展する社会

[図1-6] 出典：内閣府ホームページ（https://www8.cao.go.jp/cstp/society5_0/）

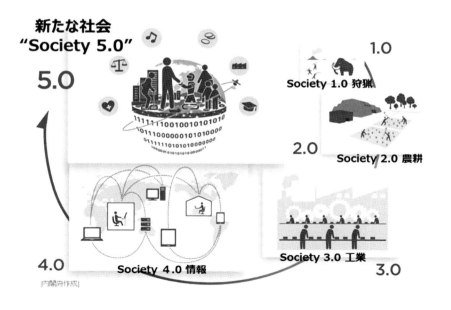

命も当初は技術開発の見通しがある程度持てるが、人や社会、（今日では環境）にどの程度の影響を及ぼすのか不確定であり、人や社会がそれを受け入れることができるのが、その後の進展に大きな影響を及ぼす。人が主体的に共感し、創造性を発揮できる技術やシステムに成長できるかが成否のポイントであることは歴史が証明するところである。

第４次産業革命においても第１次産業革命と同様に行き着く先は見えない。そのような中で技術やシステムの急速な進歩は、人と社会に大きな齟齬を生み出し、場合によっては人や社会に大きなダメージを与えることになる。あるいは技術やシステム、人や社会、環境に負荷や抑圧を与えてしまうことがある。

今日の成熟した社会においては、「人、社会、環境」に立脚点を置いた経営と製品開発が求められる。第４次産業革命が進行中の現代では同時に Society 5.0 が提唱されている。この Society 5.0 は現実のフィジカル空間とサイバー空間の融合を目指すもので、フィジカル空間の中での出来事を、センサーで用いてビッグデータとしてサイバー空間に蓄積し、ＡＩ（人工知能）によって分析されたものが、再度フィジカル空間にフィードバックされるものである。

内閣府の資料では、現段階では Society 5.0 をリアルにイメージすることはができない。Society 4.0 は情報化社会で、インターネットを介した高度な情報ネットワークが世界的に構築され、人はこれらのネットワークに入りユーザー自らが情報を得て、活用できる社会である。しかし、インターネットやコンピュータを利用できる人とできない人の格差が生じ、不利益が生じている。Society 5.0 ではビッグデータとＡＩによって格差が解消され、全ての人が情報を享受できる社会を目指すという。Society 5.0 のキーワードとなるビッグデータとＡＩに

よるフィジカル空間へのフィードバックを人の主体性、創造性の担保を前提にしないとAIに依存する社会になることが危惧される。

1−7 産業革命時の大構想とデザインの役割
―技術の人、社会、環境への親和性―

IDOのCEO、ティム・ブラウンは著書『Change by Design』（2009年）の中で、デザインの本質は人々や社会に対して大きな構想を描き、これを実践することであると述べている。彼のその主張の源は第1次産業革命時代のイザムバード・ブルネルの功績である。ブルネルはエンジニアでありグレートウェスタン鉄道の創始者で、鉄道を使ってロンドン、ブリストル、ニューヨークまでの旅を構想した。彼は蒸気機関車の設計技師でもあったが、ニューヨークまでの旅の構想実現のために鉄橋を設計し、蒸気船も設計した。デザインを個別的、

［図1−7］産業革命の段階

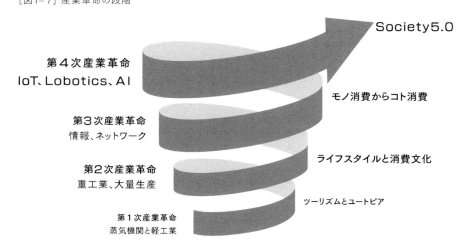

Society5.0

第４次産業革命
IoT、Lobotics、AI

モノ消費からコト消費

第３次産業革命
情報、ネットワーク

ライフスタイルと消費文化

第２次産業革命
重工業、大量生産

ツーリズムとユートピア

第１次産業革命
蒸気機関と軽工業

単一的、外形的に捉えるのではなく、統合的な思考による解決と創造する試みであった。

ブルネルは、鉄道は単なる移動や運搬手段ではなく、新しい旅の始まりであり、大きな可能性を秘めた乗り物と考えていた。旅の行き着く先はイギリスから大西洋をまたいでニューヨークへの旅であった。もちろん大西洋を渡るのは船となるが、イギリス国内の鉄道を整備し、ニューヨークまで旅をするという構想であった。その発想は今で言う観光である。

鉄道の整備は列車だけのことではない。筆者もブルネルの架けた橋を眺めたことがあるが、深い峡谷に架かった白の橋は思いのほか美しいものであった。そしてグレート・ウェスタン鉄道は今も走り続けている。

ブルネルのこのような発想は、産業革命によって社会が大きく変動し、中産階級が台頭することによる観光の可能性を見越してのことであった。鉄道を中核に橋梁やトンネル、客船、旅行を統合し、観光産業の実現を目指したのである。人々は当時、ブルネルが設計した橋の姿に圧倒されただろう。列車が疾駆し、突き進む様子はロマン主義の画家、ターナーによって《雨・蒸気・速度──グレート・ウェスタン鉄道》として描かれている。

ターナーは産業革命によるアートの未来を予感した。鉄道をベースとしたブルネルの「旅：ツーリズム」の構想は当時の自然美、ピクチャレスク（Picturesque：絵画のような）な風景を求める人々のニーズを捉え、ライフスタイルの一部となり、文化となったのだ。

第2次産業革命では軽工業から重工業、化学工業が発展し、エネルギーは石炭から石油へシフトし、大量生産体制が確立した。ドイツとアメリカで開花した第2次産業革命の後はドイツ、アメリカに多くの大企業が生ま

れた。建築家ヴァルター・グロピウスはバウハウスを設立し、世界のデザイン教育と企業デザインに大きな影響を与えた。

ドイツの家電メーカー、ブラウン社はデザインによるコーポレートアイデンティ（CI：Corporate Identity）を確立し、その後のドイツデザインの規範となった。ブラウン社のデザインはヴィーター・ラムスによって行われ、近代工業デザインの方向性を示した。

一方、アメリカでは自動車産業をはじめとしてコカ・コーラなどの大手企業が市場の拡大を図り、デザインはそれを力強く牽引した。いわゆる消費文化の隆盛はアメリカンスタイルを創出した。その中心のデザイナーはレイモンド・ローウィであり、アメリカの消費文化を具現化した。

第3次産業革命はコンピュータが主役となり、あらゆる業種、業界に広がり今日に至っている。特にパーソナルコンピュータの普及は人々のライフスタイルを根底から変え、デジタル社会と共にネットワーク社会を現出した。その中でもAppleを創業したスティーブ・ジョブズにより、デジタル社会とイメージを革新的に変えた。

[図1-8] デザインマネジメントの段階（紺野登）

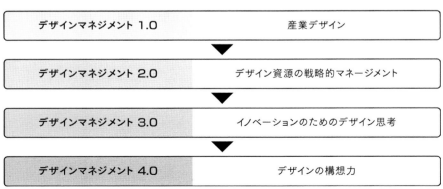

デザインマネジメント 1.0	産業デザイン
デザインマネジメント 2.0	デザイン資源の戦略的マネージメント
デザインマネジメント 3.0	イノベーションのためのデザイン思考
デザインマネジメント 4.0	デザインの構想力

第 2 章

デザインマネジメントの7つの指標
――未来を構想するデザインマネジメント――

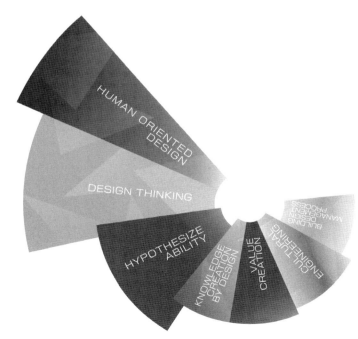

「未来についてわかっている唯一のことは、今とは違うということだ」──ピーター・ドラッガー

「人生における今日は、いつも過ごしてきた過去の集積であり、いつも未来の一片である」──グランマ・モーゼス

2-1 デザインマネジメントの背景

　デザインマネジメントを考察する場合、普遍的なデザインの視点とその時代に対応したマネジメントを考える必要がある。ここで取り上げる7つの指標は仮説的なものである。20世紀の前半と後半、そして21世紀初期の現在では、前提となる産業や技術、社会、価値観など大きく変化している。多くの識者や経営者、デザイナーが語るように、それはパラダイムシフト（価値規範の変化）やイノベーション（デジタル革命）、製品開発のグローバルな環境の変化（先端的素材や製品の供給態勢）が著しく進展している現代は、商品開発の在り方や経営を大きく変えつつある。

　そして経済のソフト化が進展する中、これまで以上にデザインは重要な役割や機能を有するようになった。経済のソフト化とは知識や情報、テクノロジー、企画、デザインなどのソフトが経済や産業の中で重要な役割を占めるようになったからである。戦後の1950年から1960年までは経済や産業は製品中心主義であった。高機能、高性能のモノづくりを目指し、企業競争を繰り広げていた。一方、消費者においても生活の豊さや充足感をモノに求めていた。モノの所有が豊さの指標でありステータスを象徴するものであった。一億総中流という言葉もこの時代に生まれた。

46

この段階では企業や産業におけるデザインのプライオリティは高いものではなく設計や製造部門の中にあった。

デザイン業務の中心は製品の造形業務であった。しかし、1970年代に入ると標準的なモノの所有志向からグレードの高い製品や特徴のある製品を求めるようになってきた。いわゆる市場の差別化、商品の差別化が進んだ時代である。消費者の価値観の多様化がクローズアップされた時代である。この時代からデザインがクローズアップされ、企業や商品開発にデザインが浸透し、経営戦略の中でデザインの活用と展開が本格的なものとなった。

ここまでの話をフィリップ・コトラーのマーケティング理論と重ね合わせると1950年代がマーケティング1.0、製品中心のマーケティングとなる。1970年代は顧客中心のマーケティング2.0である。ただし、1950年代以降を文化的側面から見ると、消費文化のダイナミックな展開がなされた時代とも言える。特にアメリカで発展したデザインの試みと発展は生活のイメージや都市のイメージ、未来のイメージに大きな影響を与えた。

その代表的なデザイナーとしてレイモンド・ローウィがいる。フランス生まれのレイモンド・ローウィはアメリカ、ニューヨークにインダストリアルデザインの事務所を開設した。彼はインダストリアル・デザイナーとしてアメリカン・カルチャーをデザインの側面から体現した人物でもある。ラッキーストライクのタバコのパッケージやシェル石油のCI、流線型の列車のデザインはつとに有名であるが、アメリカのデザインの発展は産業ばかりではない。NASAの宇宙ステーション、スカイラブのデザインや大統領専用機、エアフォース1の機体カラーデザインもレイモンド・ローウィの手によるものである。ある意味でポリティクス・デザインにも及んでいる。レイモンド・ローウィのデザインの詳細は4章で改めて述べていく。

今日のアメリカの政府機関においてもデザインは浸透しており、例えばアメリカ中央情報局（CIA）のホームページではグラフィックデザイナーやインターフェイスデザイナー、インタラクションデザイナーの応募をしている。（ホームページそのものもスマートにデザインされている）そして政府機関でのデザインインターンシップも盛んだ。

2-2 デザインマネジメントの考え方

デザイン＋マネジメントとは文字通りデザインとマネジメントが合わさった言葉である。その意味はマネジメント（経営）によってデザインの効用を最大限に高めることである。同様にマネジメント（経営）に対してデザインによって最大限に寄与することでもある。デザインの定義はさまざまに解釈がなされるが、おおむね「常にヒトを中心に考え、目的を見出し、その目的を達成する計画を行い実現化する一連のプロセス」という日本デザイン振興会の見解が共通の認識と言えるだろう。このデザインを定義する短い一文は社会状況や主体となる組織の性格、技術環境、目的とする事業の対象によって相当の広がりと深さ、複雑さを伴っている。1950年代のマーケティング1・0の製品中心の時代と、2010年代のマーケティング4・0のアナログからデジタルの時代、2020年代のマーケティング5・0の人間のためのテクノロジーの時代においては例えば乗用車のデザインの一連のプロセスは大きく異なってくる。

このような時代の変化の状況の中で、デザインの概念は拡張され、インターフェイスデザイン（Interface Design）やインタラクションデザイン（Interaction Design）、UXデザイン（User Experience Design）、サー

ビスデザイン（Service Design）などの人間のためのデザインテクノロジーが提唱され、R&Dが盛んに行われるようになり多くの製品に実装されている。またデザイン分野において、インダストリアルデザイン、グラフィックデザイン、インテリアデザイン、メディアデザインなどデザイン固有の専門分野からソーシャルデザイン、リージョナルデザイン、コミュニティデザイン、ライフデザインなど人間の存在する、あるいは活動するエリアをデザインの対象とする概念も広がりつつある。経営（マネジメント）に対するデザインの効用や必要性が、経営資源として広く認識されつつあるが、具体的に経営プロセスにデザインプロセスをどのようにアッセンブリーを図っていくかとなると大変難しい側面がある。

2-3 デザインマネジメント7つの指標の背景

本書では現代そして未来のデザインマネジメントの指標を考えてみることにした。この指標はデザインマネジメントを実践していくためのものであるが、今日的な商品開発やプロジェクト開発、デザイン開発、マーケティングにおいてデザイン側、マネジメント側が相互に理解し共有を図るべき指標として設定したものである。本書のタイトルにもなっているデザインによるダイナミズムを産んでいくためのデザインマネジメントの指標とは何か、その視点から設定を試みた。下記のように7つの指標を掲げたが、これらの指標は独立したものではなく、相互に関連を持ち、また補完しながらデザインマネジメントのプロセスを構築し、シナジー効果を高めていくことを狙いとした。

1. ヒューマンオリエンテッドデザイン　Human Oriented Design

2. デザイン思考　Design Thinking

3. 仮説提示能力　Hypothesize Ability

4. 知識創造のデザイン　Design of Knowledge Creation

5. 価値創造 Value Creation

6. カルチュラル・エンジニアリング　Cultural Engineering

7. デザインマネジメントプロセスの構築　Building Design Management Process

この上記の指標についてはこの後詳しく解説するが、ここではなぜこれらの7つの指標を掲げたのかを解説する。本書では企業のデザインのトップマネジメントにインタビュー、そして日本デザインマネジメント協会の識者にインタビューを行った。これらのインタビューを行って感じたことは、デザインの持つ普遍的とも言える考え方と、現代だからこそ言えるデザインの活動、そして経営トップマネジメントの考え方にも大きく影響を与える事例である。さらにデザインの活動の特質として、常にデザインの扉が「人間」、「生活」、「社会」、「環境」に開かれている点である。これは19世紀のデザインの成立とともに、そのフィロソフィーとして現代においても継承されている普遍的なものと言える。そしてその考え方は世界のデザイン教育の根底にあり、企業のデザイン部門においても重要な指針となっている。また公的機関においても数々の施策やデザイン賞において、その点が最も重視され

る。

ある意味でデザインの活動の推進力は「人間」、「生活」、「社会」、「環境」のフロントラインに立ち、それらの諸相を観察して問題や課題を発見することにある。そしてここで捉えられた問題の課題がデザインのエネルギーの源であり、これを企業課題として取り上げ創造的に解決していくのがデザインマネジメントの重要な役割と言える。これらの問題や課題を多く発見し、解決のための商品やサービスを提供することは「人間」、「生活」、「社会」、「環境」に恩恵をもたらすことになるのである。このことは同時に企業や組織体においては売上増となり収益となってフィードバックされる。

デザインの推進力が問題や課題発見にあると述べたが、同時にデザインに求められることはこれらの問題や課題からソリューションとして何をどのように提示するのか、そして具体的にビジュアルを伴うデザインとしての提案が必要不可欠となってくる。企業や組織体において、デザインの果たす役割は「人間」、「生活」、「社会」、「環境」という普遍的な問題や課題に取り組むことであるが、同時に企業や組織体の問題や課題についてもデザイン上のソリューションと提案が求められる。企業のブランディングや対社会のコミュニケーション活動においてデザインは重要な担い手である。その企業のブランド価値の在り方によって時価総額の影響を受ける。ブランディングはCI（Corporate Identity）をベースにしており、全社的な取り組みが必要であるが、最終的にはビジュアルなソリューションによって伝えるのでデザインの役割は大きい。

2−4 デザインとマネジメント双方で共有されるべき視点

さて、デザインマネジメントの指標を語る時、その指標は普遍的で本質的な部分と、その時代特有の条件や環境によって可変する部分を合わせていくことが必要だろう。例えばヒューマンセンタードデザイン、価値創造、イノベーションは経営において重要な指針であり、デザインにおいても重要な指針である。奇しくもこれらの指針は現代という時代性においても重要な指針である。今日の商品開発やサービス開発においては、デザイン思考の重要性が高まっている。このデザイン思考はデザイン固有とも言える思考プロセスであったが、今日の製品開発や革新的商品の開発に大きく寄与している。数々の事例からこのことが認識され、企業経営のマネジメントに取り入れることの必要性が説かれている。

知識創造のデザインは野中郁次郎『知識創造の経営』（1990年、日本経済新聞出版）の中で説かれている内容に由来している。知識には二つのタイプがあり、一つは形式知、もう一つは暗黙知である。ここで注目するのは暗黙知である。暗黙知は読んで字の如く言葉にはできない知識、あえて言うならそれはイメージや感動というもので体験知というものである。その場に行き、出会い、体験することから新たな経験をすることで、これまでにはない発想やイメージを持つことができるというものである。

形式知は言葉に置き換えられ、それは理論化されケースに応じて数値化される。またマニュアル化される。知識創造の経営では既知の知識やマニュアルからでは新たな事業や商品を創造することは難しく、暗黙知による知識の創造が経営において、事業開発、商品開発サービス開発において重要と述べている。

デザインにおける最も重要なミッションは未来を形づくることである。それは1年先、5年先、10年先の人間の生活、社会を描くことである。今をデザインするのではなく明日をデザインするのである。この「明日のデザイン」においては現在を観察し未来を予感し、未来の芽を見出すことが必要である。それを獲得にするには暗黙知、体験知を認識し実践していくことが重要である。

デザインの中でアイデアスケッチというものがあるが、これは言い方を替えて「デザイン言語」と称することがある。これは知識のタイプとして暗黙的なものである。このアイデアスケッチは暗黙知、体験知の結果をイメージしたものである。そして未来のイメージをアイデアスケッチというデザイン言語での表現や発想は一定のデザインプロセスの中で収斂されていく。あるコンセプトのもとで、さまざまなデザイン言語が描かれ、それが収斂されてデザインと開発、設計の方向性を決定し、スペックを決めて開発設計が進行する。アイデアスケッチは、ある意味で暗黙知から形式知へ転換を図る過程である。アイデアスケッチレベルからプレゼンテーションレベルになってマネジメントレベルでの共有が図られていく。

ここでデザイナーに求められるのは、暗黙知を形式知に変換する能力である。マネージャーにとってはデザイナーを説得力のあるプレゼンテーションへ導くことが重要である。プレゼンテーションはある意味でアイデアやイメージを形式知に変化する場でもある。デザインのアプローチとして暗黙知から形式知への転換と説明したが、形式知を暗黙知に転換、そして形式知への転換というオーダーもある。

例えば、よく言われることに、シーズとニーズ・ウオンツのマッチングによる商品開発というものがある。シーズは既知のものであり、一つの形式知である。この形式知からワークショップやオブザベーション、インタビューなど、

暗黙知を得る場を作り、アイデアとイメージの展開を行い形式知に変化する。デザイン部門を持つ企業や組織は暗黙知から形式知に変換するプロセスをデザインプロセスとして有しており、さらに経営のマネジメンプロセスにビルトインされている。このデザインプロセスの構築は企業毎に特徴があり、さらに企業のマネジメントプロセスと連動したプロセスがデザインマネジメントのプロセスとなる。

2−5 デザインマネジメント7つの指標

〈指標1〉ヒューマン・オリエンテッド・デザイン
Human Oriented Design

2020年を基点として2030年について、さまざまな予測が行われ、EUやアメリカ、日本が国際的なマクロ政策が発表されている。例えば地球環境の温暖化を予測し、ゼロエミッション、脱炭素やエネルギー政策である。そしてそのためにEUではガソリン自動車を全廃し電気自動車EVのみ

[図2−1] デザインマネジメント7つの指標

普遍的な基本スタンス
ヒューマン・オリエンテッド・デザイン
Human Oriented Design

JDMA
Japan Design Management Association

デザインマネジメントの
具現化
デザインマネジメントプロセスの構築
Building
Design Management Process

デザインメソッド
デザイン思考
Design Thinking

デザインダイナミズム
Design Dynamism

社会、文化へのアプローチ
文化工学
Cultural Engineering

問題の解決と提示能力
仮説提示能力
Hypothesize Ability

イノベーションの実現
イマジネーションによる新結合
価値創造
Value Creation

感性力、創造力の可視化
イマジネーションの創出
デザインによる知識創造
Knowledge Creation by Design

の販売に切り替えるという。日本において2035年に自動車をEVに切り替えるという。またIoTやAIをベースとしたVR、メタバースが進展することが考えられる。メタバース（metaverse）とはコンピュータの中に構築された3次元の仮想空間でバーチャル空間の一つである。そこでは、オンライン上の仮想空間にインターネットを介して自分がアバターとして参加し、他のアバターと意思疎通を図りながらショッピングや商品の制作や販売をするという。また、そこではもう一つの生活を送ることが想定されている。今後の世界と社会、個人が地球規模の政策によって大きな影響を受け、一方、技術的な進展はIoTやAI、メタバースの世界を拡張し精緻な仮想空間に入っていくことが予想される。

一方、デジタル革命が一層進展し第4次産業革命が本格的に進展することが予想される。

前章で示したように、第4時産業革命はSociety 5.0に対応すると考えられるが、現在を生きるフィジカル空間にフィードバックすることが重要と考えられる。メタバースはあくまでもサブシステムと考え、IoTやAI、メタバースはフィジカル空間である現実の生活、社会、環境を良くするための一つの方法と考え、さらに続く進歩の過程段階と見るべきであろう。なぜならば、フィジカル空間でしか成し得ないさまざま物事があり、メタバースに置き換えられない事象がある。例えば、人の満足やニーズはフィジカルな側面である五感によるところが多く、メタバースの中に五感を置き換える事は難しい。

現在の第4次産業革命やSociety 5.0を発展の最終形と見做してしまうと、その世界に現実世界を置き換えることが目的となり、そこに全てを帰着する思考は第4次産業革命やSociety 5.0の次の段階を見出せなくなる危惧がある。また現在の気候変動についても同様のことが当てはまる。さまざまな統計値に基づいての予測で

あるが、EVを最終形にしてしまうと、それ以上のものが生み出せなくなってしまうことが懸念される。あくまでも2030年の予想は仮説であり、現在においてのさまざまなアプローチをすることで2030年の状況も変わってくるからである。さらに地球上には多様な文化と価値観を持つ国や人々があり、単一の手法と考え方、価値観に基づく政策や経営を推し進めることは状況が変化した場合大きなリスク要因となる。

ここで、改めてヒューマン・オリエンテッド・デザインについて考えてみたい。デザインの出発点は「人間」を理解すること、言葉を変えれば「ユーザー」を理解することからスタートする。デザインにおいて「人間」あるいは「ユーザー」を理解するということはどのようなことであろうか。

それはデモグラフィック（人口統計）や人間の属性（体力や身体的特徴や感性、感覚的側面）の他に地域性や地理的な側面（国際的視点も含めて）、文化的側面、価値観、ライフスタイルなど多岐に及ぶ。これを商品やサービスと重ね合わせて、問題の解決やあるべきユーザー像を探っていく。

そのような意味では、先述したような、その時点でのマクロ的な技術トレンドや一方向でのマクロ政策はリスクを高めることになる。また根拠とする統計や科学的なデータも日々バージョンアップが行われ、普遍的なものではない。

また、その時点において最先端でトレンドになっている考えかたや政策が「人間」、「ユーザー」あるいは「地域」、「国」に全て合致することは困難であり、多様でフレキシブルな視点が求められる。そのような意味でデザインの役割は「アジャスト・イン・ヒューマン　アンド　テクノロジー」（Adjust in human and technology）と言える。

第4次産業革命とSociety 5.0の文化とは　—メタバースの中の文化構想—

例えば異文化コミュニケーションとしてメタバースの中に日本の祭りを再現したとしよう。その祭りの中にインターネットを介して異文化人のアバターと他の国の人々のアバターが参加し祭りを楽しむことは相互理解に通じるものである。世界の国々の祭りを再現し、普段体験することが難しい祭りを参加し楽しむことができるのは仮想空間であっても特別なUXD（User Experience Design：体験のデザイン）になる。そこでさまざまな国のアバターが参加し、新たな祭りやコミュニケーションを行うことは創造的な参加と言えるだろう。そしてこのメタバースのアイデアをフィジカル空間にフィードバックし、五感で体感することになればさらなるUXDとなる。

これはメタバースを楽しむためのアイデアの一つであるが、メタバースの中に受け身的に入るのではなく、主体的に入ることでさらなる可能性が広がっていく。

〈指標2〉デザイン思考とデザインプロセス
—ユーザーセンタードデザインの発想—

デザイン思考は今日の商品開発において大変有効とされ、また重要な商品開発のメソッドと注目されている。

先述したように、デザインの本質は人間、生活、社会、環境に向き合い、そこに存在する問題や課題を解決することが第一義的なものである。デザインプロセスの初期の段階は人間、生活、社会、環境のオブザベーションであり探求である。このオブザベーションや探求がマーケティングプロセスにおいても重要と認識されつつある。

マーケティングプロセスは市場を対象としたプロセスである。市場とはそこに商品があり、販売されている場所

を指している。現代ではネット空間に大きな広がりを見せている。市場に対して従来のマーケティングは商品そのものを見て、他社商品との比較を機能や価格面からその優位性を見出そうとする。そして統計的にどの商品がどの程度売れているのかを見ている。そこには技術動向や消費動向など多岐にわたる市場分析を行なっている。

また顧客の購入動向を見て、商品の購入動機は何か、価格なのか、機能なのか、ブランドなのか商品価値の属性に対する反応を見ている。このマーケットリサーチからセグメンテーション、ターゲッティング、ポジショニングが行われ、その後商品企画がなされる。

一方デザインでは商品を道具と見なし、さまざまな観点からリサーチが行われる。また生活意識やライフスタイル、価値観なども探っていく。例えば家庭電化製品などのオブザベーションでは食に関する広い知見を得るために、家族での食事や一人暮らしでの食事に対する意識を探る。また情報機器と人間とのオブザベーションでは、操作性を高めるために人の動作や認知特性を観察し、スムーズな操作の検討を行う。例えば、オーディオビジュアル機器とライフスタイルの関係では音楽を生活の中でどのようなシーンで楽しみたいのか、どのようなメディアで楽しみたいのかなど、その意識を探るオブザベーションもある。このようにマーケティングプロセスとデザインプロセスでのリサーチは、対象を市場と見做すのか、ユーザーまたは生活者とみなすのではリサーチの目的やアウトプットも異なってくるのである。

〈指標3〉仮説提示能力 —バックキャスティングとフォアキャスティング—
—未来の創造は顧客とのコミュニケーションによってつくる—

デザインは未来について思考することであり、未来を描く能力でもある。その未来が1年後であろうと3年後であろうと10年後であろうと現在以降のモノとコトを提案しデザインし設計し市場に提供する。10年後、自社はどうあるべきなのか、社会に何を提供すべきなのか、自分はどのような役割を果たせばよいのか、10年後を見通して現在を行動することは容易なことではない。現代の技術革新と社会の変化が早いため、思考をその先に持っていくことは難しい。しかし、企業が未来に向けて明確なビジョンと目標があれば話は異なってくる。自社の顧客やステークホルダーと共に未来の生活や社会をデザインする観点に立てば有効な仮説を提示することができる。

現在から見て10年後はどうあるべきなのか、何が求められるか、人々は何に価値を見出すのか、まずは大きな時代の流れを見ることが必要であり、その中で企業のビジョンを打ち出し顧客と共有するコミュニケーションの仕組みを構築すること必要であろう。1章で例示した航空会社と旅の事例を考察してみよう。モノよりコトにシフトする消費者の意識はますます高まってくるだろう。それは第4次産業革命とSociety 5.0で想定される人の意識の向上やデジタル革命の進展、メタバースの進展などでUXDのニーズがさらに高まることが予想される。インターネットやSNSを介した体験やメタバースという仮想空間での体験は新たな価値を創出するだろう。フィジカル空間におけるリアルな次の段階ではフィジカル空間、つまり現実空間にその旅を実現することになる。フィジカル空間におけるリアルなUXDにはリアルなデザインが必要になる。

上述した「未来の創造は顧客とのコミュニケーションによってつくる」を実践している企業はヴァージンアトランティック航空である。ヴァージンアトランティック航空はリチャード・ブランソンによるバージンレコーズの創

業（1970年）からスタートしている。1984年の初就航以来、革新的な経営（Customer Oriented Management）により、事業の多角化とインテグレーションをUXDの観点から進め、航空会社の枠を超えた未来企業と言えるだろう。ヴァジンアトランティック航空のサイトには次のようなメッセージがある。

「今日、私たちは誰もが世界に挑戦できるようにしたいと考えています。私たちが誇りを持って空を飛んでいるお客様と、さらなる努力をする従業員。旅行の新時代を切り拓くブランドに着手することで、これまでとは異なる方法で物事を行い、新鮮なアイデアで先導する機会が増えます。これは、私たちの地球と目的地にとってより持続可能なものになり、あなたが誰であるか、誰を愛しているか、どこに行くかに関係なく、旅行をすべての人に開かれたものにするために懸命に努力することを意味します。そしてもちろん、特別な機会にシャンパングラスのチャリンという音や3万フィートでの生意気なクリームティーなど、小さなことを忘れることは決してありません。」

上記のメッセージには企業ヴィジョンに共感する従業員との連携による、これまでにない経験価値を提供する企業であることを宣言している。そしてそのヴィジョンと経験価値はサービスの細部に至るまで浸透していることを強調している。

バックキャスティング（backcasting）とフォアキャスティング（forecasting）

企業にとっての明確なヴィジョン、目標から現在の行動を計画し実施することは従業員にとっても顧客にとっても分かりやすい。そのヴィジョンと目標を錦の御旗（ブランディング）にすること、そしてこれをデザイニング

（Designing：デザインの実践）することは重要なアプローチである。バックキャスティングとは将来を予測する際に、持続可能な目標となる企業、社会、顧客のあるべき姿を想定し、その姿から現在を振り返り、現在何をすればいいかを考えるやり方である。目標を設定して将来を予測することでもある。目標に向けて各部署、各人が具体的に提案することが仮説提示であり、この総体が事業計画となり事業実施となる。

一方、フォアキャスティングとは過去のデータや実績に基づいて、その上に少しずつ物事を積み上げていくやり方であるが、短期的な目標設定と着実な業績を積み上げていくという点では有効である。今日のモノ消費からコト消費へのシフト、デジタル化とサービス形態のスピードの速さからこれからの企業はバックキャスティング機能を高めていくことが重要である。

〈指標4〉デザインによる知識創造とは

上記のDM7（デザインマネジメント7つの指標）の中で、最も要となるところは「デザインによる知識創造——感性力、創造力の可視化——」であるとデザインマネジメントを実践する経営者、デザイナーは語る。可視化の手段はレンダリング（rendering）やモデルなどによるもので、これによって技術や機能、ユーザビリティ、製品スペック、製品にもよるがファッション性やインテリア性などのトレンドも表現され、未来の価値が提示される。形態としての可視化を「デザインによる知識創造」としているのは、表現手段がレンダリングやモデルであっても、上述したように技術や機能、トレンドなど幾つもの感性と創造、価値のレイアーが見られるからである。

ここに至るまでにデザインに従事する人（必ずしもデザイナーと称される人のみではない）は数々のスケッチを描くが、このスケッチはデザイン言語とも称される。デザイン言語としてのスケッチの特徴には、個々の情報の寄せ集めではなく、全体を見て認識する傾向がある。アイデアを出す時によくブレーンストーミングを行われ、キーワードを分類していくが、キーワードを個々の情報として捉えてしまうと、全体としてのイメージを捉えることができなくなってしまう。この過程ではキーワードはある種のイメージを創出するためのものであり、イメージの集合、連結から意味が生成されていく。これがデザインによる知識創造、いわゆるデザイン知の創造と言える。「ワクワク」、「ドキドキ」などの感情や印象を表現するオノマトペはイメージの創出を助けるものとなる。

[図2−2] 地域資源活用のためのEVバイク（大学院生研究作品：玉田研究室）

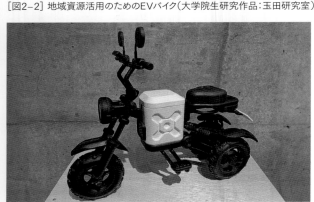

[図2−3] 地域資源活用のためのEVバイク（大学院生研究作品：玉田研究室）

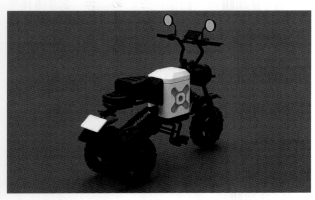

デザインの知識創造とR&D

製品の可視化、世界の可視化によって、技術や機能、ユーザービリティ、トレンドなどの方向性が定まると、その中でどのようにイノベーションを図っていくかが次のステップとなり、企業や組織としての要素が浮かび上がる。経営者やマネージャー、デザイナーにヒアリングすると、そこでR&D（Research & Development）、いわゆる研究開発部門が重要になるという。企業の研究開発への投資は重要であり、後述するレイモンド・ローウィの経営とデザインの成功は、このクリエーション（創造）のエリアを持つことの重要性を指摘している。

〈指標5〉 価値創造とイノベーション

—人間、生活、社会、環境への有用な価値創造とは—

今日の商品はコモデティ化（競合する商品の機能、性能、価格などが類似し商品の差別化が難しい状況）し、新たな価値を創造する商品が求められるようになってきた。また技術環境ではデジタル化とIoT（Internet of Things）が進み、新たな商品開発の可能性が高まってきている。経営戦略として、商品開発の根源的な強みである高付加価値商品、革新的な商品の必要性が高まっている。イノベーションで言えばドミナントデザイン（新規の革新的な商品で市場形成が可能な商品）が求められている。

例えばSONYのウォークマン、AppleのiPodやiPad、iPhoneなどで、その新規性と革新性で市場を形成した商品である。真に価値を創造したイノベーション型の商品開発では、より本質的な開発のアプローチが求められる。それは通常のマーケティングでは中々見えてこないところがあり、人間、生活、社会、環境を対象にア

プローチするデザイン思考が有効となる。

ウォークマンの開発では当時の盛田昭夫社長がアメリカ西海岸で見た若者の光景がきっかけとなっている。ラジカセを背中に背負い、ヘッドホンをつけ、ローラースケートを楽しむ若者の音楽の楽しみ方、ライフスタイルを見てウォークマンの着想が思い付いたという。このアイデアを会社で示したところ、経営陣もエンジニアも否定的で、音楽は良いスピーカーで聴くもので、ローラースケートをしながら聴くものではないという認識であった。仕方なく、盛田昭夫社長はデザイン担当の黒木靖夫と開発を進め、世に出したところ、世界的なヒット商品となったことは今やレジェンドとなっている。AppleのiPodやiPad、iPhoneも同様で、これまでにない革新的な商品となり、MP3オーディオ市場とスマートフォン市場を創造し、その後のプロセスイノベーションを通してリーディング商品となった。

イノベーションとドミナントデザイン

企業経営や製品開発の中で、イノベーションをどのように推進していくかが今日の重要な経営課題でもある。

イノベーションについては、さまざまな研究と論文、書籍があり関心の高さが窺える。イノベーションとは単に技術革新ということだけではなく、「経済的な価値を生み出す新しいモノゴト」という解釈がある。例えば乗用車に例えれば、エンジンやシャシー、エクステリア、インテリアに関わる部品、そしてドライビング性能に関わる制御技術、ソフトウェアなどがインプットされ、商品としてアウトプットされる。

インプットに新技術や、新ソフトウェア、新素材が加わり、性能価値を高め、これまでにない乗用車がアウト

プットされ、市場において大きな売れ行きを示した時、それはイノベーションと言えるだろう。新しいモノ、コトとして、これまでにないスタイリングや居住性、乗り心地、快適性などの感性価値を高めて大きな人気を集め、市場で大きな売れ行きを示すこともイノベーションである。さらにこれまでにないカテゴリーの乗用車をデザインして企業イメージやブランド価値を高めるインプットを行うこともある。

ドミナントデザインとアップルデザイン

ドミナントデザインの事例として、iTunesとiPodを考察してみよう。iTunesとiPodは単なるデジタル音楽配信ソフトとMP3プレイヤーという単純なものではなかった。アップルがコンピュータメーカーからカルチャーを創出する企業への転換点を象徴する商品であった。2001年スティーブ・ジョブスは新作発表会マックワールドでiTunesを発表した。2001年当時、楽曲のリッピングやプラットフォーム上での共有が行われており、違法なファイル共有によって音楽業界は圧迫されていた。iTunesとiPodの登場はCDやカセットプレーヤー、ファイル共有から離れ、デジタル音楽へ移行する推進力となった。

初代iPodでは1000曲を保存することができた。iPodはメディアプレイヤーの「iTunes」によって、正規のダウンロード購入を可能とし、音楽業界の救世主とも言える革新的なものとなった。マックワールドでスティーブ・ジョブスは「iPodによって、音楽体験は永久に変わるだろう」と述べたが、それは現実のものとなった。iTunesは当初競合するサウンドジャムMPやC&GのサウンドジャムMと比較すれば機能的にもそれほどの優位性はなかったが、デザインは抜きん出ていた。

ジョブスは「複雑なアプリケーションをさらにパワフルにしつつ使い易くすること。iTunesは、最高のデジタルジュークボックスです。とてもシンプルなユーザーインターフェースにより、今まで以上に多くの人がデジタル音楽革命の恩恵を受けられると期待しています」と語った。

アップルデザインはスティーブ・ジョブスのフィロソフィーをベースとして、ジョナサン・アイブが担った。ジョナサン・アイブはインダストリアルデザイン担当のバイスプレジデントであった。彼はiMacのデザインを行い、世界中でその未来的なデザインが話題となった。アップルデザインにはこれまでにない幾つかの特筆する特徴がある。それはデジタルにCMF（Color Material Finish）を与えたことである。どのコンピュータメーカーも本体をプラスチックで製造することが普通であったが、アップルはその常識を覆してチタニウムやステンレスでコンピュータを製造した。

例えばMacBook Airはアルミ切削による筐体で外装されている。触覚、知覚的、感覚的にMacのアイデンティティを高め、ユーザーに「何これ！」と思わせる。そしてカバーを開くと、ディスプレイには、精緻に質感が表現されたアイコンが並んでいる。ディスプレイはAppleのICONIC WORLDに誘うドアであった。まさに、人間のゲシュタルト心理（※1）をデザインに展開し実践した好例と言えるだろう。

（註記）※1──ゲシュタルトとは人かモノを見る時に無意識のうちにひとつのまとまりとして捉える傾向（細部と細部の関係づけが重要）。

ドミナントデザインとプロセスイノベーション

一連のアップルの製品開発の中で市場形成にはスティーブ・ジョブスの入念なプロセスイノベーションがあった。アッ

66

プルが自社工場を持たず、外部の協力工場で生産することはよく知られていることであるが、市場へのコミットではユーザーを熱狂させるスタイルを作ったのである。アップルの製品発表はエンターテインメントであり、その発表会にはアップルの新作を見るために世界中から人が集まる。スティーブ・ジョブズの一挙手一投足に固唾を飲んで見守る観客の姿は劇場さながらである。

価値創造とデザイン

価値という言葉は人間の行動規範の根源的なものであり、私たちはあらゆるものを価値付けて行動している。

そして今日の社会では、その価値付けは二元的なものではなく多元的である。この価値付けの意味と定義によって私たちの行動は大きく異なってくる。企業や組織体においても、価値創造のプロセスを明確に持つかどうかは企業の活力、組織の活力に大きな影響を及ぼす。また従業員のインセンティブにも大きく作用し、顧客満足と連動し企業業績にも大きく影響を与える。

この価値創造の定義とプロセスにデザインを位置付けることの意味と活用について述べてみたい。先述したようにデザインの基本理念は「人間」、「生活」、「社会」、「環境」に向き合い造形を伴う最適解を求めるという点で根源的な価値の問題を有している。デザインの成立過程は産業革命当時の「人間」、「生活」、「社会」、「環境」の問題と課題に対してのアンチテーゼであり、そのソリューション見出すことであった。その中にデザインよる価値の創造があった。

例えば産業革命によって都市の生活環境が悪化し、健康が損なわれる状態になったが、郊外の住宅地を開発

され、鉄道が発達し、インテリアデザインやファッションデザインが加わって近代のライフスタイルが形成された。これを現代に重ねて言えば、気候変動やサスティナビリティ、デジタル革命（第4次産業革命）による産業構造の転換、エネルギー問題等がメガトレンドとして重要な社会の課題として浮かび上がってきている。これ対応するソリューションとして、商品のトレーサビリティやゼロ・エミッション（zero emission）を目指してハイブリッドやEVによるCO2削減、全てのモノと人が繋がり知識と情報が共有できるIoT（Internet of Things）商品の開発が進展している。

しかし、これらの地球的なメガトレンドとソリューションは、数々のシステムや商品、複雑でサービスが可視化されず、使用イメージや効用が見えてこない。個々の商品やサービスそれぞれに価値付けはされても、「人間」、「生活」、「社会」、「環境」が全体として連動し機能しないと、サスティナビリティやゼロ・エミッションは達成できないのである。そして、そこに魅力や文化性がないと定着していかない。このことは重要な点である。

19世紀の産業革命における蒸気機関の発明は、自動織機による衣料品の大量生産、自動車や鉄道、船舶による大量輸送、資本家と中産階級の出現、鉄道によるツーリズムの発展、科学的な発想による印象派絵画の成立（ニュートンの色彩工学に端を発している）、オーケストラによる音楽鑑賞（オーケストラも産業革命の賜物。一つはエンターテイメントとしての職業の成立、二つ目に大規模な楽器構成と多数の人員をコンダクター一人による演奏は近代マネジメントに通じる）など、「人間」、「生活」、「社会」に加えて「文化」も加わり、産業社会が描くライフスタイルと、その価値付けによって人間は生活や社会のイメージを持つことができた。

文化的な視点 ―消費文化とデザイン―

1950年代以降、アメリカは消費文化を牽引してきた。コカ・コーラは女性の社会進出に伴ってそのアクティブなイメージを演出した。またスポーツ大会への協賛や主催を通してスポーツ文化をリードしてきた。コカ・コーラはスポーツにはなくてはならない清涼飲料となった。リーバイスのジーンズはユニセックスの象徴となり、女性解放の象徴的なファッションとなった。乗用車はアメリカンドリームの必須アイテムとなり、映画には欠かせないアイテムとなった。レイモンド・ローウィはシェル石油のブランドマークをデザインしたが、同時にガソリンステーションとユニフォームをデザインし、今日で言うサービスデザインを行なった。フォードマスタングやシボレーコルベット、キャデラックが滑り込むガスステーションもこれらのドレスアップされた自動車に相応しいステージでなければならなかった。

技術や科学の発達の中で、文化との関係を歴史的に見ると、初めから交わっていたわけでない。自動車の発明も当初は馬車の延長にあり、人間と荷物を運ぶ道具であったが、モータリゼーションが進む中で、自動車はステータスのシンボルとなり、あるいはモータースポーツという文化的なアイテムを生んだ。ナイキを始め数々のスポーツブランドは当初は競技のための実用性と機能性が優先されたシューズやウェアを作ってきたが、スポーツが成熟してスポーツ文化が花開くと、シューズやウェアはタウン着となりファッションのアイテムとなった。

〈指標6〉文化工学（Cultural Engineering）としてのデザイン

20世紀のアメリカの文化がいかにデザインと結びついたかを見てきたが、デザインを広く捉えれば、アートを含めた文化をインスパイアする重要な要素と言えるだろう。サッカーは世界的なスポーツ文化の筆頭となっているが、その波及効果（ダイナミズ）は非常に高いものがある。

日本でJリーグが作られたが、当初より文化が織り込まれていた。日本のそれぞれの県にチームの本拠を置き、地域文化との結び付きを強く持ち、郷土愛も含めた地域の文化を牽引している。チームのグッズやノベルティー商品に地域資源を活用している事例も多い。またチームのキャラクターやユニフォームのデザインは、その地域のシンボルやカラーを取り入れて特徴を出し、Jリーグ全体としてのクオリティを高めている。

このJリーグの取り組みはいわゆる「文化工学」のアプローチと言えるだろう。文化工学について、牧野篤は次のように述べている。

「この場合、『文化』とは人々の日常生活において価値化される生活のあり方・様式ある。それを可視化する作業を通して、つまり『工学』的に処理することによって、真に実践に有効な理論化を可能にする現場実践指向の『文化工学』という新たな学問分野の創成が期待され、この学問分野が形成・展開していくことで、価値多元的で持続可能な社会の構築を理論的、実践的に進めることができるものと考える」（2012年、生涯学習をベースとした領域融合的な実践科学としての「文化工学」の創成）

日本のモノづくりの特色として、日本各地に歴史的に見て長い伝統を持つ地域産業が多い。現代の今日では

様々な要因から伝統的地域産業の前途は危うい状況である。しかし、有史以来、日本の産業と生活文化、日本文化の骨格を築いてきた伝統的地域産業の意義と重要性を考えると、これらの地域産業を維持、継続、発展させていくことが急務と考える。

日本の地域産業の特質は地域性や地域文化、歴史や伝統文化と一体となって発展してきたと言える。そして地域産業がモノの生産のみならず、地域づくりや街づくり人づくりに貢献してきた。このことは現代そして将来において大きな意味を持つものと考える。

本書の中でも地域産業やリージョナルデザインで触れているように、社会や生活のグローバルな均一性と商品やサービスのコモディティ化が進む中で地域産業と地域文化が衰退している。その歴史は数百年もしくは千年以上にも及ぶが、今日の工業化社会または情報化社会は百年ほど、情報化、デジタル社会に至ってはほんの30年に満たない。

日本の持つ強みやオリジナリティ、文化の洗練度、モノづくりの精神性は今なお、現代のモノづくりやデザインに発想とオリジナリティを与えている。コム・デ・ギャルソンの川久保玲は日本製であることにこだわり、生地や縫製、工作機械に特徴のある地域産業や企業と連携している。Appleの初代iPodのイニシャルモデルのステンレスの磨きは新潟県の燕市の小さな工場で作られた。

現代においてモノづくりの経済性や合理性を追求する一面的な価値づけでは、もはやこれからの経済のソフト化という多様な価値に対応できない。文化工学のアプローチとして山梨県の織物産業から街づくりへの事例を「ハタオリマチのハタ印」総合ディレクター、高須賀活良氏の解説を以下に紹介する。

「ハタオリマチのハタ印」は 千年以上続いた山梨県富士吉田市・西桂町の織物産地にさまざまなヒトがいき

かい、新たにモノやコトが生まれる活き活きとした産地を、次の百年に継承させるためのプロジェクト。その意思表示として「ハタ印」を掲げ、地域の異業種や行政間が連携しながら勉強会や新たな施策を展開。織物の魅力をお客様に直接伝えるオープンファクトリー「小さな工場めぐり」は、毎月第3土曜日に開催。富士吉田・西桂はハイブ見学やワークショップに加え2022年にはガイド付きツアーとしてバージョンアップ。織物工場ランドにも採用されるテキスタイルが生産される織物産地。一般の観光客にとっては高価に捉えられかねないが、モノの価値がわかる購買力のある層、その技術を学びたいと考える層へのアプローチを強化している。

また、機屋さんと作り手を繋ぐマッチングサイトを発展させ、ビジネスマッチングの成果を加速させるため、業界向けの産地生地展「MEET WEAVERS SHOW」を開催。これまでは山梨で展示会を行ってきたが、これからは東京での開催にも注力していくつもりだ。他にも、生地の直売プロジェクト「KIJIYA」の立上げや、

個人の縫製技術者と織物事業者を繋ぐマッチングイベント等、様々な産地の課題を解決している。
産地の後継者たちの強い危機感が根っこにある「ハタ印」の会議では、メンバーたちの課題を共有する場にもなっており、課題を抱える事業者に対して、みんなが協力しながら新たな事業を生み出すサポートも行われる。
黒染め加工の体験会や自社の看板となる黒染めサービスの開発に取り組んだ染色工場・丸幸産業もその一例で、こうした皆がつながり協力しあえる関係性が育まれている。

ファクトリーブランドを持つ織物事業者同士が独自で運営する「ヤマナシハタオリトラベル MILLSHOP」をはじめ、各企業で展開される工場併設のファクトリーショップも街の大きな魅力となり、大事な顧客との接点を生んでいる。渡邊織物の三代目が展開するブランド Watanabe Textile は、その世界観を伝える場として工

場併設のアトリエとショップを設け、このイメージとコラボしたいと考えるブランドブティックも多く訪れるよう

になり、ダブルネームでの商品企画も動き出しており、各工場のファクトリーショップの存在も街の新たな魅力

となっている。

産学コラボ「フジヤマテキスタイルプロジェクト」による商品開発や、織物事業者が最終製品を販売するプロ

ジェクト「ヤマナシハタオリトラベル」による売場での経験、富士吉田市が主催するイベント「FUJI TEXTILE

WEEK」など、作り手とユーザーを繋げる場や産地に人を呼び込む企画が自然発生的に生まれ、その都度、

課題を解決しながら、トライアンドエラーで挑戦し続けている。」

このように文化工学は自然発生的なものではなくインプット、アウトプットを明確にして、それぞれの異なる

要素を文化的視点から結び付け、プログラム化して人的な交流を促し、コミュニティを活性化しながら経済的な

効果も高めていく。この観点から言えば、近年盛んに開催されている地域の芸術祭も文化工学としてのデザイン

と見ることができる。

例えば瀬戸内海を会場としたアートイベントが開催されているが、普段観光客が訪れることのない島々に期間

中に多くの人が訪れる。そして地域資源を活用してデザインされたお土産が並ぶ。また地元の人々や高齢者も

さまざまなかたちで関わり、活性化が起こっている。従来からある地域文化も見直され、生かされることに重

要な意義を見出すことができる。これらの事例は「コトのデザイン」に当てはまるが、コトのデザインにおいて文

化工学的な視点が重要である。

［図2-4］「ハタオリマチのハタ印」ブランドイメージ

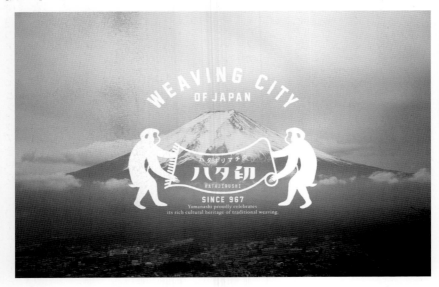

［図2-5］「ハタオリマチの小さな工場めぐり」サイネージ

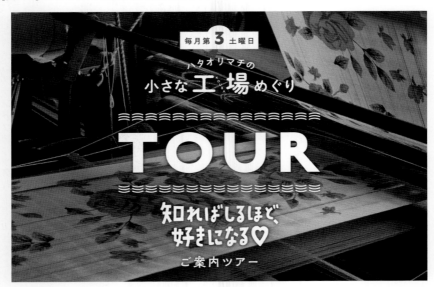

［図2–6］ハタオリマチの工場見学

［図2–7］ハタオリマチの新たな商品開発

〈指標7〉 デザインマネジメントプロセスを構築する

多くの経営者、企業人、企業ワーカー、行政マンは多かれ少なかれ、デザインについての知識や認識を持っている。何よりも彼らは消費者であり、生活者でもあるので乗用車や住宅、インテリア、ファッションなど、さまざまな商品のデザインを普段より目にして使用している。そして自社の企画する商品や広告のデザインについて普段より意識している。エンドユーザー向けの商品やサービスを提供しているのであれば、自社のブランドや商品デザインについて特に関心を持っているだろう。まして自分がその商品企画や開発に携わっていればなおさらである。

しかし、商品やサービスがどのようにデザインされ、経営やマーケティングとどのようにリンクしているのか、なぜそのデザインが良いのか、どのようにそのデザインが意思決定されたのかを正しく認識している人はどれだけいるのだろうか。さらには自社の経営や商品企画や商品開発が、CSR（Corporate Social Responsibility）やサスティナビリティを志向している場合、どのように反映されているのか分かるだろか。そもそもデザインはスタイリングや造形のことと考えている人に、

[図2-8] 経営プロセス

戦略 → 戦術 → 計画 → 実行

CI Corporate Identity
ブランド開発
CSR Corporate Social Responsibility

市場開発
技術開発
商品開発

そのような説明をしても理解を促すことは大変難しい。企業イメージや商品企画、商品開発、ブランド開発におけるデザインを、スタイリングやイメージの表現の一側面で捉えてしまうと大きな誤解を生んでしまう。

[図2－8]は経営プロセス、[図2－9]はマーケティングプロセス、[図2－10]はデザインプロセスのそれぞれのダイヤグラムである。経営プロセスは企業全体を俯瞰したものである。新商品開発は経営戦略の重要な柱であるが、その他にもさまざまな柱が存在する。

デザインプロセスの理解

デザインにも経営のプロセス［図2－8］と同様に、デザインのプロセス［図2－10］があることを認識する必要がある。デザイン部門を有する大手企業は経営プロセスの中にデザインプロセスがビルトインされており、企業戦略や商品企画、商品開発、マーケティン

[図2-9] マーケティングの対策とプロセス

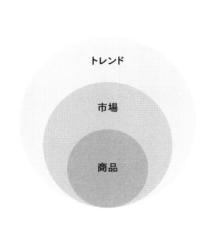

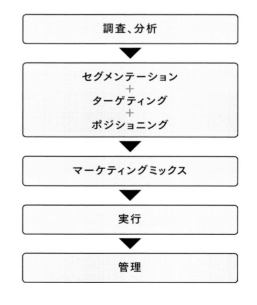

調査、分析

↓

セグメンテーション
＋
ターゲティング
＋
ポジショニング

↓

マーケティングミックス

↓

実行

↓

管理

グと連動して業務が進められている。

商品企画や商品開発での典型的な失敗事例は、デザイナーにデザインを依頼し、経営プロセスと連動しないままデザインがなされてしまうケースである。デザイナーが提示しデザインが経営者や開発責任者、販売責任者のイメージとかけ離れてしまったり、製造コストが大幅にアップしてしまい製造不可となるケースもある。デザイナーがユーザーにアピールするデザインを行なったとしても、経営者や開発責任者、営業責任者は、形態を伴ったデザインを見て初めて評価できるのである。

では、このようなケースの場合、どのようなデザインプロセスが必要となるのだろうか。そもそも商品開発の目的、狙いは何なのか、市場での新商品のポジショニングはどの位置

[図2-10] デザイン対象とプロセス

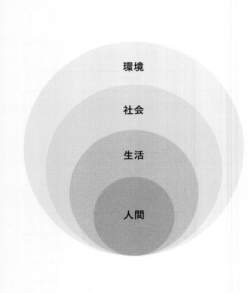

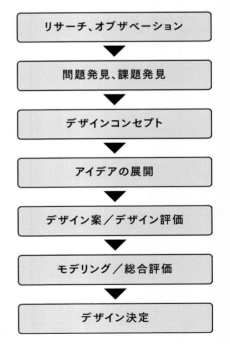

環境
社会
生活
人間

リサーチ、オブザベーション
↓
問題発見、課題発見
↓
デザインコンセプト
↓
アイデアの展開
↓
デザイン案／デザイン評価
↓
モデリング／総合評価
↓
デザイン決定

にするのか、ターゲットとする競合商品との差別化をどのように図るのかなど、マーケティングプロセス［図2－

9］のスタートラインからデザインが関わる必要がある。デザインプロセスのスタートラインを企業の戦略レベルと

いった川上からスタートさせるのか、製品の設計段階でスタートさせるかでは大きく違う。自動車メーカーや情

報機器メーカーにおいては戦略レベルからスタートするのが一般的となっている。

戦略的なデザインマネジメントプロセス

企業規模の大小に関わらず戦略的なデザインプロセスでは、企業戦略を含めて、川上からスタートさせる。

企業戦略をデザインベースで設定することもある。例えば、新商品を市場に投入するにあたって、自社のブラ

ンド価値を高めたい、現市場の中でリーディングカンパニーを目指したい、あるいはこれまでにない市場を創造

したい等、戦略的な目的のデザインプロセスである場合と、スタンダードな商品開発では、自ずとデザインプロ

セスも異なってくる。デザインのプロセスでは初期段階から最終デザインまで幾つかの段階を経て完成する［図

2－10］。

デザインマネジメント7つの指標で取り上げた項目も、デザインプロセスに対応するものである。逆に言えばこ

れらの指標を的確にデザインのプロセス、マーケティングプロセス、経営プロセスに落とし込んでいかないと機能し

ないことになる。経営成果は一般的には「戦略」、「戦術」、「計画」、「実施」からなるが、デザインは戦略レベル

から入っていくこともあるし、戦術レベル、計画レベル、実施レベルからも入っていくことになる。

デザインプロセスは市場調査、商品企画、コンセプト立案、デザインコンセプト立案、アイデアの展開、デザイ

ン案、最終デザイン、プロトタイプ、設計、生産、プロモーションのプロセスを辿っていくが、「戦術」レベルでビルトインされるのか、「戦略」レベルでビルトインされるのかで成果は大きく異なってくる。本書で事例として紹介している企業は戦略レベルからデザインがスタートしている企業である。

［図2－11］は経営プロセス、マーケティングプロセス、デザインプロセスを並記したものである。デザインマネジメントプロセスのイメージは［図2－12］であるが、経営プロセス、マーケティングプロセス、デザインプロセスを組み込んだイメージである。このデザインマネジメントプロセスは企業により、または商品開発の目的や狙いによって組み替えられ、この組み替えによって企業の独自性や商品開発の特徴

［図2-11］経営プロセス＋マーケティングプロセス＋デザインプロセス

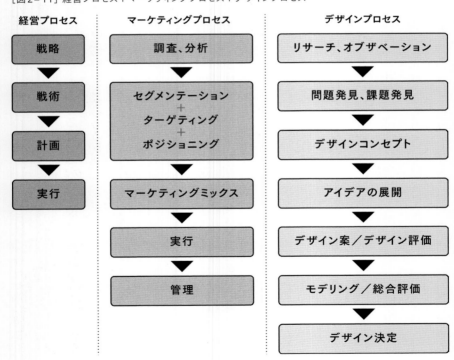

経営プロセス	マーケティングプロセス	デザインプロセス
戦略	調査、分析	リサーチ、オブザベーション
戦術	セグメンテーション＋ターゲティング＋ポジショニング	問題発見、課題発見
計画		デザインコンセプト
実行	マーケティングミックス	アイデアの展開
	実行	デザイン案／デザイン評価
	管理	モデリング／総合評価
		デザイン決定

付けがなされるのである。

2－6 経緯戦略とデザイン戦略の融合

経営戦略はコーポレートアイデンティティー（その企業の存在意義）を定義から、企業のヴィジョンとミッションを設定し、商品やサービスを通して社会や消費者にどのような価値を提供すればよいのかを構想していく。
この経営戦略の構想からデザイン戦略を構想していく。
デザイン戦略とは経営戦略に基づき、そのデザイでンプロセスを経営プロセス、マーケティングプロセスに組み込んでいくことである。具体的にはまず製品やサービスをどの経営プロセスのレベルに設定するかによって、デザインプロセスも異なってくる。

[図2－12]
デザインマネジメントプロセス

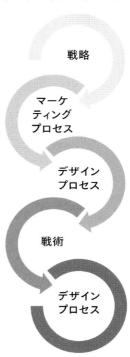

戦略

マーケ
ティング
プロセス

デザイン
プロセス

戦術

デザイン
プロセス

経営プロセスにおけるデザインのレベル設定

1. プロダクトレベル
 製品イメージの向上　ユーザビリティの向上　品質の向上

2. コミュニケーションレベル
 商品性の向上　企業イメージの向上　顧客とのコミュニケーション ‥ 宣伝、広報、Web他

3. コーポレートレベル
 CI、BI、PI　企業品質 → 戦略性が高い

例えば、製品やサービスの開発を「3. コーポレートレベル」から設定するのか、「2. コミュニケーションレベル」から設定するのか、「1. プロダクトレベル」で設定するのかではデザイン戦略とデザインプロセスも異なってくる。製品やサービスの開発を「3. コーポレートレベル」から行った場合、CI（Corporate Identity）、BI（Brand Identity）、PI（Product Identity）の企業戦略の根幹に関わる開発になるので、このレベルから開発する製品やサービスは当然戦略的な商品となりサービスとなる。それはフラグシップモデル（旗艦商品）と称されるように企業の命運をかけた商品開発でもある。

そこで表現される商品には機能や性能もさることながら、CIで掲げる企業のフィロソフィーやブランドイメージに関わるある種の世界観、競合企業や競合商品との差別化と優位性を表現することが求められる。極めて

高次なデザインが求められる。

先に示したデザインマネジメントの指標からどの項目を重視し、経営戦略やマーケティング戦略との連携スキームを作り的確なデザインプロセスを形成していく。

「2. コミュニケーションレベル」でのデザインは開発商品の商品性の向上、企業イメージの向上、顧客とのコミュニケーションの向上を目指す。そのための商品の市場での信頼性、顧客との信頼性の向上、サービス体制の向上などを目指し、市場や顧客から信頼を得る取り組みでもある。

「1. プロダクトレベル」では製品イメージの向上、ユーザビリティの向上、品質の向上という商品そのものに対するデザインの適用である。ここでは商品そのもののデザイン性を高める段階であり、デザインマネジメントの観点からすると初期のデザインの導入段階と言える。

［図2－13］のTOYOTAフィロソフィーは今日、TOYOTAの経営戦略が到達したビジョン、ミッション、価値創出を表現した図である。このバッググラウンドにはグローバルカンパニーとして展開と地域に密着したモビリティ企業の在り方、さまざまなニーズに対応するフルラインナップ戦略の実行、EV、ハイブリッド、水素エンジン開発に向けたアドバンスモデルの開発と実用化というさまざまな要素が凝縮された戦略のピラミッドと言える。このピラミッドを中核にデザイン執行役員を起点にさまざまなデザイン戦略とデザインプロセスが実践されている。

キーエンスはBtoBの中堅企業ではあるが好業績で知られている。また、デザイン戦略においてはコーポレートレベルでのデザインを展開し、製品開発からマーケティング、R&D、サービス、ブランディングと一貫したデザ

インを展開している。製品のラインアップにおいてプロダクトレベルでのデザインの一貫性と細部に渡る造り込み、

BtoB特有のサービス体制においても商品の一部と位置付けをしている。同時にブランディングも行い、企業イ

メージの向上と信頼性の向上が行われ、結果として高い収益性を確保している。

以上のように、経営戦略とデザイン戦略の融合はデザインの効用が企業全体のパフォーマンスを高めていく。

[図2-13] トヨタのフィロソフィー

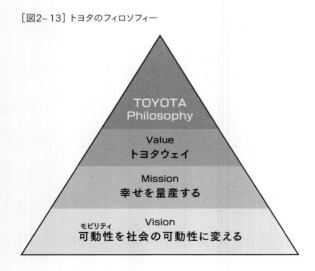

TOYOTA
Philosophy

Value
トヨタウェイ

Mission
幸せを量産する

Vision
モビリティ
可動性を社会の可動性に変える

デザイマネジメント・ダイナミズム

インタビュー／ＴＯＹＯＴＡ・ＨＯＮＤＡ・花岡車輌・ＦＣＡＪ

これまでのデザインマネジメントのバックグラウンドが大きく変化する中、

今後どのような視点と認識を持つ必要があるのか、インタビューを通して考える。

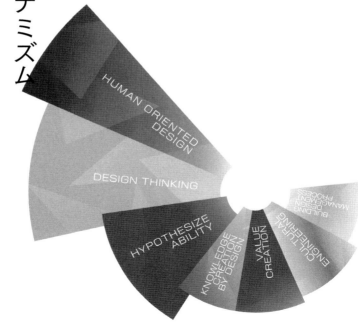

HUMAN ORIENTED DESIGN

DESIGN THINKING

HYPOTHESIZE ABILITY

KNOWLEDGE CREATION BY DESIGN

VALUE CREATION

CULTURAL ENGINEERING

BUILDING DESIGN MANAGEMENT PROCESS

3-1 トヨタデザインのフィロソフィー

トヨタ自動車株式会社
デザイン担当役員 統括部長（Head of Design）
サイモン・ハンフリーズ
Simon Humphries

自動車産業のパラダイムシフト

——今までの経歴をお願いします。

イギリスの大学ではプロダクトデザインを専攻し1988年に卒業しました。その頃、ある日本企業のデザインコンペで優勝し日本に来ました。その会社に就職するチャンスもあったのですが、いったんイギリスに帰り、1年半位、プロダクトデザインのコンサルタント会社に勤務しました。けれども、日本で働くのも面白いと思い1989年末に再来日して1994年まで名古屋のデザイン事務所に勤めました。その後、それまでオートモーティブデザインは経験したことがなかったのですが、トヨタにたまたま入る事ができて今日にいたってい

ます。

トヨタでは最初、アドバンスデザイン、つまり先行開発のデザインを担当した後、トヨタとレクサスのブランディング戦略を行いました。それから2011年まではトヨタブランドの実際に走るクルマのデザインを担当し、2016年から2018年まではヨーロッパのトヨタデザインのオフィス「ED2」（EDスクエア）の社長を務めました。その後日本に戻りトヨタとレクサスのデザインを統括する立場になりました。もう32年くらい、日本にいます。

profile

母国イギリスで1988年にプロダクトデザイナーのキャリアをスタート。その後、日本でも業務経験を重ね1994年トヨタへ入社。デザインの研究開発に始まり2002年トヨタ（Vibrant Clarity）／レクサス（L-finesse）のデザインフィロソフィーを策定。その後は数多くの先行及び量産車デザインを監修、2016年から欧州デザイン拠点ED2に赴任、拠点長として将来モビリティーデザインを提案。2018年帰任後、デザイン領域全体のヘッドとして指揮を執っている。

——今までの経歴の中で、特に思い入れのあるもの、印象に残っている取り組みやプロジェクトはどんなものがありますか？

いちばん印象に残っているのは、ヨーロッパのED2にいる間に「e-Palette」というプロジェクトを提案したことです。トヨタがオートモーティブカンパニーからモビリティカンパニーにシフトするトリガーポイントの一つになったと思います。

——今後、トヨタで成し遂げたいことや目標にはどんなものがありますか？

たくさんあります。自動車産業の歴史は100年くらいですが、これまでクルマは鉄板やゴム、プラスチック等の材料でできていて、そこからあまり大きな変化がなかった商品です。しかし、この5年間で大きく変わりました。クルマの製造方法も変わりましたし、エンジンもガソリンだけではなくて、電気やフューエルセルもあるし、ハイブリッドもあります。さらに、今までの個人所有が中心のビジネスモデルも変わってきています。自動車産業のパラダイムシフトが起きて、作り方から売り方、買

い方までが大きく変わってきています。ですからデザインにおいても、たくさんのチャレンジがあり新しいビジネスの方向性を見抜かないといけません。将来のイメージがつかみにくい時代でも、デザインはフォルムによって新しい形を見せることができます。大きなパラダイムシフトを起こそうとするとき、その方向性をビジュアライズすることがデザインの役割だと思います。「なるほど、こういうものになるのか」ということを社内外に見せることによって、モチベーションを上げることにもつながると思います。それが実現できれば、社内におけるデザインのポジションが大きく変わるでしょう。今までの100年間は、デザイナーはクルマのスタイリングをしていると考えられていました。私は、デザイナーはスタイリストではなくて、プロブレムソルバー（問題解決者）であってほしいと思います。表面のアイデアを出すだけでなく、ビジネスモデルからパッケージング、エンジニアリングまで影響するデザインを提案するという役割を持ち、仕事を大きく大きく変えなければいけないと思っています。

――そのようなシフトはカーデザインやプロダクトデザインの分野で見えてきているのでしょうか？

例えばアプリケーションのデザインをすることがある時、モビリティカンパニーでは扱う内容はクルマだけではありません。大事なのは現在、その対象が大きく変わっている点でしょう。これから、オートモーティブカンパニーが、モビリティカンパニーになろうとするのであれば、クルマだけでなくロボットや船など、さまざまなモノを手掛ける必要があると思います。A地点からB地点まで移動するための道具はクルマ以外にもあります。今までクルマのノウハウがあると言っても、これからはまったく新しい、今までにないモノのデザイン、設計、ビジネスを始めなければなりません。アプリケーションやコンピューター内部のデザイン、さらにロボティックスデザインやウーブン・シティ、アーキテクチャーまで視野を広げていく必要があると思います。

現在、トヨタ・レクサスのデザイン部門に関わる人は世界で1000から1200人くらいです。将来的にはデザインの種類も含め、オートモーティブデザインの勉強をした人だけではなく、多極化したさまざまな分野のデザイナーがいなければ、この先の仕事に対応できません。ですから、われわれの考え方の仕組みそのものを変える必要があります。現在のデザイナーは専門的で家具デザイナー、カーデザイナー、グラフィックデザイナー、UXデザイナー等とそれぞれ専門の勉強をしていますが、その仕組みを大きく考え直さないと将来のニーズに対応できないという時代になったと思いますね。

――トヨタのデザイン部門は、研究開発チームとはどのようにかかわっているのでしょうか？

トヨタのデザイン研究開発には、基本的に大きく二つの部門があります。一つはクルマに直接関係する研究開発。もう一つはモビリティ関係の研究開発です。われわれの東京デザインは八王子にありますが、そこではクルマのデザインはしていません。将来のモビリティ関係を中心にしています。トヨタのデザインの研究拠点は、本社以外の場所にも幾つかありますが、それぞれに特徴を持っています。

働いているスタッフはそれぞれにプライドを持ち、独

88

自性を持って進めています。

海外拠点では、クルマの先行開発のデザイン部門はカルフォルニアのニューポートビーチに「CALTY」（Calty Design Research Inc.・キャルティ）があります。カルフォルニアにはトヨタだけでなく他のメーカーのスタジオもあって、トヨタは1973年に設立して、クリエイティビティのレベルの高い人たちが、主にクルマにかかわるデザインをしています。

フランスのニーズにも「ED2」（EDスクェア）があります。こちらもクルマ関係のデザインが多いのですが、新しいクリエイティビティやビジネスモデルを含めてデザインしているのが特徴です。他にも中国、バンコクと世界各地に拠点があり、それぞれが専門性を持っています。

トヨタデザインでは組織同士でコンペをすることはなく、チームとして動いています。あるクルマのプロジェクトをCALTYが担当する場合、彼らはプライドを持って答えを出さなければなりません。他にプロポーザル（競作）が無いという事で責任が重くなりますが、そ

の代わりにアウトプットを生み出す力が非常に高いと思います。

さまざまな国籍のデザイナーがいろいろな国にいて、その国の空気を吸いながら仕事をしています。デザイナーは周りの人や環境、社会の動きなどにアンテナを張っています。今の時代、社会はどういう方向に行くのかわかりません。それぞれのリージョン（地域）の動きを敏感に察知する必要があります。そういう意味でも海外の拠点の役割は重要であり、すべてが日本でできるとはとても思いません。

キーワードは「多極化」

—— 挑まなければならないタスクも、国レベルでクリアできるものはほとんどありませんね。

そのとおりです。エンジンの仕組みや、クルマの作り方、人のニーズも多様化してきています。私が20、30年前に仕事を始めた頃は、あるときは四角い車が流行るなどの大きなトレンドがありました。クルマだけではなくプロダクトデザイン全体、ファッションもそうです。しかし、

今はトレンドがありません。デザイントレンドというマクロレベルのものはそれほど存在せず、各メーカーは自社の意思やブランドに合うデザインを展開しています。消費者もデザインの選び方に自信を持っていて、自分で決めることが多くなっています。

他の人とは選ぶものが違っても、「私はこういう物が好き」、「私はこういう物を買いたい」という方が増えました。これはファッションも同じだと思います。選択が自由になったことで、デザインの仕事は難しくなったと言えます。その反面、楽しい時代になったとも思います。

そんな時代の中で、それぞれ海外の拠点で人の動きを読みながら、次に何を求められているかを探っています。

——価値観の多様化によって、マルチな視点を持たないと難しくなってきているのですね。

個人レベルだけではありません。国や社会のレベルも多極化しています。20年前は中国のマーケットはあまり考慮しなくてよかったのですが、今はまったく違うレベルです。以前は米国、ヨーロッパ、日本が主要なマーケットでしたが、今では中国、インド、東南アジアの影響もか

なり大きく、それぞれの国や地域の個人も多極化しています。キーワードは「多極化」でそれにどう対応するか、それぞれのデザインマネジメントが悩んでいると思います。

——多様化し、トレンドがなくなったことで、デザインにどういう影響をもたらしますか？

ルールがなくなったわけですから、すべてにおいて影響します。私自身は好きな事ができると、楽観的にとらえています。もちろん、結果的にお客様に選んでいただくのですが、デザイナーはプロブレムソルバー（問題解決者）ですから、プロブレムはあった方が良いのです。例えば20年前はセダン、ツーボックス、ワンボックスというように限られた車種しかありませんでしたが、今ではセダンからSUV、SUVの中でもスポーティなタイプや箱型タイプがありますし、タイヤも4つでなくても良いかもしれません。そういう意味ではチャレンジが多く、チャンスもあります。現代は、オプスティック・デザイン（楽観的デザイン）のゴールデンエイジだと思います。

1950年代のアメリカのカーデザインはゴールデンイ

ヤーと言われています。モータリゼーションの出発点だったんですね。今もそれに近いのではないでしょうか。

経営側から見ても非常にドキドキする時代で、当時社長の豊田章男さんも「100年に一度の大変革だ」と言われています。

デザインのクリエイティビティがどこまで活きるかという事が試されています。トヨタのデザイン部門には60歳以上のベテランから20歳前の新人までいますが、全員が新しいチャレンジと向き合わなければなりません。だからマネージャーとしては、人それぞれのポテンシャルをどう引き出すかが最大のチャレンジです。

多くのデザイナーやクリエーターは「プッシュ系」のマネジメントが好きではありません。ボスが後ろからプッシュして「ガンガンやれ！」というやり方はうまくいきませんから、彼らのポテンシャルを引き出すためには引っ張らないといけないと思います。そうするとデザイナーは「これは面白い」「これをやろう」となっていきます。

ただ、先にマネージャーがアンサーを出してしまうと、現場ではどのデザイナーは嫌がることもありますから、現場ではどの

方向に行くかを示すことが大切になってきます。一人ひとりのクリエイティビティにはポテンシャルがありますから、それをうまく活かし、意思統一していくようにしています。

―― デザイナーチームにはどのような姿勢、素質、マインドセットを求めますか？

前向きなチャレンジです。デザイナーの仕事では、例えば2、3ヵ月前に終わったプロジェクトをすぐに否定しないといけないことがあります。そうしないと次のプロジェクトで違うことができないのです。今まで自分が積み上げたノウハウを、ある程度捨てないといけないんですね。

そしてデザイン作業の中では、もっと良いやり方はないかと、常に疑問を持つことも必要です。毎日勉強するという気持ちでいるという基本姿勢でしょうか。さらにデザインはチームワークですから、チームプレイヤーでないといけないと思います。サッカーを例にすれば、ベッカムの様な選手が11人いても試合には勝てないと思うんです。同じデザインチームの中でコツコツやることが向い

ている人がいたり、得意な所を活かしてあっちこっちの
チームを飛び回る人がいたりすると仕事のアプローチが
違ってうまくいくものです。

チャレンジするという意味では、それぞれの意見を自
由に言えるような職場の風土を作らないとデザインはで
きません。すべてのデザインは主観的なもので、オピニオ
ンなのです。例えば、デザインレビューの時に自分の意
見が言えなかった若者がいるとすればもったいないです
よね。デザインの場合は、経験が長いベテランの意見が
全て正しいというわけではありません。むしろ、経験が
長いからこそ固定概念を持ってしまう場合もあります。
だから新人も「今の若い人たちはこう思っている」と自
信を持って言えることが大事だと思います。

未完成のイメージであっても心の中にあるフィーリング
を自由に出せるシステムや風土がなければ、次の時代に
対応できないと思います。エンジン設計をやっている人は、
数字で管理して、エンジンの馬力や燃費などの目標設定
ができますが、デザインはそれがない。結果的に人の意
思なんですね。

——サイエンスではないですね。

サイエンスでもないし、もちろんアートでもない。プロ
ブレムソルバーなのです。だから、最終的に主観的なイ
メージを客観的なストーリーとして伝えることができれ
ば十分だと思います。そして最後は、自分たちが開発
しているデザインに若干の違和感がないとうまくいきま
せん。違和感のないものは、販売して2年後くらいに刺
激合いが弱まってしまうことがあります。作っている
時に「大丈夫かな?」と思う程度のものが、実際に販
売する時にはちょうどいいのです。デザインはそのあた
りの判断の難しさもあります。

これは経営的なことにもつながると思います。会社
のトップがデザインに対する理解がないと、エビデンスを
求められることがあります。社長までがデザインに理解
を持って「デザイナーの言っていることを信じます」と
いうサポートがないと、うまくジャンプできません。

先日のクラウンの発表でも同じようなことを言いまし
たが、良いデザインはデザイナーだけではできないので
す。

経営側からのサポートがないとデザイナーの想いは実現できませんし、さらに言えば設計担当、生産担当のエンジニアも大きく影響しています。技術開発が、デザインの武器になるのです。その武器がないと、デザイナーが頑張っていても、大きなブレイクスルーは起こらない。

今まではデザインマネジメントの話となると、デザイナーの問題とされていましたが、デザイナー以外の部分が大きな影響を持っていることもあると思います。

ユニークな体験を提案する

——トヨタのストラテジーやブランド構築という点で、デザインチームはどうかかわっているのですか？

私たちは直接、社長と議論しながらデザインしています。クラウンの例では、当時の社長、豊田章男さんは「こういう形のクルマを作ってください」とは言いませんでした。「クラウンは1955年から今まで15回、基本的に同じフォーマットで同じ方向性のクルマを作りました。だから16代目から大きく変えて下さい。」と言われました。

彼は例えとして、徳川最後の15代将軍の次は明治に

なったことを引き合いに、それくらいのジャンプをしないといけないという方向性を示したのです。そのことで設計を含め、今までの概念を大きく変えてもいいということが伝わりました。

またレクサスのブランドについては、トヨタ自動車の中にバーチャルカンパニーがあって、レクサスカンパニーにはプレジデントがいます。レクサスカンパニーのデザイン部門はそのプレジデントと議論しながら仕事をしていくことになります。

レクサスは「プレミアムブランド」です。だからデザインの考え方は、クルマのデザインだけではなく、例えば、販売店のたたずまいや、カタログのビジュアル、テレビコマーシャルにも影響していきます。

一つだけ言えることは、トヨタは大きな会社ですが、非常にフラットな組織だと思います。デザインについてはデザイン部門とカンパニープレジデントと社長で決めるので、間にノイズが入らない。これは特にデザインマネジメントの場合はとても大事なことです。複数の人たちがいると、あまりうまく回らないのです。

他の自動車産業の会社の中で、トヨタにはたくさんの商品があります。私はトヨタ車のデザインを統一しないほうがお客様は喜ぶのではないかと思います。それぞれのクルマがベストアンサーを提案し、一方でレクサスはブランドとして見せています。だからある程度の統一感がある。

トヨタブランドには80から90モデルくらいありますが、それぞれ「このクルマでは、このようなユニークな体験ができます。」というブランディングをしています。そして、その体験をデザインで表現しているのです。形の統一感ではなく、考え方やアプローチの統一感を持つ様にしています。Aという人とBという人の期待していることは同じではありません。

1台を買って100パーセント満足させたいという考え方で、チャレンジングなアプローチだと思います。その意味でも、レクサスとトヨタは根本的に考え方やアプローチが違います。

――アイコニックなビジュアル的なデザインコードがあるわけではなく、それぞれの層へワクワクする体験を届けることがコンセプトなんですね。

別の言い方をすると、トヨタのクルマの一つ一つがすべて誠実な形になっていることが目標です。もちろんアメリカではタンドラやタコマのようなピックアップトラックがあったり、ヨーロッパでは日本以上にデザインは統一されたりしています。マーケットによって、特徴の出し方が違いますが、そのコントロールもしているつもりです。

――いろいろなお話をうかがってきましたが、あらためて、トヨタのデザインのフィロソフィーやメソッド、アプローチはどんなものがありますか？

私の個人的なフィロソフィーかもしれませんが、「見ること」と「聞くこと」が大切だと思います。トヨタには昔から「現地現物」という言葉がありますが、周りの変化や社会の動きを敏感に見て聞いて欲しいということだと思います。その上でデザイナーには「自分のやりたいことを自分の心で決めてください」と言っています。単に自分が思っていることだけではなく、周りの意見を

しっかり聞いた上で、自分の心で判断して決めてほしい。

それが根本的な仕事へのアプローチだと思っています。

つまり「待たない」ということでしょうか。デザイナーは自分の思っていることを具体的に見せることが大事だと思います。できるだけ具体的なイメージを早い段階で見せることによって、周りの人と議論ができます。デザイナーはそれくらいオープンマインドで仕事をしないといけないと思います。

（2022年収録）

3−2 世界中の人々の
ライフステージにデザインを提供する

川和 聡
Satoshi Kawawa

株式会社 本田技術研究所・デザインセンター、
モーターサイクルデザイン開発室長・上席研究員

変わっていくことを恐れない

——まず経歴をお聞かせください。

1989年にホンダに入社しました。二輪のデザイン部門に配属となり、1998年から2003年までの5年間はイタリアのローマに駐在しましたが、その後は日本に戻って、ずっと二輪の研究開発に従事しています。ホンダの二輪商品全般に関わりましたが、最も多く携わったのはスクーターやスーパーカブといった、日常生活に根ざしたコミューターカテゴリーです。

——その中でも特に思い入れのあるプロダクト、プロジェクトはなんでしょうか？

ヨーロッパではスクーターが通勤通学に使われる頻度が高いのですが、1989年当時、ホンダのスクーターはヨーロッパでは地位を獲得できていませんでした。そのカテゴリーにホンダも参入し、シェアを獲得していくという使命を受け駐在をしました。

まず、ヨーロッパでホンダの商品がどのように受け取られていて、ユーザーがどうスクーターを使っているかという市場調査から始めました。自分にとっては全く初めての経験で、調査設計、調査方法、ユーザーの選択、ユーザーインタビューを含めた調査結果のまとめ方など試行錯誤の連続で大変な苦労をしましたが、デザイナー人生の中で最も貴重な経験をすることが出

profile

1963年福島県いわき市生まれ。横浜国立大学教育学部、桑沢デザイン研究所を経て、1989年に株式会社 本田技術研究所に入社。1998 〜 2003年ホンダR&Dヨーロッパのローマオフィスに駐在。現在、株式会社 本田技術研究所・デザインセンター、モーターサイクルデザイン開発室長・上席研究員。現在、長岡造形大学准教授。

来ました。

　当時の自分はスタイリスト、デザイナーという自負があり、少しばかりデザイン画を描けるようになったことにプライドを持ちはじめていたのですが、そんなものは見事に打ち砕かれました。デザイナーにとって大事なのは、ユーザーが何を求めているのか?　製品として何を提供したいのか?という研究開発の本質をとらえた視点を持つことであることを学びました。当時のイタリアには研究開発部門がなかったので、それを一から作り上げるプロジェクトにも参加しました。ホンダは市場がある地域でリサーチ、研究開発を行い、工場をつくって生産、販売しますから、ホンダのイタリアでのスタート地点でもあったわけです。なんとかやり遂げて、イタリアでスクーターを発売し、販売台数も好調となったことを見届けて帰国しました。そんなわけで、この時に開発した数機種のモデルには特に思い入れが強いです。

——ホンダに入社されてからデザインに対するアプローチや考え方はどう変わりましたか?

　入社当初の志はそれほど高くはなく、むしろ低かったと思います。デザイナーを目指したのは、かっこいいスケッチを描いてみんなに認めてもらいたいというくらいの動機でしたから。

　しかし、デザインとはそういうことだけではないことがわかってきました。デザイン部門の中でも、モデラー、図面を描く人、3Dデータを作り上げる人と役割はさまざまで、人とのかかわり合いの中でどうコミュニケーションをとっていくかがとても大切です。自分のやりたいことや明確なビジョンを持ちながら、相手の人にも理解してもらえる能力が大事だと痛感しました。また、設計者やテストライダーなどの研究開発部門の人たちとのコミュニケーションも大事です。どうしてこのモデルはこの性能が必要なのか、その性能に沿ったデザインはどういうものかを議論します。さらには販売する人とのコミュニケーションもあります。あたりまえですが、製品が工場で生産されなければユーザーには届きません。生産可能な技術を理解し、そのためにどういうデザインにするかを検討し、コストや販売価格も考えます。

商品がどう企画され、開発され、販売されていくかをトータルに理解していくにしたがってデザインのアプローチの仕方が変わっていきました。ユーザーがどんなものを求めて、自分たちはどんなものを届けられるのかというのをトータルに考えられるようになったと思います。

——今後成し遂げたいことや目標はどんなものがありますか?

今はモビリティだけではなく、世の中全体が大きな変革期にあり、ホンダもカーボンニュートラルを目指すと発表しています。今まではバイクや車といった商品ありきで、それをどう喜んでもらえるかを考えてきましたが、今後は製品だけにとどまらないサービスも含めた総合的な貢献、お客様とのかかわり方を考えていく必要があると思います。

また、これまでは自分がどういうデザインをしたいか、自分がどうありたいかに重点をおいてきましたが、立場も変わったことで、変革期に対応できる人を育成し、組織をつくることにも重点を置いています。どんなマイン

ドの人を集め、どんな方向に向かうかということを考えています。

——デザイナーチームにはどんなマインドセットを求めますか?

変わっていくことを恐れないことです。ホンダには歴史があり、受け継がれてきたものを大切に思う気持ちはありますが、変革期を迎えて自分たちも変わっていかなくてはなりません。過去をすべて否定するわけではありませんが、変わることを恐れずに、チャレンジするマインドを常に持って欲しいと思います。

また、開発することを楽しんでほしいと思います。開発というのはいつも困難続きですが、その中にも楽しみは生まれると思います。レベルアップして、できなかったことができるようになったり、いいデザインを生み出せたり、商品がすごく売れてお客様が喜んで使ってくれたりという、楽しみを感じる瞬間を忘れないでほしい。変革期はチャンスでもあります。こんな時代に巡りあう機会はそうありません。自分も含めて、現役の時代に変革期を

迎えたことを楽しめるような組織を目指したいと考えて
います。

——環境をつくるうえで、取り組んでいらっしゃること
はありますか？

柔軟な進め方ができるようにしています。車やバイク
といったモビリティの開発はとても時間もかかるもの
で、オートバイで2年、車だと4、5年の時間を費や
します。関わる人も多く、開発システムも複雑です。効
率化やコストダウンばかりを求めると、開発が楽しめな
くなってしまうので、「効率化」ではなく「柔軟なやり
方」を見つけてほしいとデザインチームにはお願いしてい
ます。オートバイは機種に応じて開発方法を変えられる
要素がありますから、そこに楽しみを求めてほしいと思
います。時短によって効率上げるというより、新しいや
り方を試すという方向へシフトしていくと、気持ちも前
向きになりますし、効果が出ると感じています。

あらゆる可能性にチャレンジする

——近年のデザイン教育をどう見ていますか？

今はデザインという言葉の意味がどんどん変わってき
ています。物事の問題点を抽出し、その解決策を提示
すること全体がデザインとなってきていますから、デザイ
ン部門に求められる役割が変わってきています。デザイ
ンを学ぶ学生の皆さんに求められる資質も変わってきて
いると思います。

例えば、最近はインターンシップなどを通じて韓国の
デザイン教育のレベルの高さに驚いています。韓国では自
国内だけでは仕事を見つける機会が十分ではないこと
もあって、デザインを志す学生さんたちは、最初から海
外に出ても通用するレベルを目指しているようです。当
然ながら語学は一定のレベルが必要になりますし、異文
化の中で生きる覚悟も必要です。日本の学生の皆さん
も、もっとグローバルに活躍できる機会を求め、そのた
めに必要な能力を高めてもいいのではないでしょうか。

——ホンダの企業としての特徴はなんでしょうか？

ホンダは定義しにくい会社だと思います。一貫したイ
メージがないのに認知度が高いようなところがあります
ね。ホンダと聞いて何を思い浮かべるかと尋ねたら、オー

トバイや車をあげる人もいる一方で、ジェットやアシモを
あげる人もいるかもしれません。そういう意味では、多
様性を持って、いろいろな分野にアプローチしている会
社であると思います。モビリティというカテゴリーの中で、
あらゆる可能性にチャレンジする点にホンダの特徴があ
ります。本質的には真面目ですが、面白いことを探し
てそれに打ちこむという姿勢を持っているんです。昔は
もっと人間臭くて、ちょっと世の中の基準からはみ出し
たような人が多かったんですが、今でも変なことにこだ
わってとことん楽しむ心や、遊び心はなくしてはいない
会社だと思いますよ。

——ホンダのデザインに関してはいかがですか?

人の役に立ち、人に喜んでもらい、驚きと感動を与
えるという本質は変わっていないと思います。ただ、ホ
ンダのデザインに一貫性があるかというと、特に二輪は
ないと思います。原付から1800ccの大型バイクま
で用途も価格帯もカテゴリーもさまざまですから、一貫
したデザインアイコンを与えるようなことは考えていま
せん。スタイリングではなく、商品にどんな価値を持た

せるかがダイレクトに伝わるデザインを心掛けています。機種
それは見た目ですぐにわかるものではありません。機種
を全部並べると共通項がないと思われるかもしれません
が、デザインアイコンは統一せずとも、その根底にある思
想は同じです。

世界中のあらゆる人が自分たちの製品のユーザーであ
りターゲットでもあります。年齢性別を問わず、さまざ
まなライフステージでホンダ製品を使ってほしい。ホンダ
の製品があってよかった、楽しいと思えることを目指し
ていますし、二輪商品もどんな人にも合わせた商品を
届けていきたいと思っています。ターゲットは常に世界中
の人々です。

——今、二輪の世界でのいちばんの課題はどんなことで
すか?

環境と安全ですね。カーボンニュートラルは誰もが知っ
ている言葉になりましたが、企業が避けては通れない社
会的使命になりました。ガソリンエンジンはなくなってい
くのかもしれませんが、この状況であっても、ホンダが
選ばれる理由を考えていく必要があります。

便利で楽しく使えるという、二輪が本来持っている特質を、今後も守ることができるかどうか、今はわかりません。ホンダの強みを明確に定めていくことが課題だと思います。

——そのような課題がデザインに与える影響はどんなものがありますか？

デザインは商品の本質を表すものですから、どういう価値を持った商品なのかが見てわかるようにしないといけません。ユーザーが商品に求めている価値に対して、ホンダのアプローチを見せていく必要がありますが、商品の価値が変わればデザインも変わっていきます。商品に寄り添った性能、それを「わかりやすく端的に表現するデザイン」が求められると思います。

——モビリティ業界全体で考えたときに二輪の役割はどう変化していますか？

もともと二輪は機動性が高く、価格も手ごろな乗り物でした。気軽に移動するための手段です。インフラが整った道路では４輪車のほうが便利ですが、後発国のような交通インフラがそれほど発達しておらず、なおか

つ日常的に気軽に移動できる手段が欲しい人たちにとって二輪は有効な手段です。今後EVになったとしても、気軽さや手軽さは残りますが、航続距離の問題があります。４輪はある程度の大きさがあるのでバッテリーもある程度は積むことができますが、二輪に積むバッテリーは難しい。原付はガソリンが３〜５リットルしか入りませんが、燃費がいいので何百キロも走れます。EV化した時のバッテリーの大きさ重量と、移動できる距離のバランスをとり、どのように魅力的な商品としてまめるのかが課題ですね。

——デザインダイナミズムについておうかがいします。ホンダの二輪デザイン部門はホンダのストラテジー構築やブランド構築にどう関わっていますか？

二輪デザイン部門は、二輪事業本部という事業全体を統括する部署と近い関係にあります。ホンダの二輪はラインアップが豊富ですが、個々の機種のブランドを大事にしていますから、ブランド推進部との打ち合わせ、意思統一の機会は多くなります。二輪事業全体としてどのようにブランドを構築すべきか、そのためにどういう

手法をとればいいかという議論がなされています。

デザイン部門はデザインセンターとしてまとまり、二輪は二輪事業本部、四輪は四輪事業本部と共に業務を推進していますが、その他のデザインも含めて、今後ホンダとしてトータルなメッセージをどう発信していくべきか考えている最中です。

デザインセンターの中では、カテゴリーを超えた人の交流というメリットもありますが、ホンダ全体を見渡したブランド構築を考えられるというメリットは大きいと思います。

——ホンダは社会全体にどういったインパクトを与えていますか？

例えばホンダの二輪車は世界全体で年間1800万台くらい販売されていて、シェアは35パーセントほどですから、業界をリードする責任があると思っています。この先、EV化が進むと多くの新興メーカーも参入してくるでしょうが、環境や安全という社会から求められる重要テーマで、マーケットスタンダートを作っていく責任を感じています。

——ホンダのデザインにおいて指針になっているデザイン、こと、もの、人、どんなものがありますか？

デザインセンターには「Hondaful! LIFE」という目標があります。造語ではありますが、世界中の人々に喜びと感動のある暮らしを提供したいというのと同時に、こんなものがあったのかというユーザーの想像を超えた価値を作っていきながら、世界中の人々ライフステージにおいて、ホンダがあって良かったと思えるようなデザイン、商品、サービスを提供していきたいというのが指針です。

ホンダデザインも今後変わっていきます。変革を恐れずに自分たちの変わっていく姿を世の中に見せていきたいと思っています。

（2022年8月2日収録）

3−3 BtoBのデザイン マネジメントの実践 ―花岡車輌株式会社―

profile

花岡 雅（はなおか まさし）
1985年3月5日生まれ
最終学歴：東京造形大学大学
院卒

美術大学時代はプロダクトデザイ
ンやBIデザイン・デザインマネジ
メントを専攻し、卒業後は企
業のオフィスデザインを手掛ける
設計事務所を経て花岡車輌に入
社。花岡車輌ではデザイナーとし
て企業理念に基づいたブランド
デザインで自社製品やHP・カタ
ログ等の展開や広報展開を広げ
るほか、総務人事経理というバッ
クオフィスの責任者も兼務。近年
ではクラウドサービスの新事業の
企画・デザイン・立ち上げを行う
等活動の幅をさらに広げている。

次にBtoB（Business to Business）におけるデザインマネジメントの事例を紹介する。花岡車輌株式会社は1933年創業で、主な事業は空港用物流機器、産業用物流機器、福祉介護機器メーカーである。主力製品である空港用物流機器の開発を通して、デザインマネジメントを実践している、同社取締役販売企画室室長の花岡雅氏に伺った。

経営戦略のピラミッド

――花岡車輌の「ミッション（Mission）」、「ビジョン（Vision）」、「バリュー（Value）」という経営戦略は、いつ頃作られたのですか？

――花岡車輌の「ミッション（Mission）」、「ビジョン（Vision）」、「バリュー（Value）」という経営戦略は、いつ頃作られたのですか？

が、経営戦略は2019年の終わり頃から作り始めていました。その前は、明確な経営戦略はなく、社憲しかありませんでした。2018年にフラッグシップモデルを作ったときに、製品のストーリーはあったのですが、物足りなさを感じたのです。それまでのモノ作りは、かっこいいデザインにしたいという浅いもので、スペックとコストを優先していました。

――経営戦略があるのとないのでは、だいぶ違うのですね。

2018年にフラッグシップモデルを作った前後です

開発の意思決定が圧倒的に早くなり、何をすべきかが明確になります。産業革命期が「土の時代」だとす

れば、現代は「風の時代」と言われています。左から風が吹いていると思っていたら直後に右に吹いたり、上に吹き上げたりします。そのような中ではゆっくり考えている時間がありません。今のデジタル化の時代では消費者、ユーザーの意思決定も早い。気になる商品はすぐ検索されます。昔は、例えばオーディオであれば、家電量販店で実際に聴いてみて、翌週に違う電気屋さん行くという感じでしたが、今はネットで動画も見られるし、音質のレビューも確認できます。今はスピードの時代、風の時代ですね。

——風の時代とは、どのような概念なのですか？

「土の時代」はお金、物質、地位、結婚という目に見える価値があったようです。「風の時代」には自由、平等、柔軟、情報、知性、生産性といった目に見えないものの価値が高まり、軽やかに生きていくことが求められる。モノよりもコトに重きを置くということでしょうか。それこそデザインの本質だという感じがします。

——入社した時にはどんな目標を掲げていましたか？

現在の四代目の社長が私の父なのですが、二代目の

祖父がカリスマ的な存在で、父はその歴史や考えを守ろうと、祖父の背中を追いかけているようでした。ただ、祖父は言葉が多い方ではなく、父は苦労したようです。また、僕らは二代目の祖父の背中を見ていないので、言語化されていない「花岡らしさ」が分からない。そこで、現社長にヒアリングして、花岡車両らしさを可視化、文字化することにしました。そこから、フレーム・オブ・レファレンス（FOR）（※1）やブランディングするために必要な要素を洗い出していったのです。企業の規模によらず、戦略思考を持っている企業とそうでない企業では、活力やダイナミズムが大きく違います。自分の会社の特徴や、どんな価値を提供するかを捉えることは、経営としても最も重要なことです。具体的な商品を持つ企業でも、素材メーカーも関係なく、必要だと思います。何を作るべきか、開発すべきなのかということの見え方が違うのです。

——経営戦略、経営のプロセスを三角形の図表で示していますね（109頁）。

経営戦略ピラミッドの源流部分には、MVV（ミッショ

104

ン・ビジョン・バリュー）があります。この下流にブランディングがあり、さらに下流に商品開発やマーケティング戦略、広報戦略、営業戦略などが展開されるイメージです。MVV、つまりミッション（MISSION）、ビジョン（VISION）、バリュー（VALUE）は全ての決断の軸となり、プロジェクトを推進したり、商品開発する際にはMVVを確認するようにしています。アイデアを膨らませていくことはとても大切なことなのですが、MVVに沿うストーリーにすることが私の役割です。製品ごとのブランディングもMVVが決まるまではバラバラになっていました。安いからちょっとポップで面白い感じにしようなど、ブランドの背景を意識せずに、フワッとした感覚で商品を作っていただいたこともあります。また、外部デザイナーの方に入っていただいたこともあります。MVVを共有できずに、失敗したこともあります。商品についての深い認識を外部のデザイナーがすぐに理解するのは難しいので、2回目にお願いした時は、MVVに立ち返り、最初からかなり打ち合わせを詰めて進めました。

私は経営プロセスもデザインプロセスも、全部セットで考えるべきだと思っています。優秀なデザイナーほど経営プロセスとの関係がシンプルです。別々にしてしまうと、2つのストーリーが生まれてしまい、混乱してしまうので、大元のストーリーに沿ってブランド戦略を決めていく。そこから扇型に、マーケティングや広報を展開していく。つまり、MVVが扇の要になっているのです。

企業の中にはデザイン部門を持っているところも多くありますが、デザインのトップマネジメントが経営に入っているかどうかは、企業全体に大きく作用します。デザインの見せ方を考えながら経営判断をすることができるので、企業として強いと思います。

弊社ではMVVはとても役に立っています。各部署の日報を見ても、社員が何を目指しているのかが分かる。結局は毎日の積み重ねによって、企業としてのMVVが成長していくのです。社長が言っていることを日常に落とし込むプロセスをがっちり作ることが企業としての積み重ねになると思うのです。

価値のレストラン

——花岡さんは常務取締役として、どのような役割を担当されているのですか?

デザインや広報といったバックオフィスの責任者であり、総務部長も兼任しています。デザインしかやってこなかったのですが、現在の業務の中にもデザインのヒントがたくさんありました。例えば、他社からの営業を受けることもありますが、自社のブランドデザインを作る上で、営業されることがとても役に立ちました。多くのカタログや会社概要に触れることができたのですが、そこで学んだことは自分の目指すデザインを尖らせていくためにも、好きか嫌いかを自分の中ではっきり持つことの重要性でした。生活の中で目に入るすべてのデザインされているものに好き嫌いをつけていくと、自分は何を好きなのか、何を目指しているのかが、よりシャープに研ぎ澄まされていきます。ただし、なんとなく好き嫌いではダメで、好きな理由、嫌いな理由を、企業活動や社会活動、人間の心理、デザインアプローチなどの側面

から理由づけして言えることが大事です。

——社内のアイデアも聞きながら、花岡さんが最終的な意思決定をされているのですね。

アイデアにも質があると思います。勝つアイデアとはおそらく「他にない価値」だと思いますが、実際の価値の中身とは、ほとんどはさまざまなものの掛け合わせです。この掛け合わせの貯蓄が少ない人は、長期的にアイデアを出すことは難しい。そこで、人に会ったり情報に意識をして触れることが大事です。材料を掛け合わせるというデザイン思考があれば、見える世界が変わり、アイデアの質が上がると思います。

——花岡さんにとってのデザイン思考とはどのようなものでしょうか。

デザイン・企画チームの行動指針として「価値のレストラン」というものがあります。私にとってのデザイン思考とは、この「価値のレストラン」のことだと思います。

価値のレストランは、美味しく調理するための価値の具材を探してきて、調理し、お客様にとって最高の見栄えになるようにきれいに盛り付けて出すものです。最後の

盛り付けのところまで考えていなければ、「デザイン風思考」になってしまいます。デザインによる創造力の可視化が大切なのです。同じ理念でスタートしていても、可視化能力が低いと結果が何段階も違うと思います。

——ある種のイマジネーションである暗黙知をビジュアル化することによって、初めてファンクションやスペックが思い浮かぶのですね。

そうですね。そこで一番大事なことは、異なる価値を繋いで新しいモノを生み出す思考を持っていることです。

そして、感性力、創造力の可視化です。アイデアは誰でも思いつくと思いますが、ユーザーの心を揺るがす可視化のセンスを身についている人はそうはいません。それを組織でできれば、よりよい結果が生まれると思います。それをセンスを磨くツールとしては、インスタグラムやピンタレストが有効です。余計な情報が入ってこないので世界中のデザインの好き嫌いの判定をひたすら繰り返すトレーニングができます。デザインする人は常に研鑽を続けていかなければ生き残れないと思います。

——戦略的なデザインを実現するために外部デザイナーをどのように起用しますか？

それぞれの企業が求めるデザイン領域は違うと思いますから、まずはその領域のデザイナーに出会えるかどうか、さらにブランドが進みたい方向とデザインニュアンスが似ている必要があります。弊社ではブランドデザインからインテリアデザイン、WEBデザインもすべて自社でやりましたが、全幅の信頼をおけるデザイナーにはなかなか会えませんでした。大企業ならともかく、中小企業では難しい。そうなると、企業内にいる人員で、戦えるデザインをしていくことになります。多くのデザイナーがいる企業のスケールメリットはあると思いますが、デザインの力を根本的に理解し、解答を出す一人のデザイナーの存在も大きいですね。

——花岡車輌のプロモーションについて伺いたいのですが。

実は毎年のように様々なテレビ番組に出演させていただいています。台車と言うと工場や倉庫での地味なイメージですが、弊社のデザイン・広報やIT事業の戦略などに注目していただいているようです。2022年にオフィスをリニューアルしましたが、台車メーカーでは

なく、デザイン会社のように見えた印象もあるのかもしれません。しかし、あくまでも台車メーカーなので、近寄りがたい存在になってしまうことは望んでいません。

そこでもう一つのブランディング手法として、人間らしさを打ち出しています。テレビやラジオやwebメディアに、弟とともに「台車兄弟」として取材していただき、台車という変革が起きにくいフィールドで、いろんな挑戦をしているという人間ドラマを見せるという狙いがあります。

――これからの展開や具体的な予定はありますか？

2022年9月から4つ目の事業を展開しています。

「ロボット／IoT／クラウドサービス」で、ビーコンを使って空港カートの位置管理するシステムです。この事業は羽田空港に長年納入している空港カートの問題がきっかけで始まりました。広い空港内に無数に散らばる空港カートはそれまで、人海戦術で探して適宜配置をしていたのです。お話をうかがっていくとITで位置管理するとしても、電池交換やフロアをまたぐカートをどう補足するかなどさまざまな問題にあたりました。

自社で仕組みを考え、他の企業と連携して開発していきました。結果的にこの事業はDXツールとして全企業を対象にしたクラウドサービス「MAP型管理システム」として売り出すことになりました。

今後の展望としては、私たちの領域を製品だけに絞らず、時代の先端も手がけていくことも意識しています。さらに、ライフ＆インテリアのことも考えていきたい。現在の台車はインテリアの中では邪魔な存在になってしまっていますが、空間にマッチさせることができれば、便利なものになると思います。ライフ＆インテリアのラインナップの中で、カートの新しい価値を創造することを考えています。

インタビューを終えて

花岡氏は、歴史や社憲、経営理念を紐解いて何を軸に差別化するかを決め、それをブランドデザインに落とし込み、一貫してデザインに展開してきた。デザインが有効に働き、ダイナミズムを生み出したデザインマネジメントの事例と言えるだろう。

当社の経営戦略は以下の理念の再構築（MVV）を行なったことからスタートしている。［図3－1］

・理念に基づいた企業全体の一貫したブランドデザイン
・理念に基づいた製品の開発とストーリー展開
・企業理念とシナジー効果を狙った広報展開

経営戦略としてのM（Mission）、V（Vision）、V（Value）を打ち出し理念の再構築が行われたことによって、開発方向性が明確となり、後に続くカートのフラグシップモデルのデザインに一貫性を与え、ブランディングの強化が図られた。また、理念に基づいた製品開発とストーリー展開は、その後に開発すべき製品のアイテムや方向性、市場への展開を明確に規定することができた。さらに広報展開においてもシナジー効果を考え、より戦略的なプロモーションができるようになったことで、当社の認知度を高めている。

花岡車両はデザインマネジメントとしてユニークで効果的な方法も展開している。MVVの理想を現実にするために社内の各部門に「行動指針」の策定を求めたことである。全社員がMVVを共有することによって、

［図3-1］花岡車輌株式会社 経営戦略

業務に対するインセンティブを高め、各部門間のコミュニケーションを高めることになった。このコミュニケーションはSNSによって日々アップデートが行われ、MVVの浸透と質の高いMVVの遂行が行われている。

花岡車両ははは基本的にはBtoBの企業であるが、BtoCへの展開も注目されている。その一つにアパレルブランド、ビームス（BEAMS）と展開した商品、フラットカートツーバイフォー（FLATCART2×4）の開発である。このフラットカートはビームスのアウトドア商品のアイテムとしてBtoCにチャレンジした商品である。結果としてこのフラットカートは話題性を呼び、ビームスの販売サイトで全アイテムの中で1位の売り上げを記録するなどの成功を収めた。

花岡車輌の新たな展開として、位置管理システム「ARU」がある。広い空港エリアでカートがどのように使われているのか、どこに滞留しているのかを把握することは難しい。そこでビーコンでリアルタイムに所在地を確認するシステムを開発した。カートに搭載されたビーコンから位置情報を受信することにより、リアルタ

［図3−2］フラットカートツーバイフォー（FLATCART2×4）

イムでカートの利用状況、滞留状況が分かる。さらに自律移動型のカートの開発によってビーコン「ARU」のシステムは拡充し、今後の空港カートの方向性を導くものと言えるだろう。

花岡車輌株式会社の経営戦略としてのMVVは、デザインを軸に進め、従来製品のデザイン、BtoC対応の新製品、そして「ARU」システム、及び自律走行ロボットの展開は現代技術の潮流に対応したものである。

MVVをベースに、デザインの「タッチポイントに一貫性を持たせ、ストーリー性を豊かにし、次期開発製品の予見することは、同社のデザインマネジメントが有効に機能していることを示している。

（註記）

※1——A. Tybout（タイボー）によると「FORは、ブランドを使うことから消費者が得る価値のことであり、ブランドを使うべき状況や、類似の価値を提供している競合を特定する。また、FORは、ターゲット顧客、便益、提供する便益の根拠と同時に、ブランド・ポジショニングを構築す

る要素のひとつ」と定義し、それには、製品特性に基づくFORと提供価値に基づくFORの2種類があるという。

M. Shapiro（シャピロ）は「製品の差別化が難しい状況においてFORをうまく活用すれば、本来のカテゴリを超えたブランドの価値を消費者に知らせることができる」と指摘している。

3-4 プロダクトデザインから
経営とデザインへ
―イノベーションの探求―

interview

加藤 公敬（JDMA 常任理事）
Kimitaka Kato

フューチャー・センター・アライアンス・ジャパン（FCAJ）理事

さまざまな課題を解決する方法論としてデザイン

――今までのご経歴をお願いできますでしょうか？

大学でデザインを勉強して、1970年代にプロダクトデザイナーとして富士通に入社しました。当時の富士通は電電公社の黒電話を作る会社で、一部でコンピュータ事業を始めた時期でした。最初はモノのデザインをしていましたが、富士通のビジネス領域が映像、ソフトウェア、ウェブなど、さまざまな領域に展開する中で、いろいろなデザインの領域を経験することになりました。富士通はソリューションやイノベーションなど、経営とデザインが関係する領域にいち早く取り組んでいたため富士通デザイン社を興すことになり、初代社長として経営に携わりながら、一通りのデザインを経験しました。デザインの分野を経て、富士通のマーケティング部門に移り、ブランドや広報、宣伝などデザインを含めて全体を見ることになり、退社まで「経営改革プロジェクト室」におりました。

2017年から日本デザイン振興会でGマークのプロモーションと運営に携わり、さらに、一般社団法人フューチャー・センター・アライアンス・ジャパン（FCAJ）という組織でも活動しています。

profile

1953年6月生まれ。1977年富士通株式会社に入社。総合デザインセンター長として、情報機器やシステムの進化に合わせ、プロダクト、スペース、ユニバーサル、ウェブ、サービスなどのデザインを担当。富士通デザイン株式会社を設立し、初代代表取締役社長を務める。その後、富士通株式会社 マーケティング改革プロジェクト室 SVP（デザイン戦略担当）として、富士通の経営および本社マーケティング活動に参画。「デザイン経営」を実践し、方法論としての「デザイン思考」によるイノベーションの実現や加速などに取り組む。2017年6月公益財団法人日本デザイン振興会常務理事。現在、FCAJ（フューチャーセンター アライアンス ジャパン）理事、九州大学大学非常勤講師。

FCAJは「社会のイノベーションを加速するデザイン」ということを主軸としています。もう一つ参加している物学研究会は、企業のインハウスデザイナーが主要メンバーです。こちらはモノをきちんとデザインしていこうという取り組みです。さらに、日本デザインマネジメント協会（JDMA）には常任理事として参加させていただいています。加えてもう一つ、芸術工学会というデザイン系の大学で構成している学会でも活動しています。

社会を軸としたFCAJでの活動はモノのデザインがメインではなく、世の中にイノベーションを起こすということを目的として、フューチャーセンター、イノベーションセンター、リビングラボを持っている企業や団体が集まっています。デザインはその中の機能の一つで、私はデザイン担当の理事として参加しています。物学研究会はデザインが主軸で、約10社のインハウスデザイン部門が、デザインの価値を高めようと活動しています。学会的な活動として、JDMA、芸術工学会があります。

——FCAJではどのような活動をしているのでしょうか？

FCAJはフューチャーセンター研究会という団体を前身としています。日本でもいろいろな会社が、フューチャーセンターやイノベーションセンターと呼ばれる「場」を作り、イノベーションを起こそうとしています。さらに、そこで生まれた具体案を実装するために、リビングラボという機能を持っている企業が参加しています。

私が富士通に在籍していた頃に、多摩大学の紺野登さんに「グローバルナレッジインスティチュート」（Global Knowledge Institute、通称GKI）という講座の監修をしていただきました。将来の経営者にグローバルな経営知識を学ばせるというもので、その中に「デザイン思考」の方法論習得の研修を取り入れました。その頃、IDEOなどが始めた考え方です。FCAJ中でのデザインの活動は、イノベーションの加速のためにデザイン思考という方法論を普及させるという役割を持っています。

そこではさまざまな課題を解決する方法論としてデザインを用います。FCAJはデザインだけでなく、企業がどうしたらイノベーションを起こして次のステップに

移行できるかを考えています。

——実際の活動はどのようなものですか？

現在は三つの切り口があります。一つは「サーキュラーソサイエティ」という横断型の社会課題への取り組みです。FCAJには環境省、素材化学メーカーや車メーカーなど企業、学会が参加していますが、化学会社の新製品や、行政のゴミを回収方法などの、リサイクルやリユースなどのことが扱われます。FCAJには化学メーカー、医療メーカー、商事会社など様々なメンバーがいますので、経営の中でSDGsやサーキュラスソサエティを考えています。

もう一つが「オープンサイエンス」。これは科学技術振興機構（JST）でも研究されている「シチズンサイエンス」というものです。市民が科学者の視点を持つことと、科学者が市民の幸せを考えて科学を研究していくという考え方です。デザインの役割の一つとして、科学者と市民をつなげることを考えています。

三つ目が「リビングラボ」です。問題解決のためにさまざまなことを行う際、企業が先行しすぎてしまった

り、行政が入りきれていなかったりすることがあります。例えば、都市開発の場合でも、市民への説明が後になってしまうこともあります。そのようなことを防ぐために、デザインの手法を適用しようとしています。

FCAJの活動のすべての領域にデザインを用いるのは現実的には不可能ですし、参画企業も望んでいないでしょう。約50社の会員企業の中にも、デザインの部署はありますが、会社によってはデザイン機能は開発本部や技術本部に入っていたり、宣伝部が役割を担っていたり、場合によってはアウトソーシングをしている会社もあります。多くの参画企業が自社のデザインリソースを明確に認識していないのが現状です。私の役割は、各社にあるデザイン機能と組織をアセットとして顕在化することです。

そこでデザインマネジメントという考え方が必要となります。世の中はデザイン関係者が思うほどにはデザインのことは意識、理解されていない。デザインの定義が曖昧でもあります。創造性教育におけるクリエイティビティ、つまりアート、デザイン、芸術の関係も意外と整

理されていません。社会とデザインをどう関連づけるのかがJDMAの役割だと思っています。

――FCAJの目標はどんなところにあるのでしょうか？

私はデザイナーを生業としているので、FCAJでは経営においてデザインをうまく使ってほしいと思っています。世の中の一般的なとらえられ方として、デザインはかっこいいけれど、経営とは関係が薄いという印象を抱いている人が多い。私はデザイン、デザイナーが価値のあるものとして、もっと地位を上げてあげたい。デザインで世の中が回っていることを証明したいというのがFCAJでの活動の主眼であり、JDMAの役目でもあると思っています。国の政策提言において、デザインのアプローチが有効だと言いたいのです。

しかし、デザインにそのような評価がないのが現状です。デザインによって社会が良くなるのだろうか。なんとなくアーティスティックで、フワッとしていて面白いと、とらえられています。日本は言語的なハンディキャップがある。図案でも計画でもなんでもデザインと言ってしまう。

――デザインが広義なものなってしまっているのですね。

都合よくとらえられてしまいます。絵を描くことではなく、人の思考構成のためにアートが必要ですし、社会を作る中でデザインが機能するということが広まって欲しい。世間のデザインへの誤解を解消していくことが、今JDMAがやるべきことだと思います。

デザインがイノベーションを進める

――イノベーションを定義するとしたらどういうことだと思いますか？

イノベーションは「古いものを壊し、新しいものを作ること」と言われています。一部はそのように思いますが、ほんらいは将来のあるべき姿を自分事として描くことだと思います。10年後を見据えて、経営も行政も教育も、すべて個人の視点に立ち返ったうえで、今何をすべきなのかを考えることでしょう。

日本では企業の経営は3年2期で終わってしまうから、10年後のことには触れない。そのため、日本は30

年間成長していないという結果になってしまっている。イノベーションは、未来を思考して、10年後に何をするかを社会実装することです。今考えても有効ではありません。2050年のプロジェクトを今考えても有効ではありません。10年後は何をしているのか、そのために何をするべきなのか。10年後は何をしているのか、そのために何をするべきなのか。そうすれば、着実に議論することができる。

社会の課題を解決するといっても、そこに組み込まれている個人の課題の解決に目を向けないとイノベーションは起きないでしょう。そしてイノベーションを推進する人材がデザイナーであるはずです。

——イノベーションを取り巻くさまざまな課題の中でも、諸外国と比較しての日本特有の課題はどんなものだと思われますか？

例えば、良くも悪くも、日本は東京に集中し過ぎています。地方で何ができるかということが考えられていない。多くの人が従来の考え方から脱却できずにいて、未来を思考できずにいます。企業にしても、業績に寄与する部分だけが評価され、文化活動や、個人への支援などがなかなか評価されません。その価値観の仕組み

が海外と比べて進歩途中だと思います。

——徐々にいろいろなものを変えていくのは難しいかもしれないですね。

大学を選ぶときも、デザインの勉強をしたいとなると、高校では文系コース選択となってしまい、いわゆる芸術工学部のような工学系の大学には行けなくなってしまいます。だから、小中高でのデザインの教育が重要だと思います。日本が「デザイン立国」になればいいと信じています。

——今後課題になるテーマはどんなものが考えられますか？

デザインの世界では、「ヒューマンセンタードデザイン」がもてはやされてきました。いわゆる人間中心の設計ですね。しかし、この頃はほんとうにそうなのだろうかと疑問に思うこともあります。ヒューマンセンタードにすることによって、今の世の中になっているとしたら、もっと違うところを中心にすべきではないかという議論があります。

ヨーロッパでは「ネイチャーセンタード」という考え方

が出てきました。日本語は意味が曖昧な部分がありますが、海外では「ネイチャー」とは「自然」ではなく、「感性」や「哲学」のことを指します。そういう意味で、哲学や理念を中心としたネイチャーセンタードにいかないと、誰も地球を守ろうしなくなってしまいます。今の経済の価値観を変えて、感性や哲学を中心に考えるようになるべきだと思っています。

——イノベーションにおいて注目されている企業などはありますか？

街、資源、エネルギーのあり方で言えば、自動車メーカーはいい課題を持っていると思います。車のバージョンアップをソフトウェアで行うこともあるでしょうし、自動運転などの制御技術も必要になると考えると、車の業界は面白いと思います。

本来は、デザインの適用は行政社会の仕組みだと思います。社会の仕組みをどう換えるべきか、政策に機能することで世の中が変わるデザインに魅力を感じています。

その意味では政治家が創造性教育を受けるべきでしょ

う。社会のシステムをいかに変えるか。FCAJで「ソーシャルデザイン」ではなく「ソサエタルデザイン」と言い始めています。社会の仕組みをデザインするという意味です。

ヨーロッパでも仕組みをデザインすることが重要視され始めています。ソサエタルデザインのデザインにおけるデザイナー、クリエイターの使命は、きれいな絵を描くのではなく、市民が描けるように裏で支援すること。科学者も難しそう教えるのではなく、支援してあげる。そんな仕組みがソサエタルデザインだと思います。その場合は、デザイナーはデザイン知識に責任を持たないとなりません。いい加減ではできないということです。そのうえで、デザイン、デザイナーの価値を明確にする必要があると思います。

——イノベーションにおいて一番伝えるべきことはどんなことでしょうか？

いちばん大切なのは「自分事」として考えることだと思います。机上論で考えても仕方ない。世の中の仕組みが大きくなり過ぎていますが、自分事ととらえれば、

ソサエタルデザインやデザインの思考につながります。そして、自分事として考えることで、もっと輝き、やる気生まれてくると思います。（2022年7月25日収録）

第4章

デザインマネジメントの思想と実践

――デザインマネジメントのエッセンス――

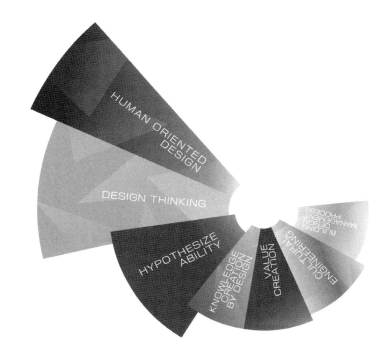

本章ではデザインマネジメントの思想や実践について、ベースとなるマネジメント理論やヨーロッパ、アメリカ、日本の現代も含めた歴史的な視点から考察してみる。近代デザインと近代マネジメントの発生は産業革命以来、イギリス、ドイツ、フランス、ヨーロッパ、アメリカ、日本の技術革新と市場経済の発展をベースに置いている。しかし、その背景を見ると、例えば歴史的にモノづくりの文化が継承されている日本と、市民革命や産業革命を経て近代化を果たしたヨーロッパ、そして新大陸アメリカでは事情が大きく異なる。

デザインとマネジメントの歴史を考える時、前提となる歴史的な視点を持つことは重要である。歴史的な視点には現代、未来に通じる普遍的な思想や考え方、価値が息づいている。例えばドイツ、ブラウン社デザイナー、ディター・ラムスのデザイン思想はAppleのデザインに大きな影響を与えたし、良いデザインの10の指標は普遍的な価値を持っている。

E・J・マッカシーによるマーケティング・ミックスはマーケティングの不朽の方程式と称され、現代においてもこれを超える理論はまだ存在しない。ヘンリー・ミンツバーグは、マネージャーの本質的な役割を提唱した。アメリカのデザイナー、レイモンド・ローウィはアメリカのライフスタイルを創造したと称され、ポリテクスデザイン（Politics Design）まで影響を及ぼした。

以上、過去に遡ってデザインマネジメントの幾つかのトピックスを考察してみたい。

4−1 デザインとマネジメントの融合
―ダイナミズムを産むデザインマネジメント―

マネジメントにおける重要な役割は多数あるが、経営学の大家、ヘンリー・ミンツバーグは「その仕事は簡潔さと多様さ、そして非連続性で特徴付けられる」と提唱した。彼は一般に考えられているマネージャーの仕事は、

「情報の管理：監視者、伝達者、代弁者」、「対人関係の管理：会社の顔、リーダー、連絡役」、「決断の管理：起業家、混乱収拾人、資源の配分者、交渉役」であると説いている。ここではマネージャーの役割を3つのカテゴリーに分類しているが、マネジメントは時として矛盾することがある。マネージャーは、アートと科学、職人技を理解し、調整しインテグレートする役割を担う人物である。アートが「感性、暗黙知」、科学が「ロジック、形式知」、職人技「モデリング、生産技術」だとすれば、お互いに矛盾する場合があるのだ。

デザインマネジメントマネージャーはこの3つの矛盾を理解し、暗黙知を形式知に変換し、可視化、モデル化を促す役割である。この3つの融合がデザインとなるのである。その過程で組織内の動きを掌握し、関係部門に伝達し、マネージャー間の調整を行う。そしてイノベーション（社内起業家または特命チーム）を促す。トップマネジメントは戦略に基づいてDMマネージャーを抜擢、育成し、最終的な意思決定を担うのである。

ZARAに見るマーケティング・ミックス戦略　―E・J・マッカシーとフィリップ・コトラー―

ZARAはファストファッション業界でトップの売り上げを誇っている。週2回世界中の1600の店舗に最新のデザインをデリバリーしており、そのスピード感が他のファストファッションブランドとの差別化戦略と言われている。流通（プレイス：Place）に対して、どう製品を届けるのか、どの流通チャネルを使うか、在庫、品出し、輸送をどうするか、競合企業との違いをどう出すのかという流通戦略は企業の業績を大きく左右する。

1990年にイギリスのマンチェスターで誕生したストリート系のメンズファッションブランドのBench（ベンチ）は、発祥地のマンチェスターの音楽シーンとコネクトし、独自のイベントなども開催している。Benchも独自の流通（プレイス：Place）の仕組みを持っている。伝統的な展示会やファッションショーに頼らず、営業社員がサンプルを持ってショップに行き、スタッフと交渉してその場で注文を取る。注文書は自動的に処理され数時間後に旬のファッションをいち早く手に入れ、身にまといたいからである。このニーズには強いものがある。

ZARAもBenchも流通（プレイス：Place）にスピーディに配送される。その理由として、ファッションにこだわる人は、

［図4－1］はE・J・マッカシーの「マーケティング・ミックス」に、フィリップ・コトラーが「Principle：指針」を加えたものである。フィリップ・コトラーは「今日の企業は利益を追求するばかりでなく、企業市民として振る舞うべきだ」と提唱し、「Principle：指針」を加えた。ZARAはこの「Principle：指針」を重視しており、製品の50パーセントをスペイン国内で縫製しているという。これにより流行の変化にいち早く対

応でき、結果としてスピーディに最新のデザインを流通させ、国内の雇用を維持することで社会的な評価も高くなり、ブランド力を増すことになった。Benchも、ストリートカルチャー（マンチェスターの音楽シーン）とファッションを融合させるという、独自の「Principle：指針」を持っている。

次にマーケティング・ミックスについての概略を示す。

1．製品（Product）

顧客ニーズを評価し、その製品がどこでどう使われるかを判断し、ブランディングと製品デザイン、パッケージを決定し、競合製品との差別化を図る。

2．流通（Place）

いかに市場に製品を届けるのか、どの流通チャネルを使うか、在庫、品出し、輸送をどうするか、競合企業との違いをどう出すのかを決定する。

［図4-1］マーケティング・ミックス4Pとプラス1P

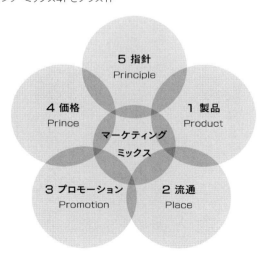

3．プロモーション（Promotion）

いつ、どこでターゲットに販促メッセージを届けるのか、最適なメディア（インターネット、SNS、雑誌、テレビなど）はどれか、競合他社の方法を見定める。

4．価格（Price）

市場の相場や消費者の目に映る価値（値ごろ感）、消費者がどれほど値段に敏感か、競合他社の価格の推移を見極めて価格を決定する。

5．指針（Principle）

企業市民、地球市民としてのスタンスを持ち、利益追求のみに走らずソーシャル・バリューを提供する。

以上がマーケティング・ミックスの戦術であるが、E・J・マッカシーの4Pに加え、フィリップ・コトラーの指針（Principle）が加わっている。5番目としているが、戦術というよりは戦略であるため、本来は1番目にすることが妥当である。

これをデザインマネジメントに置き換えると経営戦略→デザイン指針（Design Principle）→製品→流通→プロモーション→価格の順番となる。マネジメント上、このデザイン指針はその後の4Pを大きく左右するため重要な戦略となる。

124

4−2 デザインの成立と経営とデザイン・フィロソフィーの融合

では、デザインの発展はどうであったのか。今日、デザインはあらゆる業種と企業経営において程度の差はあれ（現代では程度の差が企業業績やブランド価値において大きな差を生み出しているが）、認知されている。近代デザインの成立は、大まかに言えば産業革命時代のウィリアム・モリスのアーツアンドクラフト運動に端を発し、ドイツのバウハウスの設立によって近代デザインの成立を見た。

ドイツのバウハウス以降、デザインは企業の中に定着していった。その中で特筆する企業はブラウンであろう。ドイツの家電メーカー、ブラウンは家電製品全体を統一したデザイン・フィロソフィーによってブラウンのCI（Corporate Identity）を確立した。製品の設計思想をデザインが先導し、インダストリアルデザインの規範となった。

そのデザインフィロソフィーはブラウンのデザイナー、ディター・ラムスによるところが大きい。彼は製品の品質を高めるデザインの10の指針を提示している。このデザインの指針は現代においても通用することであり、アップルの製品デザインにおいても共通性を読み取ることができる。

ディター・ラムスの製品を良くするためのデザインの10の指標

1. **Good design is innovative.**

 良いデザインは、革新的である。

 既存製品の形を真似るものでもなく、単に新奇性のための新奇性を生み出すのでもない。革新の神髄は、製品の機能すべてに明確に見て取れなくてはならない。現代の技術的発展は、革新的なソリューションを生み出す新たなチャンスを提供し続けている。

2. **Good design makes a product useful.**

 良いデザインは、製品を有用にする。

 製品は使われるために買われる。それは、中心的機能においても付加的機能においても、明確な目的を果たさなければならない。デザインの最も重要な任務は、製品の有用性の効用を最大化することである。

3. **Good design is aesthetic.**

 良いデザインは、美的である。

 製品の審美的側面は、製品の有用性と不可分である。なぜなら、毎日使う製品は、私達の快適な暮

らしを左右するからだ。

しかし、美しさを持ちうるのは、うまく考えられたものだけだ。

4.

Good design makes a product understandable.

良いデザインは、製品を分かりやすくする。

それは、製品の構造を明らかにする。さらに良いのは、製品自体に語らせることができる点だ。ベストなのは説明を要しない。

5.

Good design is unobtrusive.

良い製品は、押し付けがましくない。

目的を果たす製品は、道具のようなもの。装飾品でも芸術品でもない。したがって、そのデザインは中立的で控えめで、ユーザーに自己表現の余地を残すものであるべきだ。

6.

Good design is honest.

良いデザインは、誠実である。

良いデザインは、実際以上に製品を革新的に、パワフルに、あるいは価値がありそうに仕立て上げない。守れない約束で消費者を操作しようとしない。

7.
Good design has longevity.

良い製品は、恒久的である。

短期間のうちに時代遅れとなってしまうトレンドを追わない。うまくデザインされた製品は、今日の使い捨て社会における短命のつまらない製品とは大いに異なる。

8.
Good design is consequent down to the last detail.

良いデザインは、あらゆる細部まで一貫している。

何も曖昧であってはならない。デザインプロセスにおける徹底と正確性は、ユーザーへの敬意を表す。

9.
Good design is environmentally friendly.

良いデザインは、環境に優しい。

デザインは、安定した環境と分別ある原材料の使い方に貢献するものでなければならない。これには、現の汚染だけでなく、視覚公害と破壊も含まれる。

10.
Good design is as little design as possible.

良いデザインは、できるだけ少なく。

少ない方がよい。なぜなら、その方が本質的な点に集中でき、製品に重要でないものに悩まなくてすむ。

純粋さに戻ろう！　簡潔さに戻ろう！

デザインの未来　―クローズド・サークルとは―

ディター・ラムスは1993年の国際デザイン会議での講演で下記のように「デザインの未来」について述べている。

「将来的には、デザインの価値は、最も広い意味での生存への貢献に基づいて判断されなければなりません。デザインはまず、製品の物質的な生態学的品質の永続的な改善に影響を与えることができ、さらに重要なことに、生産される製品の全体量の効果的な削減に貢献します。したがって、今後数十年間の製品文化の合言葉は『より少なく、より良く』になるでしょう」。

この一例として、消費財の「クローズド・サークル」の展開について述べている。これはユーザーが商品を購入するのではなくメーカーが所有し、ユーザーは、所有権に対してではなく、製品の使用とその保守に対して料金を支払うというものである。使用後に製品は製造業者に返却され、サービス、修理、リサイクルされ、流通に戻される。

ラムスは「このクローズド・サークルは、製品の認識方法を変え、デザインの重要性がより高い『購買力』を生み出すことから、寿命と有用性の最適化へと変えるだろう」と述べている。

この先見性のある考え方は、今日では自動車や家電で実現しつつある。再資源化率は自動車では90パー

ントを越え、家電で80パーセント前後になっている。特に自動車では走行距離やモデルチェンジによる買い替え、下取りが消費スタイルとして定着している。

さらに今日では製品を購入せずに、製品の利用料を支払うサブスクリプション方式の普及が見られる。「サブスクリプション（subscription）」には「定期購読、継続購入」という意味がある。ちなみに一般的な定額制／月額制とサブスクリプションの違いは、前者は顧客に固定の商品やサービスを提供することがゴールになり、サブスクリプションは、顧客ニーズ分析、顧客満足度の改善などでLTV（顧客生涯価値）の向上を継続的に目指している。

［図4－2］はディター・ラムスの製品の持つ属性を図式化したものである。製品には三つの属性があり、実用性（Pragmatic）、原理や構造（Syntactics）、意味性（Semantic）である。これをディター・ラムスの良いデザインに当てはめてみよう。

［図4-2］ディター・ラムスによる製品の3属性

実用性（Pragmatic）：目的、利益、機能、エコロジー

良いデザインは、革新的である。

良いデザインは、環境に優しい。

良いデザインは、誠実である。

原理や構造（Syntactics）：構造、組み合わせ、序列

良いデザインは、あらゆる細部まで一貫している。

良いデザインは、できるだけ少なく。

意味性（Semantic）：価値、ステータス、イメージ、文化的なアイデンティ

良いデザインは、美的である。

良いデザインは、製品を分かりやすくする。

良い製品は、押し付けがましくない。

良い製品は、恒久的である。

4−3 文化に立脚するヨーロッパ

19世紀に産業革命と共に生まれたデザインは当初、産業社会を形成する一部というよりも生活文化運動に近いものがあった。産業革命が与えた利便性や経済的な富は社会や生活を二面で豊かにしたが、反面劣悪な社会環境と生活環境をもたらした。近代デザインの父と称されるイギリスのウィリアム・モリスの活動起点は、産業社会における労働者あるいは中産階級の生活の改善にほかならなかった。それまでの歴史や文化、自然環境、生活環境が分断され、非人間的な生活を憂い、ウィリアム・モリスは住宅や工業製品の質の向上を目指した。

それはアート・アンド・クラフト運動として展開された。

モリスは単に住宅や製品の質の向上ではなく、生活の質をいかに高めるかが重要だと考えた。ここにデザインの思想が生まれた。このデザインの思想は産業革命がもたらした工業化社会に対して、いかに生活文化を創造するかを主題としていた。その後のデザインが近代社会の形成において大きな役割を果たしたように、今日においても新たな文化形成の力が求められる社会が到来してきているのではないかと考えられる。

梅棹忠夫は『文明の生態史観』（1998年、中央公論新社）の中で、文化は「素材の問題ではなく、デザインの問題である。はっきりいえば、生活主体、すなわち文化のにない手たる共同体の、生活様式の問題である」と述べている。19世紀は産業革命という新たな文明の台頭に対して、新たな文化の創造が求められたのである。それは新たな生活様式のデザインと言っても良い。このように見ていくと初期のデザインの概念は大きな広がりを持っていたことが分かる。

デザインという用語が使われたのは1920年代のドイツにおけるバウハウス以降であるが、デザインが産業社会との結びつきを深めていくにつれて、デザインの役割がかえって限定的なものとして考えられるようになってきた。19世紀のデザイン運動のように社会全体を捉え直すことが今日求められているのではないだろうか。このような意味で、現代の21世紀は19世紀の社会に負けるとも劣らない大きな転換点にある。デザインを限定的に捉えるのではなく、デザインの思考を働かせて、社会の見え方や課題を新たな視点で捉えることが求められている。

4−4 アメリカンライフスタイルの確立からポリティックスデザインまで

20世紀の消費スタイルと消費文化を牽引したのはアメリカである。アメリカには世界中から富と人材が集まり、多くの大企業が生まれた。消費スタイルで言えば、デパートやショッピングセンター、デリカテッセンなどであるが、ブランディングと共にアメリカンカルチャーを生み出した。そして、これらを全世界に輸出し、アメリカ型の消費スタイルと文化が形成された。

デパートやショッピングセンター、デリカテッセンのアイデアの一つはレイモンド・ローウィ・アソシエーツのデザイナー、ウィリアム・T・スネイスのアイデアによるものである。百貨店のディスプレイ、能率的な運営のための独創的な構想、ハイセンスなディスプレイはアメリカのデパートの販売競争力を高めたことが知られている。彼の構想は日本も含めて他国に浸透していった。

さらに、多くの企業がアメリカンフッドボールや野球、テニスなどのスポンサーとしてコマーシャル効果を高め、

スポーツ文化を後押しした。さらには女性の社会進出のイメージを高めるようなコマーシャル展開を行い、自社のイメージを高めるCI活動も展開した。例えばコカ・コーラは女性の社会進出をポジティブなコマーシャルで表現し、アクティブで知的な女性の社会進出をイメージづけた。リーバイスはユニセックスの象徴とも言えるジーンズを作り、アメリカンポップカルチャーを先導した。

その中でもインダストリアルデザイナー、レイモンド・ローウィはアメリカ合衆国司法省スポンサーの全アメリカ人を対象にした放送のゲストとして出演し、「現代アメリカの生活様式に非常な影響を与えた一人」として紹介された。アメリカにおいてインダストリアルデザインの果たした役割は大きく、広く認知されていた。特にさまざまな工業製品をデザインすることによって売り上げに貢献し、その影響はポリテクスデザイン（Politics Design）にまで及んでいる。ポリテクスデザインという用語は一般的ではないが、アメリカの政府機関にはデザイン及びデザイナーがいる。例えばCIA（アメリカ中央情報局）ではグラフィックデザイナーやインタラクションデザイナーがいる。そしてデザインディレクターには、例えば大統領に各種の情報や内容を簡潔に説明できる能力が求められる。

レイモンド・ローウィはケネディ大統領の要請で大統領専用機エアフォース1の機体デザインを行った。エアフォース1のデザインは今日まで変更されることなくアメリカのアイデンティティを表現している。ドナルド・トランプが大統領に就任した時、「このエアフォース1の機体デザインは地味ではないか？」ということを指摘し、「赤いラインの入った機体イメージはどうか」と提案したそうだが、後にはその主張はなくなった。推測であるが、現在のエアフォース1のデザインの意味やコンセプトを聞いて理解したのではないだろうか。

ローウィはまたNASAのスカイラブ（宇宙ステーション）のインテリアデザインも行なった。宇宙ステーションでのミッションは何よりもチームワークが重要である。彼は3人の宇宙飛行士が等距離で向き合える三角形のテーブルをデザインし、そのテーブルから地球の姿が常に見える丸窓を備えた。宇宙でのミッションには高度な操縦が要求されるが、彼はチーワークと信頼感、ミッションの重要性をインテリアデザインで示したのである。

レイモンド・ローウィのデザインスタイルとMAYA段階

レイモンド・ローウィが1940年頃に見出した、消費者の中に潜む「新しいものの誘惑と未知のものに対する怖れ」は、Most Advanced Yet Acceptable（先進的ではあるがまだ受け入れられる）、略して「MAYA段階」と名付けられ、デザインがどこまで前進し得るのかが、製品の成功、不成功に関わってくることを示した。デザインは現在のことではなく、未来のことなので、この内的な自発的なエネルギーが発揮できなければ平凡な未来を作ってしまうことになる。デザインの前進は消費者やユーザーがどこまで付いてきてくれるかにかかっている。消費者がアドバンスを受けいれるのか、受け入れないのかが判断されるのである。これは今日のデザインの現場にも内在する問題で、時に「このデザインを世に出したのは5年早かった」ということがある。消費者がデザインに追いついていないのである。

レイモンド・ローウィはデザインの持つ2面性を次のように説明している。「1つはデザインの本来の機能は、技術部門や販売部門と綿密に協力し、コストその他の現実の考慮を厳密に守って、その範囲内で最大限に魅力的

なデザインを展開すること」であり、「もう一つは、いろいろな制約にとらわれぬ、もっと進んだ性格のデザインを、いかなる源からの直接的批判にも影響されずに、絶えず発展させていくことである」と述べている。

このようなデザインの二つの機能を担保するマネジメントとして、彼はスチュードベーカー工場に対し、1.会社のために、長期に渡るデザイン哲学を樹立すること、2.その哲学の枠内で直ちに使用される実用的なデザインを展開すること、3.デザイン従事者の感性力を高め、独創力を失わぬ状態に維持すること、を指示した。

レイモンド・ローウィはこのようにデザインディレクションを自らが行なうことで、多くの成功を収めてきた。例えば彼のデザインによるラッキー・ストライクは、５００億箱以上販売された。これは先述した、企業におけるデザインの本来の機能を堅持し、魅力的なデザインを展開し成功を収めた事例と言えるだろう。パッケージのデザインにおいて販売心理学的に言うと、一般の消費者は外観の変化を認知するが、既存製品の外観を安易に変えることは同時に大きなリスクを伴うということが実証されている。

ラッキーストライクのパッケージデザインの特徴は有名な赤丸であるが、これを変えてしまうことは大きなリスクである。確立されているパッケージの特徴を壊してはいけないことがまず基本条件となる。その上でデザインの変更は「進歩的なものでなければならない」ので、最終段階のデザインに至るまで、途中のデザインプロセスを二段階以上アップグレードすることを心掛けた。一つはデザイン前のパッケージでは標的と称された赤い丸をパッケージの表裏の両面に配置し、工場の名前や連邦規則などの文言を側面に配置した。このアップグレードはパッケージの両面を白にすることによって、赤丸を際立たせ、裏面の緑色を変更したのである。緑色の印刷にはコストもかかっていた。ブランドに対する認知を高めるためのものである。二つ目のアップグレードは色彩であった。パッケージの両面を白にすることによって、赤丸を際立たせ、裏面の緑色を変更したのである。緑色の印刷にはコストもかかっていた。

このデザインによって、表裏の両面に赤丸がデザインされ、テーブルの上に置かれても、またパッケージが捨てられても、商標名「LUCKY STRIKE」と赤丸が人目に付くようになった。

もう一つのエピソードは有名なペンシルベニア鉄道の流線形の車体デザインである。実はこのデザインに入る前に、ペンシルベニア鉄道会社社長M・W・クレメントは、ローウィのデザイン力を見るために、駅に設置されている屑籠のデザインを依頼した。ローウィは三日間に渡り、屑籠のオブザベーション（観察）を行なった。おそらく、屑籠がどのように設置され使用されているのか、その屑籠に何を捨てられるのか、人々の屑籠に抱く印象はどんなものか、駅に設置されている他の備品との関係はどうなっているのかを調べたのだろう。

屑籠のデザインをクリアしてペンシルベニアの車体デザインを行なったが、これも成功裏に終了した。この新型流線形の斬新な車両は1800万ドルをかけて57両建造された。機関車のリベットによる接合を溶接に変更され、何万個ものリベットが不要となり、外観が単純化され、コストを切り下げることができた。リベットのない平滑な表面は機関車の保守作業を容易にし、この方法はやがて車両設計の世界標準となった。

以上、二つのデザインのエピソードを見てきたが、デザインマネジメントにおいて、1．実用的なデザインによるコスト効果と、2．独創的なデザインを果たした事例である。現代に当てはめてみればドミナントデザイン（Dominant Design）によるイノベーションを実現したことになる。

4−5 ものづくりの精神性と日本文化の融合 ―歴史の中のテロワール―

日本のモノづくり文化の特徴は精神性が強く表れていることだろう。モノづくりのアプローチとしては、おそらく世界の中でも歴史的な精神性を最も強く持っていると思われる。1400年続く金剛組に見られるように、飛鳥時代と現代との時代状況が大きく異なっていても普遍的な価値は変わらないことを示している。

普遍的な価値とは何か。それは一言で言えば精神性ということができる。つまりモノを作る心や気持ちである。

金剛組は寺社、仏閣を建設する棟梁集団であるが、素材や規模、工法は異なってもモノを作る精神は変わらない。なぜ最古の木造建築、法隆寺が1400年建ち続けているのか、釘を使わず木組だけで風雨や地震に耐え、災禍をくぐり抜けて立っているのか、現代では大きな謎となっている。宮大工の棟梁は、今日ではゼネラルマネージャーである。

中でも宮大工棟梁、西岡常一は法隆寺専属の宮大工として知られている。祖父の西岡常吉、父、西岡楢光も法隆寺の宮大工であった。棟梁の仕事は寺社仏閣に用いる用材の調達、多くの大工を適材適所に配置し、サブリーダーの仕事がスムーズに進むようにすることである。西岡常一が棟梁としてクローズアップされたのは1970年より始まった薬師寺金堂の再建である。この再建の模様は日本放送協会の「プロジェクトX」で放送され話題となった。

西岡常一の棟梁としての仕事は、まず用材の元となる山を見ることから始まる。薬師寺金堂は基本的には全て木材で作られる。

東西南北に向いたそれぞれの建築部材は、東に使う部材は山の東の斜面から、南に使う部

材は山の南の斜面に生えた木材を使う。北斜面に生えた木材を、陽のあたる南側の部材として使用してしまうと、木材の反りや割れなどが生じてしまうからだ。陽の当たらない北側の部材は北の斜面で生えた木材を使用することで、その建築を長持ちさせることになる。

次に大工の動きをディレクションする。用材は高価であり、代わりがない。そこで若い大工は失敗を恐れ、用材に鋸を引くのをためらうがことがあるが、棟梁は人材育成として、それをさせることが重要な仕事となる。失敗しても責任は棟梁自身が取ると明言し、実行させる。失敗を恐れ、棟梁自身が手を下すことはあってはならない。

若い大工の拠り所は、棟梁への信頼感と、自分の腕への自信である。西岡常一を慕い憧れて多くの大工が集まったが、その採用試験の面接では道具箱を見て判断をしたという。道具箱が入念に手入れされ、いつでも実践できる体制が整っていることがその大工の力量を示していたからである。薬師寺再建に集まった大工は、皆大工としての素晴らしい力量を持っている。これを知っている西岡常一は若い大工に躊躇なく木材を鋸で引くことを命じたのである。このエピソードは現代のマネージャー、トップマネジメントにも当てはまる。

日本の企業の特徴として、モノづくりや経営において、社訓や社憲、心訓を謳っている企業が多い。社憲、心訓は創業者の経営哲学や目的を明文化したものだ。企業文化、企業風土の源で、企業のモノづくりや経営に精神性を与える起点となっている。そして使命感を共有することが企業の発展と従業員の士気を高めていく。

「会社の設立目的の第一に『真面目なる技術者の技能を、最高度に発揮せしむべき自由にして愉快なる理想工場の建設』を掲げた設立趣意書を起草しました。この終戦直後に書かれた設立趣意書には、『日本再建、文化向上に対する技術面、生産面よりの活発なる活動』、『国民生活に応用価値を有する優秀なるものの迅速なる製品、商品化』、さらに『国民科学知識の実際的啓発』も会社設立の目的として言及され、社会や社員に対して価値ある存在の会社となることを、創業者は目指していました。この理念は、ソニーのDNAとして引き継がれていきます」（ソニー株式会社）。

「私たちの使命は、生産・販売活動を通じて社会生活の改善と向上を図り、世界文化の進展に寄与すること——。綱領は、パナソニック・グループの事業の目的とその存在の理由を簡潔に示したものであり、あらゆる経営活動の根幹をなす『経営理念』である」（パナソニック株式会社）。

右記の経営理念は創業者の言葉である。日本の経営において創業者の経営理念、言葉は重要視される。それは起業家精神の起点であり、モノづくりの原点であり普遍的なものである。

4−6 グローバリゼーションの課題と可能性 —同一性と多様性—

グローバルという言葉は「地球規模」とか「全地球」という意味で使われるが、使い方としては「地球規模の

広がり」や「全地球的課題」など、環境問題や資源の問題等、世界の共通課題について用いられることが多い。

例えば、現代ではカーボンニュートラルや脱炭素社会への移行である。

現在、グローバルサプライチェーンのように、国際的な分業体制と流通網が出来上がる中で、多くの問題が惹起されつつある。日本では産業の空洞化が問題となっている。多くの部品メーカーは、国際競争力をつけるために国やタイ、ベトナム等に工場を移し、そこを供給拠点としている。真にグローバル企業であるなら、全世界が供給網になるが、経済的メリットのみを考えて、特定の国にシフトしてしまうことに問題がある。地域経済や地域文化を担っていた企業の流失はダメージが大きい。これでは日本国内での産業は弱体化してしまうことになる。地域経済や地域文化を担っていた企業の流失はダメージが大きい。これでは日本国内での産業は弱体化してしまうのは当然のことである。同時に長い歴史によって培われてきたモノづくりの知恵やモノづくりの文化が消失してしまうことになる。

何よりも人材の育成ができずモノづくりが衰退することは日本の将来を危うくする。

デザインジャーナリスト、浦田薫氏によれば、パリ大学13の教授で、文化経済学者の（フランソワーズ・ベナム氏は地域の固有のモノづくりについて次のように語っているという。「クリマは『相伝と知識の土地である郷土だ』と要約されます。価値を見出す要因は、『地元の人間がおこす仕事、味覚の教育、継承、アイデンティティー、政治とのコミュニケーション』にあります。経済的に企んだ資質は、食産業や観光業に直接関与しており、ラベルは、『希少性の経済』を生み出すように強調しています」。

さらに、「グローバルで国際的な時代であるからこそ、『希少性の経済』に可能性があるのでしょう。これは、規格商品を生産する産業にとっては、敵扱いされることもあります。『希少性の経済』には、機械やプログラム化されたアプリケーションには代行が不可能な、人間の知恵や知識が伝授されていなければなりません。環境と人、

人と人が対話しながら、時間とともに、環境とともに成長していく経済なのです。これは、伝統芸術の継承にも置き換えられるのです。グローバルな時代であるものの、地域性を覆すことはおそらく不可能ではないかと信じたいものです」と続ける。

発言の中に「クリマ」という言葉があるが、これはブルゴーニュ地域の葡萄栽培とワイン醸造のエリアを示している。ブルゴーニュで産出されるワインは高級ワインで知られる。最高峰はロマネ・コンティであるが一本、150万円から300万円と特級の評価が与えられているワインである。この特級の評価はロマネ・コンティを産出する畑に与えられており、畑がラグジュアリーなブランドとなっている。

日本国内の地域では農業も含めたモノづくりとその継承が課題となっている。近代化以前のモノづくりはその地域の特徴、すなわち自然や風土、歴史、人々の暮らしや技術から総合的に生まれたものである。地域を形成する最も重要な要因はモノづくりである。モノづくりは地域文化を形成する大きな拠り所でもあった。モノづくりを通して自然と風土、文化が有機的に絡み合い、文化の文脈を形成してきたのである。

このような地域のモノづくりとグローバル化とはどのように結び付くのだろうか。グローバル化が地球規模の共通の価値や課題をテーマとするのなら、どのようにそれぞれの国やその国の地域に展開できるだろうか。

グローバリゼーションの落とし穴とアジャスト・デザイン（Adjust Design）

グローバリゼーションの落とし穴は、単一的な価値を単一的な方法と単一的なサプライチェーンによって実行しようとすることである。例えば脱炭素やカーボンニュートラルに対応するのにEV自動車や太陽光パネルが良いと

なると、均一的に推し進めてしまう。日本の雪国の山間部では自動車は必須であるが、EV自動車は使用することも維持することも難しい。また太陽光パネルも都市部の電力インフラや、石油との併用を前提にしたライフスタイルでは有効かもしれないが、雪国の山間部では馴染まない。

脱炭素の観点から言えば、山間部で伝統的に使用されていた循環再生型の薪利用はカーボンニュートラルと言える。木材はCO_2を吸収し酸素を放出するが、CO_2は木材の中に固定化され、伐採されるまでCO_2は放出しないのだ。木材を使用することで、CO_2は相殺されるので、結果としてカーボンニュートラルとなる。

また日本の雪国の山間部では燃費効率の良い軽自動車、調湿機能と断熱効果が高い木造建築、燃焼率が高く調理もできる多目的な薪ストーブのほうが、都市部のEV型、太陽光パネル使用よりもエネルギーコストも低い。薪を使用することは倒木や枯れ木を資源とすることとなり、里山が保全され豊かな植生と景観が維持されることになる。

グローバリゼーションの最大の問題は、その国の実情や地域の産業経済のインフラや文化、ライフスタイル、価値観を尊重せず、単一価値、単一システムを押し付けることである。これにより地域が疲弊し活力が失われてしまう現実が現在進行形で進んでいる。また人口流失や経済的偏重が生じ、サスティナビリティという視点でも危ういものとなる。

このように考えていくとベスト・ミックス（Best Mix）が今後ますます重要となるだろう。自然災害、紛争、戦争などの突発事態によって、エネルギーシステムやインフラに致命的なダメージを受けた時や、近代的なシステムやインフラの恩恵を受けることができない国や地域ために代替案を作っておくことが必要となる。ベスト・ミッ

クスを進めているトヨタ自動車株式会社によれば、世界では約10億人が電気を使えないという。そのような人々にEV自動車は適合しないので、他の代替エネルギー自動車が必要で、燃費効率の良いハイブリッド、水素自動車、燃料電池車などが考えられる。自動車のCO2排出量国際比較では、2001年を100としたCO2排出量で日本はマイナス23パーセントで、先進国の中できわめて高い。アメリカはプラス9パーセント、ドイツはプラス3パーセントとなっている。この統計からもエネルギーの種類と開発の多様性を伴ったベスト・ミックスが有効であることが実証されている。

グローカルゼーション（Global + Local）とアジャストデザイン（Adjust Design）

このように、人類共通の問題や課題を共有するグローバルな視点と、その国その地域にある資源（文化的資源も含めて）や文化、価値観、伝統をマッチングさせるグローバル＋ローカル＝「グローカルゼーション」という視点、そして新たなライフスタイルやその地域、人々にあった「アジャストデザイン」が重要となってくる。

2000年代に入ると環境問題において積極的な対応を図る先進的な企業が現れ、世界の消費スタイルを先導していく。原材料の調達経路と生産情報を開示し、フットプリントやトレイサビリティ情報を開示するなど、積極的にCSRを進める企業が消費者の意識を高めた。アメリカの企業は社会に積極的にコミットし、新たなトレンドを生み出すアプローチを展開している。その中の中心的な企業であるパタゴニアはサプライヤーに次の行動規範を求めている。

1. 調達（価格、生産能力、納期）

2. 品質

3. 社会に対する責任

4. 環境に対する責任

ここで特徴的なのは、いくら品質や価格が良くても、社会に対する責任や環境に対する責任が果たせていないサプライヤーからは、調達しないということである。今日の消費者感覚の中で、パタゴニアの考え方が多くのユーザーを惹きつけており、ユーザーは喜んで負担に応じるということである。企業に対する新たなブランド規範と言えるだろう。

グローバル企業の状況を見ると、二つのタイプに分けることができる。1．調達（価格、生産能力、納期）と、2．品質を最優先し、これに見合うサプライチェーンを世界に求め、その国や地域の事情、環境問題、社会問題を優先しない企業とそうでない企業である。Appleのサプライチェーンを可視化すると、中国が一大拠点となり商品が流通しているのが分かる。パタゴニアやZARAは3．社会に対する責任、4．環境に対する責任を優先する企業であるが、これに加えて5．社会や地域への利益の還元、に注力する企業もある。世界的に消費者意識が高まる中で、新たなブランド価値、企業価値として認知されつつあり、新たな競争力と言ってよいだろう。

このような状況のもとで、ESGによる経営の重要性が指摘されている。ESGとは、環境（E：

Environment)、社会（S：Social）、ガバナンス（G：Governance）の英語の頭文字を合わせた言葉である。企業が長期的に成長するためには、経営においてESGの3つの観点が必要とする考え方が世界的に広がっている。こうした中、2006年のPRI（責任投資原則）発足を機に、ESGやESG投資へ社会の注目が集まっているのである。

このように現在のグローバルなサプライチェーンによるモノ作りは一般的なものとなり、CSRやESGが企業活動のベースとなり、また成長の原則になりつつあることが世界的な流れとなりつつある。アメリカ発のこのような考え方とルールがグローバルスタンダードとして日本政府や企業が追随する傾向が強いが、アメリカ発ということもあってアメリカの実情とアメリカ政府の方針に沿ったものであることを認識する必要があるだろう。CSRやESG、環境に対する取り組みが企業価値を高め、投資が促されて企業の成長には必要条件ではあるが十分条件とまでは言えない。日本の実情や科学的根拠に基づいた考え方で進めていく必要がある。

日本企業の特質として、サプライチェーンの対象国の地域性や文化、国民性、人的特性に応じたきめ細かいサプライチェーン作りに優位性があることを認識する必要がある。それは同時にその企業の商品やサービスの販売先でもあるので、その国のニーズに応えることにもなるからである。

第 5 章

デザインマネジメントのフィールド

インタビュー／菅原 重昭・高嶋 晋治・加藤 義夫・玉田 俊郎・木村 徹・難波 治・浦田 薫

デザインマネジメントの活動領域（フィールド）に対するJDMAメンバーへのインタビュー

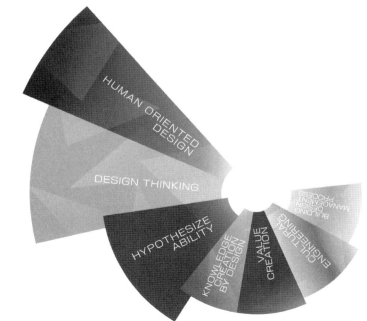

一般社団法人　日本デザインマネジメント協会は2021年以下のアジェンダを提唱した。これからのデザインマネジメントの在り方と活動について5つのフェーズで捉えた。それは1．ソーシャルデザイン、2．リージョナルデザイン、3．ライフデザイン、4．コーポレートデザイン、5．創造性教育の5つのフィールドである。

これまでデザインマネジメントは「コーポレートデザイン」の視点から経営、技術、生産、流通、消費と生活文化のサイクルの中でデザインの理論と実践を展開し、発展してきました。この基軸は今後とも変わらないが、今日、経営とデザインに求められる役割や実践、研究は社会的側面（Society）、地域的側面（Region）、生活的側面（Life）、経営的側面（Corporation）、創造的側面（Creation）に向けていくことを確認した。

この設定の背景には20世紀はある意味で第二次世界大戦以降安定した社会であった。国際的に見れば東西冷戦構造はあったにせよ世界は安定し、産業経済が右肩上がりに成長した時代でもあった。

この時代には数々のモデルがあった時代でもある。ヨーロッパ、アメリカなどの先進諸国を見れば、そこの産業や市場のモデルがあり、ビジネスモデルもあった。さらに、開発すべき製品のモデルがあり、これらを目標に進めばよい時代であった。

本書でのインタビューや考察の中で述べてきたように、21世紀の現代においては20世紀のモデルが継承されることはもはやないというのが一般的な見方である。

そして20世紀の各種モデルと決定的に異なるのは、産業経済社会の営みを根本的に見直す局面に入ったことである。私たちの社会の根本的な見直しは、持続可能な社会をどのように実現していくのか、地球上に暮らす人々を地球市民と見なし、環境や社会の安定がなければ企業の存立基盤を失いかねないという意識が高まって

いる。

考えてみれば、地球環境や社会に最も影響を及ぼすのは企業の生産活動であり人間の消費活動である。そして国家と行政は企業の生産活動を下支えするために、道路や交通、港湾、電力のインフラ設備の拡充を行う。そして、これらのインフラは同時に人間の消費活動を促すためのインフラ整備でもある。

そして21世紀に入った今、これまでの生産と消費の関係について改めて根本的な見直しが必要となってきている。その表れとして、企業経営の指針としてESG（Environment：環境、Social：社会、Governance：企業統治）が大きな広がりを見せている。

このESGは非財務情報であるが、これを投資判断基準として機関投資家への投資判断基準に組み入れ投資する企業を適切に評価する指針ともなっている。またSDGs「Sustainable Development Goals（持続可能な開発目標）」も現実的な課題として社会や地域、企業、教育にその実践が求められている。

このように、企業を取り巻く環境が前世紀とは大きく異なり、あらゆる産業においてESGの視点が求められるようになった。これも一つのグローバリゼーションであり、企業の果たす役割や活動を社会や環境まで目を向け、CSR：企業の社会的責任（Corporate Social Responsibility）が求められている。そこで求められるデザインにおいても対象とするデザインの範囲を大きく捉えることが求められている。このフィールドを前述したようにソーシャルデザイン、リージョナルデザイン、ライフデザイン、コーポレートデザイン、そして創造性教育とした。

このフィールド設定は、かつて第一次産業革命時に社会全体に与えた影響と同レベルに匹敵する変革期にある

と認識したからである。

第四次産業革命とデザインそして文化の形成

現代は第四時産業革命の時代と称されている。第四次産業革命では人工知能やナノテクノロジー、量子コンピュータ、IoT、仮想現実などの技術革新が進展するという。第四次産業革命の特質は第一次産業革命に見られたような、外観や動力源の変化ではなく原子レベル、素粒子レベルであり、人間の意識や仮想現実に見られるような認知や認識に関わるレベルの変化である。

この現代の産業革命は目に見える部分では捉えにくいけれど、私たちの社会や生活に大きな影響を与えていることは実感できることである。それはモノからコトへの移行、ハード経済からソフト経済へ、現実から仮想現実へ、という表現に見られるように人間の内面、生活の内面、社会の内面に働きかける技術でもある。

デザインがヒューマンオリエンテッド、ヒューマンセンタードという普遍的なデザインの考え方に基づくとすれば、現代においてどのような社会や地域、生活のモデルをデザインすることができるのだろうか。

18世紀の産業革命の影響は、新たな社会モデルの構築、新たな産業経済の構築、地域社会と地域文化の継承と発展、自然環境の保全、新たなライフスタイルのあり方など人間を起点として全方位に向けられた。

21世紀の今日において、18世紀と同様の変革と見做すことは妥当であろう。加えて現代社会はグローバルな変革が生じていることにも特徴がある。コミュニケーション技術の飛躍的な発展によって世界で起こっていることが、ほぼリアルタイムで見聞きすることができるし、SNSによる情報発信も容易にできる。

しかし、現実の社会では第四次産業革命が進行しているからといって、全てがそれに置き換わることはない。

伝統や文化、それから慣習、地域性、価値観、アナログの技術というものは今後とも継承されていくであろうし、むしろ積極的に継承していく必要があるだろう。

それは、社会の営みや地域の営み、生活の営み、個人の営みの拠り所でもあるが、それが現代の大きな変革により、大きな齟齬や問題を引き起こしている現実がある。第四次産業革命に見られるシーズからいかに有効なデザインに展開していくかというアドバンスデザインも重要ではあるが、20世紀より問題となっている点においてデザインとして注力することも求められている。

したがって、本章ではデザインマネジメントのフィールドをどのように考えていくべきなのか、識者からのインタビューより、どのような見解が出されているのかを見ていきたい。

5−1 創造立国としての
日本をなすための創造性教育

菅原 重昭（JDMA 常任理事）
Shigeaki Sugawara

高い創造性のポテンシャルを生かす

——略歴からお聞かせください。

1973年にトヨタに入って、序盤は外形デザイナーとして、20年ぐらい自分のアイディアを一生懸命に通すことに専念して、3代目セリカ、5代目カローラセダン、2代目MR2、マリノ、セレス、8代目カローラセダンなどのオリジナルデザインをやりました。先輩や上司や開発チームの仲間がサポートしてくれたおかげです。40歳代になると、創造現場のチーフとして、自分の活動に加えて、いろいろな采配をふるうなど、多面的な立場に身を置くことになりました。90年代後半には菅原

スタジオという先行開発スタジオができました。今までにないジャンルや価値観の自動車を創造する世界的な潮流があったので、外形デザインだけではなく企画、室内、CMF（サーフェイス）、UI（ユーザーインターフェイス）などもデザインし、各種のコンセプト車やモーターショーカーなどを展開しました。カーデザイン時代からモビリティデザイン時代への転換点の始まりの頃だと思います。50歳代から60歳代前半になると、新しいモビリティを創る、ニュータイプのモビリティデザイナーの育成が重要になってきました。新人から中堅のチーフの育成、あるいはトヨタグループのインハウスデザイナーの人材育成を推進する仕事を始めました。トヨタは社会貢献を大切

Profile

1952年東京生まれ。1973年育英高専工業デザイン学科卒業後、トヨタ自動車デザイン部に入社。3代目セリカ、5代目＆8代目カローラセダン、2代目MR2、スプリンターマリノなどの外形デザイン創出。1997年から菅原スタジオのチーフとして新コンセプト車、各種モーターショーカーの先行開発を展開。2004年から製品デザイン開発の室長や人材育成の推進役を担う。また、兼職として東京造形大学、中京大学、千葉大学、東京都立大学の非常勤講師として創造人材の育成を推進。2017年からデザインコンサルタント活動開始。

にする会社なので、大学側からトヨタに講師依頼があ
ります。私も兼職として東京造形大学や千葉大学、首
都大学東京（現・東京都立大学）などの創造領域系
学部の非常勤講師を勤めました。さらに、毎年学生向
けにサマーインターンシップを開催し、大学や高専、専
門学校の学生をトヨタデザインに招いて、モビリティデ
ザインの面白さを伝える活動を展開しました。

　このときの学生との交流を通じて、大学入学の前の
思春期世代（小学校高学年～中学～高校）がすごく
大事だと痛感しました。インターンシップの講義などで、
配席を自由にしておくと、一番前列に座るのが海外留学
生。次の列は日本国内の女子学生。男子は後ろのほう
に遠慮がちで後ろに座る。　質問も前列の留学生たちは
積極的でした。日本人の学生はハングリー精神が不足の
傾向にあり、大人度や情緒力が弱いと思い、思春期世
代に対する問題意識が芽生えました。

　そこで、自動車技術会のデザイン部門委員会の人
材育成ワーキンググループのリーダーをさせていただい
たこともあって、中高生に向けて「カーデザインに挑

戦」というホームページを作ることにしました。自分が
進むべき高校、大学や会社を知ることができたり、腕
試しのコンテストも準備して、ホームページ上で発信す
ることにしました。コンテストはすでに10年間やってい
て、多くの人が応募してくれるようになりまして、こ
の中からプロになったり、美大に行ったりする人も出て
きて、いい結果が出てきています。

　この成功体験が［図表A］参照の「JDMA創造
性教育アカデミア」構想に結びつきました。目指してい
るのは育成、研究、振興の三軸をJDMAが発信す
ることで、思春期世代の当事者に加え、保護者や教育
関係者も取り込んでいきたいと思っています。［図表B］
のように創造領域の定義は広くとらえています。家庭
生活や企業、役所にも創造性は必要だと思うからです。
クリエイティブな領域で活躍する日本人が増えていくこ
とを願い、2023年には「JDMA創造性教育アカ
デミア」の開設を目指しています。

　この構想はJDMAだけで抱え込めないので、全国
で創造性教育を推進している個人や団体とネットワーク

目　的

社会のあらゆるジャンルで「創造性」を発揮できる人材育成

「創造性＝独創性と有用性」は、アートやデザインの分野だけでなく、経営、技術、生産、流通、消費、社会や生活文化においても非常に重要な役割を果たしています。
JDMAは、本質的な社会的価値創造のため、創造性を活性化させる活動をしており、日本の未来を考える上では、創造性教育の推進は欠かせないと考えています。

活動骨子
「JDMA創造性教育アカデミア」

思春期世代／保護者／教育関係者に向けた、振興、育成、研究の3軸による創造人材育成のプラットフォーム開設。

創造性＝　直観的感性と論理的思考力により、社会環境、産業、生活に有用な価値を生み出す行為。

広範囲な領域でモノ・コト・ココロの価値創造が私達の身近に存在する。

■ 社会環境＝公共性の領域
環境改善、文化交流、災害支援、地域活性など。

■ 産業活動＝経済発展する価値創造の領域
○工業製品、伝統工芸、繊維化学などのモノ作り。
○商業店舗・流通、観光・ゲーム・イベント・サービス業などの事づくり。
○美術・音楽・文学などの心づくり。

■ 生活場面＝暮らしを快適にする領域
家事の作業改善・部屋の整理整頓・日用品の工夫など。

[図C]　　　JDMA創造性教育アカデミア／達成目標①

「思春期の創造性」強化

教育機関の枠を超えた
創造性特化型の育成支援

────────────────

創造人材の裾野拡大とTOPGUNの両輪に
よる能力の牽引強化を図る。

[図D]　　　「JDMA創造性教育アカデミア」構想／目的と活動骨子

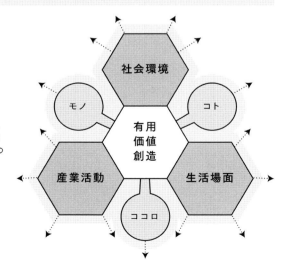

「国内における創造性
発揮領域の拡大・浸透化」

世の中全体へのプログラム適用

────────────────

社会環境、産業活動、生活場面の創造性発
揮領域の拡大・浸透化による幸せな社会の
進展を図る。

を作り、広がりを見せていきたいと思っています。

[図表C]のように、現状の活動がグレーの三角の部分が創造能力だとして、創造人材の裾野拡大と能力水準の飛躍向上により日本が大きな三角になっていくことを目指しています。創造領域の社会環境、産業活動、生活場面では、現在の発揮されている領域が、[図表D]のように、国内における創造性領域が拡大・浸透化していくことを実現したいと思っています。やがて将来の日本が創造立国として世界を牽引できるようになることを目標としいています。

――アカデミアの中で、第1段階として成し遂げたいことや目標はどんなものがありますか？

まず実態をしっかりつかむことが第一歩だと思います。われわれが認識していること以外のことを汲み取るイベントもやっていく必要があります。私はモビリティ分野の出身なので、女性のクリエイターの方や、ほかの業界や領域で創造性を発揮されている方々の情報をつかむことを直近の課題としています。

次のステップは、どう発信するかということです。地

球全体が多様化していて、自然環境や紛争などさまざまな問題を抱えています。価値観も変わる変革期にありますが、このままでは日本は「茹でガエル」のようになってしまうと思います。

創造性教育も、社会にインパクトを与えることができないと見過ごされてしまうのではないかと危惧しています。日本には四季があり、食材も景色も豊かですから、日本人は感受性の高い民族だと思います。そして、うまくチームワークを作る。昔から流入した外国文化をまねしながらアレンジしていくという創造性の高いポテンシャルを持っています。ただ、多くの人がそれに気づいていない。そこが最初の出発点だと思っています。

――創造性教育の定義とは何でしょうか？

直感的感性と論理的思考により問題を提起、解決し、未来の価値を生み出す力、人生を豊かに生き抜く力や世の中を笑顔にできる、幸せにするために貢献できる能力を育てる事だと思います。

スポーツ界に学ぶこと

――ここ数年の創造性教育において、傾向や注目されているテーマはどんなものがありますか？

気になっているのは、スポーツ界です。日本のスポーツ界は、近年、高度になってきたと思います。身体能力的にはそれほど日本人が優位ではないかもしれませんが、サッカー、野球、水泳、卓球などの競技で世界的に活躍できるようになっていますから、創造性教育の浸透に向けた指標としてヒントがあると思っています。

スポーツは思春期世代から本気で取り組んで、達成目標も高い。さらにそのための環境や設備が充実しています。さらに支援体制では世界的に通用する優秀なコーチをすえていますし、メンターという相談相手もいます。その中で切磋琢磨し、ライバルと競っている。何より日本にスポーツ振興への前向きな風土があります。地域社会のスポーツ大会もありますし、企業もスポーツ振興にお金を出しています。われわれクリエイティブ業界も見習わないといけないことがたくさんあります。憧れのス

ターを作ることも大切です。クリエイティブの世界でもスターを育て、その人の背中を見えるようにするのも早道かもしれません。

――たしかにスポーツ界にはいろいろな条件がそろっていますね。

もう一つ指標として見ているのは、日本の乳幼児教育の分野です。最近の保育園では、情操教育として優れた内容を展開しています。NHKの教育番組は「ピタゴラスイッチ」、「閃き工房」など子供たちが楽しみながら学ぶ幼児向け番組が充実しています。日本の書店でも乳幼児向けの本が充実しています。

いっぽう、小学校の4、5年生くらいからは、5教科の指導が強まっていき、受験のための塾通いも始まります。現状の受験制度については日本の国策的な改革が必要だと思います。

明治維新の頃の松下村塾では、「世のため、人のために自分は何ができるのか、何をやるべきかを学ぶために学ぶ」という、生きるための意味や価値という本質的な学びがありました。いわゆる知的教育だけでなくて

情操教育も並列的でした。その時代と比較すると、現在は知的教育ばかりが優先されて、人を作るために重要な美術などの学習時間や先生が減少傾向にあることが問題だと感じています。

情操教育や創造性教育はその人の人生のために有効で、得になるのだと発信すべきです。今後、AIが台頭してくることによって、知識を重視する傾向も変わっていくでしょう。私もトヨタでデザイナーの採用をしていましたが、人的評価をするときには学力だけではなく人間力も重要視していましたし、人間力に優れた人ほど入社してから活躍します。その点は企業側もわかってきていますし、文部科学省も入試制度改革を進めています。

――創造性教育における課題を考えたときに、日本特有の課題はどんなものがありますか？

自発力がないことが大きな課題です。いわゆる「指示待ち症候群」と言われるものです。自ら考えて動くという考動力が弱い。海外の授業風景では先生が学生にどんどん聞いていきます。学生側の自発性を引き出す双方向性が必要です。

いっぽうで、最近の学生は美的センス、色彩感覚が発達しています。表現力さえ身につければ価値のあるものを発信できるのです。パワーポイントのビジュアル資料や、リクルーティングのポートフォリオでもセンスがいい。日本人の美的センスが磨かれてきていると感じます。

――今の若い人たちの美的センスが良くなっているのはどんなところに要因があるのでしょうか？

視覚伝達情報が昔より多いということが要因の一つであると思います。今はネットによって世界中の情報を吸収できます。日常から多国籍の人にも触れていますし、食材やファッションも豊富で、人を見て刺激を得る機会も多いのでしょう。それが小さい頃から蓄積されるので、基本能力が高まっていると思います。センスは才能ではなくて経験値なのです。どれだけ自分にとっていいものを体験できたのか。芸術においても、ファッションや生活用具においても、レベルの高いものを実際に見て体験するとセンスが磨かれていきます。今の人たちは高次元の多様な視覚情報を体験的に吸引しているのではないかと思います。

――個人的に注目されている、先進的なアプローチを行っている学校、企業、注目されている例はありますか？

注目しているのは、トヨタが静岡県につくっている「ウーブンシティ」です。モビリティを中心として街を構成し、新しい人間と街のあり方を研究しています。人間がどういう体験を通じて学びを得ていくのか、教育を含め、モノ・コト・ココロの文化や文明がどうなっていくのかについて注視していきたいと思っています。

ほかには、学外の地域との交流による授業で、教科を横断して創造性を磨くスタイルは新しい動きとして重要だと思います。双方向の人間性を通い合わせた、血の通った関係性があれば、学びの効果は高くなると思います。

――創造性教育において、国内外問わず指針になる活動や組織にはどんなものがありますか？

1980年頃に刊行された画家の安野光雅氏と彫刻家の佐藤忠良氏が編集された『こどもの美術／1980～1995年』という小学生向けの名著があります。美術の目的は人を創るためということがしっかり謳われていて、情操教育の本質が表現されています。過去の優れ

た教えの再発見と効果的活用が大事だと思いますし、われれ自身が学び直す必要性を感じます。もちろん最先端の創造的活動をしている企業の試みに関しても継続的にアップロードする必要性があると思います。

――創造性教育においていちばん伝えるべきことは何でしょうか？

創造性教育の必要性そのものだと思いますが、人間は知的教育と情操教育の両方を学ぶことで人間の能力を作っています。情操教育の学びの中で、創造性教育は大変有効な内容を持っていると思うのです。

創造性教育というのは人間力という情操教育と、創造力という専門教育のハイブリットで、その両面を包含して学べる教育としてとらえていただきたいと思います。世の中を笑顔に、幸せな社会にもって行ける能力、自分自身が幸せに生き抜いていける能力が備わる重要な教育が創造性教育だと思います。「JDMA創造性教育アカデミア」の進展によって、未来の日本が「創造立国」として輝き、世界を牽引している姿を夢見ています。

（2022年8月1日収録）

創造性教育

5-2 創造性は「生き抜く力」「豊かに暮らす力」

高嶋 晋治（JDMA 常任理事）
Shinji Takashima

誰かに喜んでもらうこと

——今までの経歴を簡単にお願いします。

1960年、大阪で生まれ、高校時代はギタリストになりたいと、プロテストを受けたりしていました。当時プロの方とでジャムセッションしていて、気持ちよく演奏を終えて、「むちゃくちゃ楽しかったです」と話したら、「うまいのがプロじゃなくて、お金をもらってお客さんを楽しませるのがプロだよ」と言われて、すごくショックを受けました。当時、私はうまい人がプロだと思っていたので、どこでもいいから大学に入って、プロとして音楽活動していこうと考えていました。しかし、大学受験に失敗し、挫折していた頃、ショッキングなその言葉を思い出したことで、自分を見直すきっかけになりました。

そして親から「やりたいことがやれる時代だから、やりたいことを見つけろ」と言われ、1週間くらい旅に行かされました。一人旅をしながら見つけた好きなことは、音楽以外では「車」と「絵」だったのです。それがどのように仕事に結びつくかわかりませんでしたが、「誰かに喜んでもらえる」という言葉が思い出されて、その三つを結びつけた結果がカーデザインの道でした。親には「何だそれ？」と言われましたが、その道を目指すことを許してもらい、大学でプロダクトデザインを学ぶこ

Profile

高嶋 晋治（JDMA 常任理事）
1960年大阪府生まれ。1983年多摩美術大学プロダクトデザイン卒業後、トヨタ自動車デザイン部に入社。1990年本田技術研究所和光デザイン室に入社し、東京アドバンスデザイン室、Honda R&D Americas、Honda R&D Europe、ブランド企画室、技術広報室などに勤務。2021年デザインコンサルタントCreate and ConnectのCDO、東京都立産業技術大学院大学教授、東京造形大学非常勤講師に就任。主な受賞にアコードモータートレンドカーオブザイヤー（1998年）、リッジライン ノースアメリカ トラックオブ ザ イヤー受賞（2006年）、自動車技術会貢献賞（2018年）など。

とになったのがスタートです。

多摩美術大学を1983年に卒業して、最初はトヨタ自動車で7年ぐらい量産車の外観のデザインをしました。後半はコンペティションのためにアイディアを出す部署で、次から次へといろいろな機種を担当しました。もうアイディアが生まれないという状況でもアイディアを生む経験をしたことでずいぶん鍛えられました。

その後、1990年にホンダに移りました。トヨタが嫌だったというわけではなく、ちょうど30歳の時に、将来についていろいろ考え、海外メーカーを含めて次のチャレンジとして思い至ったのがホンダでした。この頃のホンダは車種を増やす時期で、中途採用を募集していました。そこで外観のデザインや全体の取りまとめを担当しました。いくつかの量産機種を日本で開発してから、東京にあるアドバンスドデザインスタジオやアメリカとヨーロッパを行き来して、合わせて10年くらい仕事をしました。アメリカはマーケットが大きいので、たくさんある量産機種のデザイン開発を行い、ヨーロッパではアドバンスドデザインという先行開発を行い、新しいビジネス、新しい

マーケットのリサーチを担当しました。私はもともと4輪のデザインやっていたのですが、ミラノのオフォスでは2輪、4輪、汎用製品といったホンダ全体のアドバンスドデザインをしました。

2012年に日本に帰ってからはモーターショー、ブランド、技術の発信に携わりました。新しい技術発信の場がモーターショーから、しだいにCES（コンシューマーエレクトロニクスショー）へと移行していて、その1年目から関わりはじめ、3年目には責任者として、当時の経済産業省の大臣への説明も行いました。ホンダ時代の後半は海外駐在やブランド発信の仕事に取り組み、ブラジル、中国、インドといった多様な文化や価値観の人と仕事をさせてもらったことが、自分の人生にとっても大きな財産になったと思います。

2020年に60歳となり、次の道に切り替えたいと思い、2021年にフリーとなりました。JDMAで菅原理事がやられていた創造性教育に興味があったのでご連絡したら、さらに加速するからいっしょにやろうとお声がけしていただいて、JDMAに入れていただきま

した。2022年からは大学院大学で社会人中心の学び直し教育という位置づけでデザインに関することを幅広くお伝えしています。

――教えられている生徒はどういうバックグラウンドの人が多いのですか？

2割は4年制の大学から大学院に上がってきた人たちですが、あとの8割は社会人の方です。私のクラスにはいませんが、会社の部長や役員、戦略的企画などをしている人、またはこれから事業を起こそうとしている人、技術者からパッケージデザインをやっている人までさまざまです。大学院大学は、私が受け持つデザイン分野だけではなく、事業設計や情報設計を学べるカリキュラムになっていて、そこが面白いと思います。また都立の学校法人ですから、創造性教育を都政にどう組み込んでいくのかについても考えていけるのではと思っています。

――そもそも創造性教育の定義とは何でしょうか？

最初のスタートラインは、企業としての日本の競争力を上げていくことを目的としています。経産省もいろやっているものの、それがうまくできていないのはなぜ

か考えると、思春期の頃の教育に原因があるようです。思春期にさまざまなことを感じたり、考えたり、痛い目にあったりするからこそ、そこから学び、新しいことを生み出していく楽しみが得られるのではないかと思います。それによって日本の産業の力、国力の増進につなげたい。最終的には、企業や産業のためだけでなく、社会に生きる、次の時代を担っていく世代のために何をすべきなのかを考えていきたいと思っています。

――ここ数年の創造性教育の傾向や注目されているテーマはどんなものがありますか？

地域のつながりの中で、私も最近知ったのですが、いろんなことをされている人がいらっしゃいます。そこでJDMAとして何かお手伝いできないかと考えています。基本的には現場の方々にお任せして、皆さんがつながり、ブーストアップできるようなことをしていく必要があると思っています。最終的に社会に実装されるためには、政策に組み込まれ、予算もつくところまで持っていけたらと考えています。その道筋を作ることは、官僚や省庁も構想してはいますが、なかなか実現できていな

いということがわかってきました。しがらみのない外部団体がお手伝いし、実績を作ることも一つのやり方だと思います。

——以前と比べて創造性教育はどう変化してきていますか?

学習指導要領も改訂され、ずいぶん進化してきています。ただ、保護者の方の多くは教育熱心であるものの、創造性教育が認知されていないという事実があります。ですから、まず知ってもらうことから始めることが大事だと思います。指導要領の変更もありますし、教育現場でも「DX(デジタル・トランスフォーメーション)」という言葉が使われ始めています。「エドテック」という教育(Education)の中にテクノロジー(Technology)を入れるという考え方も、大きな見本市が開かれるようになり、さまざまな企業が参入し、産業、ビジネスとして成り立ってきています。

——創造性教育で課題や障壁になっていることはどんなことがありますか?

一つは保護者です。教育サービスを受ける当事者、つ

まり思春期の子供の多くは、自分がどういう教育を受けるべきかという意志を持っていません。やはり保護者の影響が大きいので、保護者に情報や場を提供する必要があります。もう一つはこれまでの戦後教育でしょう。何十年も続いてきたものですから、なかなかすぐには変わりませんが、どう共感を得ればいいのかが難しいところです。これまで携わってきた方々に新しい提案をして、その人たちの力をうまく使えるかというのが鍵になっていくと思います。まずは共感者を増やすことでしょうか。

感動を再現するためのデザイン

——創造性教育のあり方で、諸外国と比較したときに、日本特有だと思われるところはありますか?

戦後の教育では、急激に全体の教育レベルを上げる必要がありましたから、画一的にする必要がありました。しかし、今時代が変わっているのにもかかわらず、なかなか変えられていないというのが今の日本の特徴だと思います。10年くらい海外で子供たちを育ててきた体験の中で言うと、日本と欧米ではずいぶん違います。それぞ

れいい面も悪い面もあります。大きな違いは個を大切に
することでしょう。これは慣習や文化など、社会全体に
言えることで、それが普通になっている欧米と、集団に
重きを置く日本の文化の違いだと思います。

もちろん日本の良さもあります。例えば、こんなに
安全にサッカーを観戦できる国は日本しかありません。
しかも最後に掃除して帰るなんて海外では考えられな
い。集団として規律正しく行動できる国というのは他国
から見るとすごいことなのです。その反面で消えてしまっ
ている個をどうやって生かすか。個があれば、もう一段
高いレベルに進化できるのではないかという思いがありま
す。

——創造性教育の中での集団の役割や強みはあります
か?

一つはチームワークですね。私はグループとチームは違
うと言っています。両方とも人の集まりだけど、チーム
は同じ目標を持っています。そしてチームの中では一人ひ
とりの役割が決まっています。野球は9人でファースト
をやるわけではありませんし、サッカーのゴールキーパー

も11人はいません。それぞれ個の役割がありますが、
目指すことはただ一つ、勝つことです。これは日本でも
理解されると思います。

——創造性教育に対して先進的に挑戦されているプロ
ジェクト、学校、自治体、企業で例として思い浮かぶも
のはありますか?

バルミューダの創業者の寺尾玄さんの話を聞いたとき
に、共感する部分がありました。寺尾さんはミュージシャ
ンを目指して、ヨーロッパを放浪して、独学でデザイ
ンを学んだそうです。彼は「感動屋」でもあり、その感
動を再現したいというモノづくりの考え方を持っていま
す。再現するためには、科学や技術が必要になります。

音楽も再現するためには楽譜が必要です。楽譜は科学
で、感動を再現するための手法なんだという考え方
で、感動を大事にされていることに共感しました。

そして妄想することが大好きだそうです。今は
Googleで何でも調べられるけど、わざと調べずにしば
らく妄想するんだそうです。ある時、お菓子のジャイア
ントコーンの話をしていたのですが、「どんな大きさのコー

んだと考えだすと楽しくてしょうがないんですよ」と仰っていました。子供が持っているような想像力、イマジネーションがこの人の感動の原点にあるのだと感じました。創造性教育という視点で見たときに良い例になると思います。

—— 創造性教育の領域において将来的な課題はなんでしょうか？

創造性教育委員会の3年から5年くらいの中期的な視点で考えると、「賛同してもらう」ということだと思います。創造性教育を具現化するときには多少のフリクション（摩擦）があるでしょうから、それをどう扱うかが最大の課題です。広い視点に立てば、創造性教育の目指すところは多くの人に理解いただけると思いますが、それぞれの考えや立場は違います。まずは具現化していって、将来的には東京都の政策に創造性教育という言葉が入れられたら一つのステップになると思います。ある程度のことは整理されてきたと思っているので、次はそれを具現化するための課題をどうクリアするかだと思っています。

—— 創造性教育で指針になっている教育メソッドではどんなものがありますか？

一つは「自然」の力を使いたいと思っています。自然の力によって子供の感性が失われないようにする。あるいは10代の若者に自分の良さを気づかせるということを、自然を介してできないかと考えています。山口の博物館の方が、イベント会場に斜めの床を準備すると子供たちは自然とその中で遊びを思いつくということを話されていました。自然の中にも平らな場所はほとんどありません。

それを社会人に向けて展開しているのがSnow Peakさんです。新事業として、屋外で会議をするということを聞きました。自然の環境の中に人間を置くことで得られること、人間自身が感じ直すことができるということはすごく大事だと思います。

ボヤッとした指針かもしれませんが、自然をうまく活用しながら、子供に教えるのではなくて、子供が自ら学んでいく場を作ることがすごく大事になっていくのかだと思います。そこに関係してくる人たち、あるいはそ

ういう活動をしている人たちをうまく結びつけるということもやるべきことだと思います。

林間学校などでも、クラスメートと普段と違う空間に身を置くことで、ワクワクドキドキしますし、感受性が強くなる気がします。私がギターをやろうと思ったのも、父親が弾いていたこともありますが、林間学校に行ったときに私のクラスを担当していたお兄さんがギターを弾いて歌ってくれて、かっこいいと思ったのがきっかけとなりました。その場での感受性が敏感に反応したのだろうなと思います。

——コーポレートデザインやプロダクトデザインでもヒューマンセンタードから環境に軸に据えるという流れがあるそうですね。

英語の「nature」を訳すとき、それまでの日本語に「自然に」という副詞はあったけれど、名詞の「自然」はなかったそうです。「自然のふるまい」が「自然」に近いようだとして、そう訳されたそうです。当時の『広辞苑』の「自然」の解説では、人間も自然の中に入っていた。すべての生き物という意味での自然が、いつしか人間と

自然が分離していたということを、日本中の森林のアドバイスをやっている人に教えてもらいました。自然から分離するのでなく、その力を借りて、自然の一部として人も生きるほうが自然なのかもしれません。

——対極的な質問になってしまいますが、創造性教育の指針となるようなデジタルツールやコミュニケーションツールはどういうものが考えられますか?

デジタルはどんどん使っていくべきだと思います。大人のほうがわかっていないことが多いので、デジタルネイティブな世代の子供たちが考えていけばいいと思います。

山の奥に行ったからといって、デジタルデバイスを忘れるという必要もないと思います。

デジタルツールの再現性はかなり高くなってきて、デジタルの世界では仮想現実(メタバース)という第二の現実空間ができようとしています。その中でいろいろな価値観も出てくると思いますし、われわれの想像を超えていくかもしれません。

私の生徒の中に、グラフィックデザインをしている若い方がいるのですが、メタバースの中の立体デザインをする

際に、インダストリアルデザインも知らなければと思っ
て学んでいるそうです。これまではリアルはリアル、仮
想は仮想、CGはCGという概念だったのですが、仮
想空間も現実としてとらえているということに驚かされ
ました。デジタルも含めてリアルなのだと思います。わ
れわれもアナログがいいと言いながらデジタルの恩恵を
受けているわけですから、デジタルとアナログを別々に
とらえず、全てが現実と考えるべきではないかと思いま
す。

——創造性教育において一番伝えるべきことはなんで
しょうか？

　他に多数ある、デザイナーやクリエイティブな仕事を
している人、あるいはその領域のため団体ではないと
いうことが、われわれJDMAの特色だろうと思いま
す。その活動の中で、世の中の多くの人にデザインや
デザインマネジメント、コーポレートデザイン、ソーシャ
ルデザインを理解してもらうために、創造性教育が一つ
のきっかけになるように願っています。どんな親も子供
が将来幸せに生きていくことを望んでいると思いますが、

生きていくうえでは、さまざまな課題にぶち当たること
もあります。また最近はますます複雑で予測困難な時
代になってきています。

　しかし創造性は、どんな時でも「生き抜く力」「心
も体も豊かに暮らす力」として自分や家族、身近な人
たちのための解決策を考えるうえで有用性があると考
えています。創造性は、けっして、ある才能を持った人
のものではありません。すべての人が本来持っている潜
在能力だと思います。そしてそれを育むことは「教える」
のでなく自分から「学ぶ」ことで身につくと考えていま
す。われわれはそこに少しでも貢献できればと思ってい
ます。

（2022年7月29日収録）

5−3 消費者の審美眼が優れたデザインを生み出す

加藤 義夫（JDMA 常任理事）
Yoshio Katoh

アートとデザインの新たな融合

――今までの経歴をお聞かせください。

僕自身は20代の始めの10年間はグラフィックデザイナーでした。その後はアートマネジメントの世界で35年くらい仕事をしています。1977年から86年の約10年間はフリーランスとしてワコール、コクヨ、ローランドやパナソニックの仕事をしていました。あるきっかけで現代美術のギャラリーの企画をすることになり、1987年から10年近く関わるようになりました。ギャラリーでも展覧会の案内状やダイレクトメール、パンフレット、ポスター、図録を作り、展覧会の企画をしながらアートディ

レクターとして印刷媒体のデザインに携わりました。

ギャラリーでは日本以外にイタリアやドイツ、韓国の現代美術を紹介して、約10年間で90本くらいやりましたね。展覧会図録やダイレクトメールなどのグラフィックのディレクションはすべてやりました。現在でも展覧会の企画とプロデュースのほか、グラフィックデザインにも関わっています。

1995年に阪神淡路大震災があって、関西は大きなダメージを負いました。大阪にあったギャラリーのオーナー企業もダメージを受けて、ギャラリーを続けるのが難しくなり、残念ながら1997年6月末に解散となりました。ギャラリー解散後、一カ月ほどヨーロッパの国

Profile

1954年大阪府生まれ。グラフィックデザイナーや現代アートギャラリーの企画運営ディレクターを経て、1997年加藤義夫芸術計画室を設立。展覧会の企画制作のほか新聞・雑誌などで美術評論を展開する。大阪府文化スタッフ・総合プロデューサー（2003 ～ 05年）、大阪府・大阪市「水都大阪2009」アートアドバイザー・コミッティー＆審査員（2008 ～ 09年）、群馬青年ビエンナーレ審査員長（2008、2010年）、あいちトリエンナーレ地域展開事業「アーツ・チャレンジ」選考委員＆キュレーター（2008 ～ 13年）を務める。現在、宝塚市立文化芸術センター館長、大阪芸術大学客員教授。

際展、イタリアのヴェネチア・ビエンナーレ、ドイツ・カッセルでのドクメンタとミュンスター彫刻プロジェクトの視察に行き、帰国後、1997年9月にアートの個人事務所「加藤義夫芸術計画室」を立ち上げました。

事務所名にある「芸術」はアートですが、「計画」はデザインを示しています。アートをデザインするという意味で「芸術計画室」としました。具体的にはインディペンデント・キュレーターとしてフリーランスで展覧会企画制作をしながら、日本経済新聞大阪本社や朝日新聞大阪本社に展覧会の評論のコラムを連載してきました。大学の教員は2000年くらいから始めました。大阪芸術大学では「美術論」の講義、近畿大学では「デザイン概論」や「デザインマネジメント」、「デザインマーケティング」の授業をしていました。

実作者としてデザインを制作する仕事からは離れていますが、アートディレクターとしては今もグラフィックデザインに関わっています。兵庫県の宝塚市に新しい文化芸術センターを造ることになり、2020年4月に館長に就任しました。このあたりからソーシャルデザインに関わるようになったと思います。以前も大阪府、大阪市、愛知県、鳥取県、岐阜県で展覧会に関わりソーシャルデザインとしての街づくりという観点で展覧会を作り、プロデュースする仕事もしてきました。

──どのようないきさつでJDMAの理事になられたのですか？

日本デザインマネジメント協会元理事の矢野公一さんにお誘いをいただきました。矢野さんは大日本印刷株式会社に長く勤められていて、1990年代から30年以上のお付き合いがあります。僕がグラフィックデザインの経験していることと、デザインを含めたアートを展開してきたことを気にかけてくださったようです。

近年はアートとデザインがクロスオーバーしてきて、何がアートで、何がデザインかということが、見えにくくなってきています。以前はデザインは課題を解決する。アートは社会の問題を告発して物議を醸し出すということが言われてきましたが、ソーシャルアートはソーシャルデザインによく似ています。近年は芸術祭がずいぶん増えました。2000年に開催された新潟県での大地

の芸術祭「越後妻有アートトリエンナーレ」の芸術監督、北川フラムさんから公募展審査員、作家の推薦の依頼をいただきましたが、芸術祭が街づくりや村おこしとして注目されるようになりました。新潟県の過疎の地域にアート作品を置くことで、少子高齢化という問題に一つのくさびを打つことができたと思います。アーティストに宿泊施設や駐車場、ベンチなどをデザインしてもらうことで、建築家やデザイナーでは考えつかない展開になりましたが、これはソーシャルデザインに近い観点だとの思いがあります。

現在のコンテンポラリーアートは、デザインなのかアートなのか、なぜこれがアートなのか、なかなか定義することができない状況です。アートもデザインも、モノづくりだけではなく、システムをつくることで、「こと」のデザインをしている面もあります。「モノ」のデザインではなく、社会貢献活動としてデザインを活かしていくというテーマもあります。アートも個人的に作品を制作することから、社会にアートを投げかける方向へ展開しています。昔の西洋には王様や貴族、教会やギルド（職業別組合）のブルジョアといったパトロンがアートを支えていました。19世紀のフランス革命後、民主的な新社会が形成されていくと中産階級の富裕層たちが作品を買い求めてきましたが、20世紀になり美術作品という成果物に特化する考え方が変わってきました。

1970年頃にドイツのヨーゼフ・ボイスという優れたアーティストが出てきます。ボイスが提唱したのは、すべての人間が創造する力を持ち得ているということです。音楽、画家、彫刻家というプロでなくても、料理人もいろいろ工夫しているし、カバンや服を作る人、さらには母親の子育てにおいても想像力を持つことで、人生を、暮らしを豊かにしていける。アートを拡大解釈すれば、すべての人がクリエイター、アーティストだという考え方です。これは芸術概念の拡大、ボイスが提唱した、「社会彫刻」という概念です。1970以降、アーティストは社会とアートの関係性を提案するようになってきました。

以前にもソーシャルアートという考え方はありました。19世紀のアーツ&クラフツ運動を牽引したウイリ

アム・モリスは暮らしを「総合芸術」としてとらえ、近代デザインの基礎を作りました。モリスのさまざまな方向からデザインの基礎を考えることは、ほとんどソーシャルアートだと思います。21世紀は近代に細分化されてばらばらになったアートとデザインを、新たな形で融合して表現するようになった時代でしょう。まだみんなが気づいていない潜在化されたニーズを刺激するのがソーシャルアートで、顕在化したニーズを社会にどう活かすのがデザインだと思います。

デザイナーもクライアントの依頼に応えてきましたが、以前から、社会的な責任を考えていたと思います。デザイナーの意思表明として反戦ポスターなどは一つの表現ですし、アーティストの行為に近い。僕が担当しているソーシャルデザインはまさにこのことだと思います。アートは潜在的な役割を持っていますが、課題を解決できるのは、デザインマネジメントやソーシャルデザインだと思います。

——ソーシャルデザインは広義なもののようですが、ここ数年の傾向などや注目されているテーマはありますか？

人の心や精神にどのようにアートを届けるかがデザインの担う役割だと思います。一般的にアートやデザインは難しくてよくわからないと言われますが、いろいろと取り組んでいくうちに、生きる喜びを感じられるのがアートで、その仕組を作るのがデザインだと感じています。

少し前のファインアートは個人的なモチベーションから生まれるものでしたが、現在のアート活動には社会性が求められます。芸術祭ではアートの意味がいまいちわからなくても、参加することで生きる喜びが得られ、街も活性化していきます。それから現代アートは街づくりにおいて効果が高いと言われるようになってきています。2000年に行われた「越後妻有アートトリエンナーレ2000」は、当初は反対されていたようですが、10年間で3回開催するうちに、都会から若者が作品を

制作に来たり、ボランティア活動に約500名が参加して、宿泊や飲食、交通などのさまざまな面で地域社会が潤っていくという経済波級効果が得られたようです。

高齢者が芸術祭に刺激を受けたり、東京より圧倒的に家賃が安く、アトリエも確保できますから、アーティストが村や街に住み着くようになった例もあります。その展開を見て、他の自治体も地方創生の一環として開催するようになりました。観光とアートを組み合わせた「アートツーリズム」も生まれてきました。アートを使って街や村をデザインしていくと考えるとわかりやすいですね。

大学でデザインを教えるとき、学生には色や形を考えるのがデザインではなくて基本的には設計や計画の意味ですよと伝えています。未来の社会をデザインしていくというのは、計画したり、設計すること。そのためにアートを使う手法がソーシャルデザインの一つであると考えています。

今やアートとデザインは非常に近いと思います。「加藤義夫芸術計画室」はアートをデザインする事務所で

すから、そういう意味では今もデザインをしているつもりです。

——今ソーシャルデザインでいちばん課題となっていることはどんなことですか？

これまでアートの仕事は行政とのやりとりが多かったのですが、行政の文化担当者は専門性を持っているわけではありませんので、そういう人たちをどう教育するかが課題でした。デザインもアートもわからない担当者がたまたま文化政策課に配属され、3年くらいで交替となるので、また新しい方がいらっしゃる。この行政システムが変わらない限り、芸術文化の専門性が深まっていくのは難しいなと思います。デザイナーやアーティストと話をするためには、共通言語があると早く進みます。

専門家でもアートとデザインの分類が難しい時代ですから、一般の人が理解できないのは当然です。むしろ「現代アートは専門家でもわかりづらいものなのです」と言ってしまったほうが共感されると思います。専門家にも複雑すぎるものだけれど、アートが生きる喜びとなることを、それぞれの体験と結びつけてもらうと腑に

落ちるかもしれません。

それは教育の問題があると思います。大学の美術教育もそうですが、かつての日本の美術教育は作品を作ることに偏重していました。アートを受容すること、観る教育をしてこなかったのが大きな問題だと思います。近畿大学での「デザイン概論」では「デザインの良し悪しがわかる消費者の審美眼が優れたデザインを生み出す」と言ってきました。

優れたデザインを選び出すのは消費者の目です。デザインを学んでデザイナーにならなくてもいいのですが、デザインを見極める目を持ってほしい。優れたデザインが生き残るためにはデザインに対する消費者の見識と文化度が必要です。それは教育でだいぶ補うことができます。

実際に、高校の授業では音楽と美術の選択になりますから、15歳で美術から離れてしまう人が多い。一般的には自分から進んで美術館に行く人がいなくなってしまうし、生涯を通じて美術を生活の一部として感じなくなります。明治以来、西洋のアートやデザインが輸入され

てきましたが、新しい独自のオリジナリティのあるデザイン概念、アート概念が作られるようになれば、日本に適したソーシャルデザイン、ソーシャルアートを生み出せるようになりますし、その時期に来ていると思います。

——ソーシャルデザインおいて指針になっている自治体、企業、方法論どんなものがありますか?

1990年に「企業メセナ協議会」というものが作られました。「メセナ」はもともと文化芸術支援を指すフランス語ですが、企業メセナは社会貢献活動の一環として美術、音楽、演劇、建築、伝統芸能のほか文化遺産保護にまで広がりを見せました。

資生堂ギャラリーは100年以上の歴史を持っていますし、サントリーはサントリー美術館を運営していますし、大日本印刷もgggやdddといったギャラリーを展開しています。他にもセゾングループ、アサヒビール、ポーラ化粧品やワコールなどの企業は社会貢献活動に対して非常に熱心にやってこられています。

2007年夏にプロデュースした大阪のアートフェア「ART in DOJIMA /OSAKA」のシンポジウムにサ

ントリー美術館副館長の若林覚さん、大日本印刷株式会社ICC本部開発室長の伊藤豊さん、エルメスジャポン株式会社執行役員コミュニケーション担当ジェネラルマネージャーの藤本幸三さんら、旧知の方々に参集いただき、企業メセナのシンポジウムを大阪で企画しました。

「何故、企業にとって文化支援が必要なのか？」という問いに。サントリーの若林さん芸術文化は「水」と同じ、人が生きはるためには欠かせないと語ると、エルメスジャポン藤本さんは、エルメスにとってアートは「空気」のようなもの。いつもそばにいて創造のインスピレーションを感じとりたいとおっしゃいました。他方、大日本印刷の伊藤さんは、印刷とアート（デザイン）は印刷会社にとって「両輪」のようなもので欠かせないものだとうかがいました。

サントリーは創業以来、純利益の3分の1は自分たちの会社の未来の投資として、3分の1は社員の福利厚生に、残りの3分の1は文化芸術に使いなさいという社風がるそうです。そこはサントリーのすごいところです。

以前に大日本印刷のｄｄｄギャラリーにいらした矢野さんから聞いたのですが、企業メセナ継続を社内で説得するのに、目先の短期的な利益のためでなく、会社の大きな広報宣伝活動のひとつでもあるとおしゃっていました。

以前、ドイツの大学教授に聞いた話ですが、ドイツでは優秀な人材は社会文化貢献をやっていない企業には集まらないそうです。自分たちが誇れる企業に優れた人材が集まる。「企業は人なり」とも言いますが、ドイツでは優秀な人材を得るためにメセナ活動をする面もあるようです。

2001年に銀座のエルメスジャポンのメゾンエルメス・フォーラムで展覧会「地球を歩く　風をみる　大久保英治展」を企画したんですが、このときに彼らが言っていたのは、ファッションデザインはアートによってインスピレーションを与えられてきた歴史があるということでした。今はアートよりデザインの方が先端を行っている部分もありますが、創造という意味では、アートとデザインが並走していくんだということでした。

日本の企業メセナは、助成したり協賛することもあ
りますが、積極的に市民と地域社会と交流しようとし
ています。芸術支援している企業が市民の精神活動の一
つである文化芸術の相談にのり、市民の考え方に賛同
してやっていく。そういう意味で日本の企業文化は充実
してきていると思います。

（2022年8月1日収録）

5−4 縦割りから横つながりへ

玉田 俊郎（JDMA 代表理事）
Toshiro Tamada

一世代、二世代後のことを考える

——今の時代にライフデザインを重要視する理由はなんでしょうか？

例えば都市の再開発や、新しい場所に住宅地を作る場合、デベロッパーはそのエリアの日照権や公害の問題に配慮することはありますが、住民から意見を聴取して、どんな建物がいいかヒアリングすることはありません。一方的に都市計画が設定され、行政が認可して実現されていきます。脈略のない新しい人が住み、店やスーパーマーケットができてしまう現状があり、地域コミュニティを作る活動がなされていないのが大きな問題だと思

います。

クリストファー・アレグザンダーというオーストリア出身の建築家は「パターン・ランゲージ」という手法でコミュニティと都市づくりを推進しています。日本でも真鶴市が条例を作り、パターンランゲージを使って新しい街作りに挑戦しています。真鶴市のパターン・ランゲージでは253個のパターンが用意されていて、1〜94がコミュニティに関すること、95〜204は建物、205〜253は構造や施工に関するパターンとなっています。パターン・ランゲージは景観、居住環境を言語化するものです。例えば「小さな陽だまり」、「座れる階段」、「街を見下ろす」、「外廊を見おろすバルコニー」など、具体

Profile

1957年福島県生まれ。東京造形大学デザイン学科卒、筑波大学大学院芸術研究科生産デリイン専攻修了。東京都立産業技術研究センター、東北芸術工科大学助教授、ヘルシンキ芸術デザイン大学客員教授を経て2006年より東京造形大学に着任。専門領域はインダストリアルデザイン、デザインマネジメント。地域産業のプロデュース、デザイン開発研究を進める。
2014年〜2018年東京造形大学副学長（2014〜2018年）。著書に『リージョナル・デザイン：フランス・ブルゴーニュの「クリマ」から学んだこと』（浦田薫との共著、現代企画室、2018年）。2023年、東京造形大学名誉教授。

的に居心地のいいシーンを言語化して、パターン化するのです。小江戸と言われる川越市もそのような仕組みを取り入れているそうです。

近代建築の巨匠と呼ばれるミース・ファン・デル・ローエが全体計画し、ル・コルビュジエらが参加した「ヴァイセンホーフ・ジードルンク」という住宅群があります。世界遺産に登録されていますが、今も住宅として使われています。ル・コルビュジエの建築には、幾何学的で合理的な印象がありますが、実際に見学してみると、とても人間的でバルコニーや屋上庭園など、そこかしこにアレグザンダーが言う居心地のいい場所があります。ガラスやコンクリートは使われていますが、ヒューマンスケールの動線を設計の中に取り入れているのです。

——JDMAのホームページではライフデザインの活動のテーマとして、社会に貢献しながら自分らしい生き方を実現するライフスタイルを創造するとありますが、この観点から、現在の都市づくりのお話をしていただけますか?

トヨタがスマートシティとして「ウーブンシティ構想」

によって街づくりをしています。スマートシティは、エネルギーとメタバースなどのデジタルを融合させた実験的な街づくりですが、その中でのライフスタイルをどう考えていくかが重要だと思います。一般の生活者が結節点となって他者と連携することができれば、コミュニティや街づくりに寄与できるのではないでしょうか。その仕組みをJDMAでも考え、企業や地域に協力できる事業にしたいと思っています。

——ライフデザインのいちばんの課題はどんなことでしょうか?

先ほどの「パターン・ランゲージ」ですが、現在では断片的で抽象的な専門用語のものが多く、特に高齢者に伝えることは難しい。パターン・ランゲージには、以前から受け継がれている習慣を示す言語がありません。実際の社会状況、生活状況を拾い上げて、消費者と企業家に対して情報提供をすることがわれわれの役目ではないか思います。生活を個別にとらえるのではなく、ライフスタイルの全体につながることを可視化できるようなことができたらと思っております。

——点と点ではなく、つながっていることの重要性とはなんでしょうか？

　東北の防風林では、おもに杉や檜が植えられていますが、この木は、地域の三世代目の家を建てるときに使われます。現在のことだけでなく、一世代、二世代後のことを考えて今を生きることが伝統や文化として継承されていきます。今だけ、自分だけ、お金だけというこ
とを優先してしまうと、外圧に左右されてしまい、歴史的なコミュニティを形成しづらくなってしまう。将来的に見ても日本の大きな問題になると思います。

　今は外国の資本が、私の住んでいる東北にも入ってきていますから、住民の意識がなければ、経済的なことで環境が一変してしまいます。コミュニティが崩れていくこ
とで、そういったことは起こりやすくなってしまうでしょう。その意味でも生活の継承が大切になっていきます。

モノよりもサービスにシフトする

——ライフデザインは、どのような啓蒙活動を考えていらっしゃいますか？

　実際には民俗学や生活学の領域になるかもしれません。今は歴史の中で受け継がれている重要な事柄が見えなくなってきて、専門化が進んでいます。思考も横つながりではなく、縦割りになってしまっているように思います。以前は子育て、家のつくり、家族関係などにおいて、何を尊重するかが明確で、それが伝統や文化になっていました。現代に合う、新しい生活学が必要なのだと思います。いきなり全部はできないでしょうから、少しずつピックアップしながら、テーマを立てて、何年か後に生活に根づいたパターンランゲージが体系化できることを目指したいと思います。

　創造性教育にもつながりますが、学生と接していたり、話を聞いていると、自分の身の回りのファッションであったり、個別的なものには関心があり詳しいのですが、「生活」のイマジネーションが希薄であるように感じます。それは急速的な都市化のせいでもありますし、教育の中で生活の視点が重視されなかったことも原因だと思います。点的な生活、ポイント的な生活になってしまっているよう思います。

例えばイギリスのナショナルトラストやピーターラビットの物語は分かりやすいかもしれません。イデオロギーや主義主張で訴えるのではなく、素敵な事例を冊子や書籍にまとめて情報として伝えていければと思います。

南イングランドにコッツウォルズという場所があります。16世紀の石造りの家を大切に保存していて、発信もできます。中にはインターネットが敷設されていて、発信もできます。また、山形県の山間の金山町は「金山杉」で知られています。町行政も住宅にふんだんに取り入れることで助成していますし、杉と街並みによる美しい景観ができています。

――今後ライフデザイン領域において課題となるテーマはどんなものがありますか？

目下、コロナの状況で都市生活者のワークスタイルとライフスタイルが変化してきています。職住一体型のような、新しい生活スタイルが築かれつつあります。課題もあります。都市部ではコワーキングスペースが多く設置されていますが、プライバシーやワークスタイルの面で対応できていないこともあるでしょう。また地方ではいわ

――コミュニティにおいて効果的な取り組みの例はありますか？

以前、山村留学というものがありました。いわゆる夏休みに子供たちが田舎で生活体験をするというものです。日頃の生活から違う場所に身を移して生活するというのは貴重な体験だと思います。異文化を学ぶことでもあります。最近ではZoomによって都市間交流、海外との連携もできるようになっています。地元の人は見慣れているものが、外から見ると素晴らしいことに思えたり、逆に地元の人間が再認識していくこともあると思います。

日本にある資源やシーズ（種）を手がかりにしていくことで、生活者のレベルでもわかりやすいものになると思います。パターンランデージというデザイン手法に組み上げるのはデザイナーの役割ですが、手仕事も含めた、地域資源はまだ多くありますから、それを発見することが大事だと思います。

——ライフデザインにおいて指針になっている企業はどんなんものがありますか？

これまで話してきたように、家族、コミュニティ、地域の縮小、分断化が進む中で、個人で未来を切り拓くのは厳しいのは現実です。やはりコミュニティ、文化の形成が重要だと思います。そして行政や企業が積極的にコミュニティ形成を後押しすることが有効です。企業ではさまざまな異業種の商品を展開している点に注目しています。例えば富士フイルムはカメラメーカーでもありますが、化粧品や健康サプリも開発しています。ソニーも車を提案しています。ソニーのデジタル技術は、自動運転も含めて新たな市場を形成していくでしょう。またトヨタも自動車からモビリティへとシフトしました。サントリーも「水と生きる」と発信して、さまざまな分野によって生活融合型、コミュニティ融合型、社会融合型という新たな世界が見えてくるのではないでしょうか。今後のライフデザインは生活者、コミュニティ、企業、行政が連携、協業することで新たなステージに入っていけるのではないでしょうか。

——人びとの生活が点になりがちになってきているというお話がありましたが、企業も車なら車という特定のカテゴリを点として扱いのではなく、その車を使った後の人びとの生活につなげていくことが必要になるということですね？

まさにそういうことです。デザイン用語では、「サービスデザイン」というものがあります。さらには「エクスペリエンス・デザイン」（経験のデザイン）もデザイン業界では大きく広がってきています。モノよりもサービスにシフトしていくことがますます重要になってくるのではないでしょうか。

——教育の領域ではいかがですか？

以前は家政科や家庭科、工作という教科でいろいろ学ぶことができました。田舎では稲刈りシーズンには「稲刈り休み」がありました。子供たちは農作業を体験したり、イナゴを捕まえて佃煮にして食べたり、それを売って、学校の教育利費にすることもありました。そんなまるごとの生活体験は、教育的な効果もあったと思い

ます。こういったことを教育の中に組み入れることで、生きる力がつくと思います。

　ある職人は中学卒業のあたりから弟子に入らないと開花しないと言っていました。高校や大学を出てしまうと、頭でっかちになってしまって、いい職人にはなれないそうです。そう考えると、個人の資質は大きいのだと思います。平均的な教育では、偏差値の高い人が社会を動かす人ことになってしまう。多様な価値観を小学校あたりから用意する教育の自由化が望ましいと思っています。

（2022年8月2日収録）

リージョナルデザイン

5-5 地域にこそ日本の未来がある

玉田俊郎（JDMA 代表理事）

地域資源を見直す

——2015年にJDMAが設立されています。そのきっかけはどのようなものだったのでしょうか。

1980年代以降、アートやデザインが注目されるようになりました。企業の中でも戦略としてのデザインが重要視され、高級化志向を背景としてデザインがもてはやされるようになりました。さらにデザインがブランドの価値を高めるということも認識されてきました。

ところが1990年以降のバブル崩壊によって日本経済が落ち込み、長いトンネルの時代がやってきました。バブル経済の中で輝いていたデザインはバブルの波に洗われて光を失ったかのように見えました。2010年代に入ると世の中の空気が少しずつ変わってきました。デジタル革命が進み、Appleに代表されるようなイノベーティブな製品が世に出るようになりましたし、環境問題や食の安全性、生活の質の向上といった本質的なニーズが高まるようになりました。そのような状況にあって、デザインを社会や企業、教育に定着させる機運が高まってきたことがデザインマネジメント協会の設立につながったと思います。

——JDMAの中のリージョナルコミッティではどういった役割を担っていらっしゃいますか？

JDMAの中には、ソーシャルデザイン、ライフデザイン、リージョナルデザイン、そしてコーポレートデザイン、創造性教育という5つ分野をセットアップしました。こ

れはデザインを企業や商品デザインという限定された領域に留めず、そのスタンスを広げていくことを基本コンセプトとしているからです。私はその中でリージョナルデザインが非常に重要ではないのかと考えています。企業におけるコーポレートデザインは脚光を浴びる場面が多いのですが、地域、リージョンというものをこれから考えていく必要があると思っています。

—— リージョナルデザインコミッティでは、どういった活動や取組みをしていますか？

　具体的には地域資源の見直しです。例えば山形には紅花染めや原方刺し子といった伝統手芸があります。江戸時代に下級武士の奥様方が始めた手仕事ですが、継承者が一人になってしまい、廃れつつあります。日本各地の伝統的な手仕事や産業が、どんどん衰退している状況で、そのまま廃れさせてよいものなのかどうか考えさせられます。経済的な貢献がなければ切り捨てられていくのが今の日本です。いくらいいことをしていても、経済的に成立しなければ意味がない、価値がないとされてしまう。それはやはり食い止めるべきです。私たち

の協会では、その取り掛かりをつくることを目指しています。地域には有形無形の資源がたくさんあります。それをなくしてしまうと、将来の日本も危ういという意識を持っています。

—— 危ういと感じられる理由はなんでしょうか？

　松下、東芝、日立、ソニーといった今の大手企業は、戦後の焼け野原の何もないところからスタートし、短い期間で世界のトップ企業になりました。しかし、実際には江戸時代から始まる蓄積があったのではないでしょうか。トヨタは豊田自動織機を前身としていますし、京セラはもともと陶磁器メーカーでした。また、例えば米沢には織物の地場産業がありましたが、その労働力は精密機器メーカーにとって貴重なものとなりました。織物は繭から糸を撚って製糸していくのですが、糸を撚るときには手先が器用である必要がありますし、目が良くないとできない。製造機械も絶えず修繕する必要があり、糸の張りなどの微妙な調整をする職人もいて、人に頼る技術が多かった。米沢にはNECのラップトップの専門工場がありますが、質の高い技術を持った人

が製造に関わっていることで一つのブランドになっています。

このように地域資源として、人的資源による技術や伝統文化が培ってきた資源が、戦後のモノづくりに寄与していると考えられます。それまでの歴史がなければ、戦後の焼け野原からさまざまな企業が隆起しなかったのではないでしょうか。また自然の豊かさもあるでしょう。半導体や精密機械においては洗浄などの水が非常に重要です。

三越などのデパートも江戸時代の日本橋辺りに暖簾があり、すでにブランドを持っていました。それが戦後、デパートに変わるのですが、蓄積があったからこそ今の姿があると思います。

現在の日本がそういった点に着目せずに、人的資源や場所が失われていくことに大きな危惧を抱いています。良いアイディアやお金があっても、日本のオリジナルなものができにくくなっているのではないでしょうか。グローバル企業に流されてしまえば、日本の特色も洗われてしまいます。グローバル企業がつくる世界共通のシステムに

だけ乗ってしまうと非常に危ういと感じています。

――地域にある人的資源や無形有形の資源を生かす活動を推進することを目指されているのですね。

そうですね。デザインと経営が結びつくことについては、経営学の野中郁次郎先生の著書『知識創造の経営――日本企業のエピステモロジー』（1990年、日本経済新聞社）が大きなインパクトを与えてくれました。

知識創造の中にはいくつかのタイプがあって、一つは「形式知」という教科書や文字に起こされる、マニュアルや設計に置き換えられたもの。また「暗黙知」という言葉や設計図に明示されていない、いわゆる職人的な知識、体験知があると書かれています。これからの経営においては、イノベーションにも結びつく暗黙知が非常に重要なものになると説かれています。

形式知に置き換えられたものは、文字や本、またはインターネットよって流れていくものですから誰でも所有できますが、暗黙知は簡単には伝わりません。東京にも地場産業ありますが、一般的には東京は消費の場所で、形式知がデザインに変換され、それを消費する社

会となっていて、暗黙知は醸成されにくい。東京を含め
た「地域」に暗黙知が眠っていると思います。

地域がブランドをつくる

――玉田先生にとってのリージョナルデザインの定義をお
うかがいいたします。

「リージョン」、「地域」という言葉がありますが、デ
ザインにおいては、行政区分や、東日本や西日本といっ
た地理的な区分で地域をとらえるのではなく、気候風
土、文化、人々の生活、地域経済などのいくつかのレイ
ヤーが重なる部分でリージョンが形成されると考えてい
ます。そのいくつかのレイヤーが重なっている部分を、デ
ザインの方向から整理し、有益な情報を発信すること
を考えています。地域が持っているさまざまな要素をデ
ザイン思考で再構成し、アウトプットにつなげていきた
いと思います。

――リージョナルデザインにおいて近年の傾向や注目され
ているテーマはどんなものがありますか？

2018年に書籍『リージョナル・デザイン』を出版

したのですが、この本の中でフランスのエコール・ブール
国立工芸美術学校大学と東京造形大学のワークショッ
プを紹介しました。山梨県でもワークショップをしまし
たが、ブルゴーニュのクリマという地域に行ったときに大
きなインパクトを受けました。ブルゴーニュ・ワインでは
ロマネ・コンティが有名で、高価なものでは150から
300万円くらいするするものもあります。フランスで
はワインはAOC（アペラシオン・ドリジヌ・コントローレ）
というシステム管理されていて、産地によって厳格に決
められます。ロマネ・コンティは、ロマネ・コンティ村に
あるぶどう畑の等級によってその価値が決められるそう
です。これはトップレベルのブランド構築ではないかと思
いました。

この仕組みは何百年もの歴史の中で培われてきたも
ので、その歴史の中からロマネ・コンティが生まれました。
フランスではそんなワインの産地がいくつかあります。伝
統文化を維持しながら、先祖代々土地を守っているので
す。ブルゴーニュは、長さが60キロメートル、幅が2、3
キロのエリアの中に1200区画のぶどう畑があります

が、その区画がブランドとなっているのです。

さらにブルゴーニュでは修道院が大きな役割を果たしています。昔はこの辺りは荒れ地だったのですが、勤労を重んじるシトー派の修道僧が土壌を開梱して、ぶどうの栽培を始めました。有名なシャンパンの「ドンペリ」はドン・ペリニオンという修道士の名前からとったものだそうです。

また、ブルゴーニュの独特の地勢もワインづくりに関係しています。石灰質土壌で水はけがよく、ぶどう栽培やワイン産地に適していました。このような取り組みによって、景観が作られ、そこに暮らす人びとの生活も維持されています。気候風土、人的なものが集約された地域全体がワインのブランドをつくってきたことに感銘を受けました。

新潟県の燕三条という地域では、AppleのiPodのステンレスの部分が作られました。燕市にあるiPodのステンレスの鏡面仕上げを行った工場を訪ねたことがあります。小規模な工場ですが、そこで見たステンレスの鏡面仕上げはまさに芸術的なものでした。

燕市は江戸時代から金属製農機具や和釘を生産していました。明治時代には鍋や茶釜が作られるようになり、第一次世界大戦中には洋食器を生産しています。現在では国内の洋食器の生産が90パーセントにおよんでいます。三条市では打刃物という包丁や鋏などの生産を行なっています。この燕三条では産業の六次化を図っています。六次化とは、第一次産業と第二次産業そして第三次産業を掛け合わせた六次のことを指しています。

例えば、農家の果樹園を朝のカフェの場所にして、新鮮なフルーツを提供します。果物の摘み取りには三条の鋏、果物のカットには包丁が使用されます。そして燕市のカトラリーも使われます。朝カフェを訪れるのは観光客がメインです。観光行事のメインは毎年行われる工場祭で、燕三条の大小の企業や工場が職場を観光客に開放しています。そこでモノ作りについての説明を受け体験することもできます。燕市と三条市がタイアップして六次化の融合を図っているのです。私も三回ほど行きましたが、その度に感動するものがあります。燕三条は地域全体でポテンシャルを高めていて、この先も非常に

期待できる場所です。

——リージョナルデザインの課題に対して、先進的なアプローチで挑戦されている自治体、民間企業、プロジェクトの例はありますか？

仙台にメディアテークという施設があります。伊東豊雄さんの設計デザインによるものです。施設のコンセプトは東北大学の建築学科の研究室が、市民とのラウンドミーティングを何回も重ねました。まず初めに「メディアテーク憲章」をつくりました。これは大変ユニークな試みですね。その憲章よれば、利用者は「端末（ターミナル）」ではなく、「結節点（ノード）」になると位置づけられています。神経細胞のニューロンに刺激を与えると、ニューロンが伸びてノードを介して他のニューロンと結びつきます。つまり、メディアテークの利用者は単に施設を利用するだけでなく、他者との媒介となり、コミュニケーションを起こす人になるという位置づけです。

通常、公共施設は次第に集客率下がっていくのですが、メディアテークは今もたくさんの利用者がいます。建築自体も外から中が透視でき、内側からも外全体が見え

るものになっています。

仙台駅からメディアテークの館内までは、点字ブロックがつながっていて、行きたい場所にたどり着くことができます。デザインでは椅子が特徴的で、さまざまな形の椅子が置いてあります。寝そべって本を読むこともできますし、隠れるようなスペースもあったり、勉強がきちんとできる椅子もあります。ユニバーサルデザインも意識していて、あらゆるタイプの人に合う椅子が用意されていることに感心しました。

公共建築の多くはトップダウンで決まってしまい、住民への説明会も建設業者が主体となってしまう例も見られます。メディアテークのように市民が何回もワークショップやラウンドミーティングを行うという、ボトムアップ型の公共施設は市民の意識の活性化なるでしょう。

メディアテークの事例はリージョナルデザインを考えていくうえでのデザインのプロセスを明示しているように思います。つまりデザインの役割は「人間」、「生活」、「社会」、「環境」の本質的な問題や課題についてそのソリュー

ションを提示することですから、このメディアテークの取り組みは一つの良い参考となると思います。

——建築や設計が始まる前の段階で市民の意見を吸い上げていったのですね。

ようですね。先ほど地域資源や文化、伝統の重要性について触れましたが、因習や地域のしきたりのようなものが若い人たちを拒む障害になっている場合も多いようです。しかし、それを打ち破って新しい人たちを招き入れる取り組みも始まっているように感じています。

新しい人たちが入って、新たな活動することはとても重要なことだと思います。地域、伝統文化は、地域の人だけを育てているわけではないのです。例えば江戸時代の山形の商人には近江商人が多い。近江は現在の滋賀県ですが、山形とは北前船での交流がありました。北前船は紀伊国屋文左衛門で有名ですが、みかんを運んで売り、帰りに東北や北海道方から物産を関西に持っていくという交易をしていました。このような交易的な交流は現在も重要だと思います。東京の中央集権型の動きや情報の流れによって、地域を活性化し文化を高めていくことは現実的には難しいと思います。自然景観や文化の有効なバリアは必要ですが、悪弊となるバリアをなくして人を招き入れることは、地域は活性化させるうえで重要だと思います。

四国愛媛県今治市の瀬戸内海にある大三島という島での取り組みもリージョナルデザインの実践例となります。伊東さんが設計デザインしたミュージアムがあるのですが、そこに展示、紹介されているのは瀬戸内海の島の住民の生活文化です。大三島には都会から若い人が集まってオリーブ栽培を始め、オリーブ油やワインを商品化して島の住民や文化と触れ合っています。そこには生活のリアルと実感があります。ここでも農業と加工品の製造、販売、そして観光という六次化が見られると思います。

企業風土を作る

——コロナを経て地方に移住する若者やファミリー層が増えているようですね。

限界集落とも言える場所に人が移り住んできている

——ブルゴーニュや燕三条についてお話しいただきました
が、その他に指針となるにメソッド、企業、人物などに
ついてうかがいたいのですが。

「テロワール」という言葉があります。フランスのブル
ゴーニュでよく聞いた言葉ですが、テロワールを理解しな
いと、ブルゴーニュのワインは理解できないとに言われて
います。テロワールを定義すると、「風土」という言葉
に落ちつくように思います。風土は、文化や歴史、気候、
土地柄、人々の生活など、いくつかの重なったレイヤー
のことを指しています。

「企業風土」という言葉もあります。日本のトップ企
業であるトヨタにもあるでしょうし、京セラやホンダに
も固有のものがあるでしょう。企業の先人たちは、モノ
をつくる以上に風土を作り上げてきたのだと思います。
モノを生産し販売することは大事なのですが、企業風
土、いわゆる企業の畑を育て、そこで働く従業員が技
術のシーズ（種）植えて、畑で育ったモノを社会に送る。
松下幸之助や盛田昭夫、稲盛和夫といった先人たちは
そういった動きを実践していたように思いますが、現代

の方ではなかなか名前が出てきませんね。グローバル企
業で革新的な経営者の方は何人もおられますが、企業
風土を作るアプローチしている企業は本書で取り上げま
したトヨタやホンダが代表格と思います。風土は暗黙知
を育てる場所でもあり、暗黙知は新しい知識を創造す
る源になっています。企業におけるテロワールを重視して
いる人は相当数おられると思いますが、なかなか表に出
にくいのかもしれません。歴史が長く、それでいて革新
的な企業が数多くあることが日本の強みだと思います。
その強みは今後の地域にも企業にも重要だと思います。

グローバル企業の考え方を否定するわけではないので
すが、全肯定もしません。グローバル企業とリージョン
的な企業が共存する社会が重要だと思います。田んぼ
の休耕田が回復するのに何年もかかるのと同様に、風
土文化は一度なくなってしまうと、復旧には長い時間が
かかります。場合によっては復元できないこともありま
す。この風土と文化はデジタル革命が進んでも日本には
必要で、それが日本の強みだと思います。

——今後リージョナルデザインにおいて課題になっていくテーマはどんなことでしょうか?

これまであった地域文化や歴史的な変遷の継承が途絶えてしまうこと、地域から人や文化が流失してしまい継承できなくなりつつあることです。いちばんには生活の基盤となる経済の衰退が大きいと思います。かつては農業や林業、漁業があり、その経済と生活の基盤の上に地域文化が形成され、代を重ねて継承できる環境がありました。現代を過去の状態に戻すことはできません。そこでヒントになるのが六次化の取り組みや地域間交流、都市との交流です。リージョナルデザインの活動としては問題のある事例、課題となる事例、成功事例などをリサーチし、モデルケースとなるリージョナルデザインにアプローチしていきたいと考えています。

地域にこそ、これからの日本の未来がありますし、リージョンを見ることで未来が見えてきます。大都市の企業も、豊かなリージョンや風土を持つことで、将来が見えてくるでしょう。もちろん世界に目を向けることも大事なことですが、足元の未来を重視することを強調

していきたいと思っています。

(2022年7月28日収録)

interview

5-6 「モノ」に「コト」を吹き込む デザインマネジメント

コーポレートデザイン

木村 徹（JDMA 常任理事）
Toru Kimura

「コト」を表現するデザイン

—— 大学で工業デザインに進もうと思ったきっかけは何ですか？

僕は田舎で育ちましたから、まだ家の前の国道も舗装されていないような状態でした。そこに都会からカッコいい車が走ってくるんですよ。スゴイな、乗ってみたいなと子供の頃に思いました。高校生になってどんな大学に行けばいいか美術クラブの先生に相談して、美術大学のことを教えていただきました。当時、武蔵野美術大学には佐々木達三さんというスバル360をデザインした有名な先生がいらして、この先生に教えていただいた

ら車のデザインができると思って入学しました。今では工業デザインも幅広いのですが、当時はそうでなく、僕が大学を卒業する頃にホンダが、うちも四輪を作るからみなさん就職してくださいと、大学に勧誘に来られたくらいです。

—— 経歴の中でデザインマネジメントにおけるターニングポイントや、印象に残っているマイルストーンがあればお聞かせください。

大学を卒業してから、トヨタ自動車のデザイン部に32年間いました。途中、トヨタの米国デザイン研究所キャルティーデザインリサーチに3年、トヨタの子会社のテクノアートリサーチにも3年ほど所属しました。それから

Profile

1951年1月生まれ。武蔵野美術大学造形学部卒業後、1973年トヨタ自動車工業株式会社に入社。アメリカCALTY DESIGNRESEARCH, INC.に3年間出向の後、本社の外形デザイン室に所属。同社デザイン部長を経て、2005年から国立大学法人名古屋工業大学大学院教授として、製品デザイン、デザインマネジメントなどの教鞭を執る。2012年から川崎重工業株式会社MC＆Eカンパニーのチーフ・リエゾン・オフィサーを務める。2006年に設立した有限会社木村デザイン研究所に2017年から専任。

名古屋工業大学でデザイン及びデザインマネジメントの教鞭をとり、川崎重工業のモーターサイクル＆エンジンカンパニー（現・カワサキモータース株式会社）でカンパニープレジデントのもとでデザインマネジメントに携わり、現在は木村デザイン研究所でモビリティーデザインをやっています。

トヨタにはデザイナーが大勢いて、何台もの車を担当する立場になると自分で絵を描く時間がなくなり、スタッフに描いてもらうのですが、その頃からマネジメントを意識するようになりました。そこで大切なのは、スタッフからアイディアが出なくても、最後は自分が責任を持ってアイディアを出すという覚悟です。もちろんスタッフにいいアイディアを出してもらうようにしていくのがマネージャーの仕事ですが、スタッフには、「思い切って自分がいいと思う仕事をしてください」と言って仕事を進めていました。不安もありますが、そうしないと新しいものができません。また、マネージャーとしての過去の経験だけで判断することもしないようにしていました。

「これ面白いよね。ただ、この部位なんとかしたいよね」

と促す判断ができるかできないかでマネージャーの力量が問われます。

最近の例では、トヨタは新しいクラウンを発表しました。「こんなのクラウンじゃない」とか、「これは面白い」といろいろ言われていますが、世の中がどんどん変わっているので、僕は賛成しています。

先日、調べ物をしていて、昭和期に活躍されたエンジニアで実業家の土光敏夫さんが書かれたものに触れました。何十年も前に書かれたものですが、変化の断層性について、今と未来はつながっていないということを指摘されています。まさに今100年に一度の自動車の変化の時代と言われています。それを土光さんは昔からおっしゃっていて、読み直してみて驚きました。そういう目でクラウンのモデルチェンジを見てみると、クラウンは「モノ」から「コト」への変化を語っているように感じます。

これまでのクラウンは3ボックスのセダンの形をしていましたが、3ボックスのセダンは、ガソリン自動車が生まれた140年弱の歴史の中で、わずか70年ほど前にできたもので、それまでは2ボックスでした。現在、3

ボックスセダンがほとんど見られなくなってきているのは、市場が3ボックスセダンを必要としていないからであって、クラウンが3ボックスでなければいけないという理由はなくなっている。その時代の大衆車の中で最も使いやすい高級車であるという概念を持っていればいいのです。

昔、馬車に乗っていた貴族は、自分たちが乗る空間と荷室を分けるものだと考えていました。それでトランクルームができた。時代が変わり、みんなが普通に車を使えるようになって、便利に荷物が積めればいいと使い勝手が優先されるようになってきました。だから、3ボックスである必要性がないのです。

そんな時代に「クラウンをどう表現するのか」となると、乗った感覚にクラウンの「感じ」があり、クラウンでなければ「この感覚が味わえない」といった、「形」ではなくて「コト」としてクラウンが表現できればいいわけです。今はまだ抵抗がある人もいると思いますが、何年かすると「これがクラウンだよね」と言われるようになると思います。変わっていく時代にあって、マネージャー

が情報を集めながら、いろいろな角度から先を見通し、「コト」を想定したモノづくりをしていくことがデザインマネジメントとして大事だと思います。

基本的にはみんなでディスカッションしますが、キースケッチを描くのは一人です。それをそのまま生産しても大勢の人に受け入れられない可能性がありますから、それをチームでマイナスの部分を削り、良いところを伸ばして、一台のクルマでまとめることで、より多くの人にいいねと言ってもらえるクルマになる。それが「個を活かしチームで高める」マネジメントです。

デザイナーにもそれぞれ得手不得手があって、面白い造形のキーになるアイディアを出す人、きれいに破綻なくまとめるのが得意な人、図面を描くのが好きな人と、いろいろなタイプがいます。それぞれの特性を見抜いて一つのチームによって「製品から商品へ」と昇華していく。

「コト」をマネジメントできないと「モノ」としてまとめられません。できた「モノ」に「モノ」に「コト」を吹き込めるかどうか。それがよいデザインマネジメントだと思います。

デザインとは思いやり

――JDMAでコーポレートデザインコミッティの理事になられたきっかけを教えてください。

代表理事の玉田俊郎さんが、東北芸術工科大学にいらしたときにデザインのコンペがあって、その審査員に呼んでいただいたのがきっかけです。僕もデザインマネジメントは若い人たちはもちろん、一般企業の方々にも理解してもらう必要があると思っていましたから、参加させていただくようになりました。

理事の菅原さんとはトヨタの同期で、いっしょに車のデザインやっていました。自動車技術会（JSAE）という組織でも活動をともにしていたのですが、中学生や高校生に車のデザインについてあまりPRしてこなかったせいか、車のデザインについて話しても、子供たちに理解してもらえませんでした。それで、自動車技術会の中にデザイン部門委員会を立ち上げて、いろいろな活動をするようになりました。私がデザイン部門の委員長をやっている時、菅原さんが中心となってコンペを開催し、

中学生や高校生にデザインの賞を与えることもしました。

――今後やっていきたいことや成し遂げたいことはどんなことでしょうか？

デザインのマネジメントを正確に理解している人はそんなに多くないと思っています。デザイン思考は本来、経営者に伝えるべきなのです。デザイナーがモノを作るときの思考プロセスによって、新しい「モノ」や「コト」ができるということを広めたい。

最近になって、経営のポジションにおられた元日産の中村史郎さん、元トヨタの福市さんやサイモン・ハンフリーズさん、マツダの前田さんらといったデザイナーが、役員として会社を運営する立場に入るようになりました。家電業界もそうなってきています。

――経営にデザインが軸として入ってくることによって、どんなことがもたらされるんでしょうか？

人間性の実現と社会性の確保ができると思います。人間はモノを作って考えて行動することで、人間性が実現します。さらに社会に貢献することによって、対価を

いただき、事業を継続できます。

また最近のデザイナーの大切な仕事は、会社のブランディングです。会社のイメージを作り、ユーザーとの信頼関係を構築していく必要があります。企業にとって、ヒト、モノ、カネ、情報に続くとても大事な「信用」の構築にもデザイナーが重要な役割を占めることになります。あの会社は、ユーザーの求めている気持ちを裏切ることなく期待に応えてくれるという信頼感が必要です。ヒト、モノ、カネ、情報は会社の中に蓄積されますが、信用だけはユーザーのマインドにしか蓄積されません。

「デザインとは思いやり」なのです。孔子の弟子が「生きるとはどういうことか?」と孔子に聞いたとき、孔子は「人が嫌がることをやらない、やって欲しいことをやる」という意味のことを言ったそうです。これはデザインそのものだと思います。

一般の人に「どんな物が欲しいですか?」と聞いても具体的には教えてくれません。具体的なモノを見せて「あなたは欲しいものはこれですか?」と聞くことで始めて答えてくれるのです。

デザイナーは経営者とともに仮説を立てて作っていきます。第1ステージでは、使う人の潜在意識を探してきて、キーワードを作る。第2ステージでは試作品を作り、使いやすいかを社内で検討する。第3ステージは商品を販売し、顧客に見て、買って、使ってもらう。第4ステージでは、どこか良かったのか、どこが悪かったかという評価をする。簡単に説明すると、このサイクルを回していくことがデザイン思考の流れです。この最初の第1ステージで、ユーザーの潜在意識を探り、仮説を立てるという考え方が会社運営での指針決定にも役立つことを経営者の方に理解していただきたいと思います。

――近年のデザインマネジメントにおいて注目されているテーマや大きな傾向をお話しいただけますか?

いちばん注目しているのは環境問題です。今まで良かれと思っていろんなものを作ってきましたが、その結果として、地球温暖化、海洋汚染が起こっています。いいものを作ろうと思ってきたのに、良くなかったものがいっ

ぱい出てきてしまっています。世間ではSDGsが話題
ですが、モノづくりをしながらあの17項目を実現してい
くのは並大抵のことではありません。モノづくりを考え
直す大きな課題となっています。

昔の日本は、里山で自給自足の生活をしていました。
同じことはできないかもしれませんが、地産地消の考え
方は今でも通用するように思います。エネルギーについて
も、地域で必要な電力をまかなっていくような社会にな
らないといけないのではないかと思っています。

これからのモノ作りは適量生産することによって、企
業と未来の生活のバランスが取れる社会になれたらいい
と思います。これからのデザイナーはモノを作っていれば
いいということでは済まされません。起業家と一緒に考
えていく必要があると思います。

デザイナーとともに未来を考える

——その他にも今コーポレートデザインにおいて課題に
なっていることはありますか？

人と組織に関することだと思います。今始まったこと

ではありませんがジェネレーションギャップや雇用形態、
働き方の変化の問題が大きいと思います。社内教育や
OJTなどは昔からやられていますが、トヨタでは会社
生活の3分の1くらいの時間が教育に使われていたよう
に感じています。会社の全社教育、会社人、トヨタ人と
してのあるべき姿をその階層ごとに教育します。デザイ
ン部は技術部門に所属していましたから技術部門の技
術者としての各層への教育、そしてデザイン部としても
その階層ごとの教育が徹底的に行われ、私のような者
でも段々それらしく仕上がっていくのです。

私自身も教育のアドバイザーを何度かやりました。
十数名の受講生を2、3名のアドバイザーで担当して評
価するわけですから、アドバイザーをすることも指導者
としての資質をチェックされ、育成してもらっていたので
す。ただ最近では、転職もかなり自由にできるように
なってきています。その仕事ができる人を採用するとい
う欧米式の採用形態がだいぶ増えてきているようにも思
います。

上司の指示の仕方、マネジメントのやり方もかなり変

わってきているようです。コミットメントをしっかり構築し、従業員とジョブディスクリプションを交わして仕事の目標と結果を明確にして評価するなど、昔のようなイメージに頼った仕事の進め方や評価の仕方は、通じなくなってきています。私の経験からも、仕事を依頼する側、受ける側の仕事に対する取り組みが分かりやすく、その人のレベルに応じた達成度と達成内容も把握し一目で評価できます。

今では当たり前のマネジメントスタイルですが、人の使い方と、どう育成していくか、この両輪をバランスよく転がしていくことがとても重要になってきているようです。ただし、率直に言うと、創造性教育のバランスを欠いています。今は個性を認めましょうと言われていて、教育が少しずつですが変わってきています。これからは、時代をとらえながら明日を創造して行く力が今求められます。デザインマネジメント協会もそちらにも取り組んで、後押ししています。コーポレートデザインは創造性豊かな子たちを企業でどう受け入れていくのかを考える立場ですから、切り口は違いますが、重要な責任が

あります。

―― 企業の経営体制、デザインの取り込み方という課題に対して先進的なアプローチや挑戦されている企業などはありますか？

ダイソンの掃除機はちょっと高くて4、5万円くらいしますが、故障すると電話一本で、宅急便者が取りに来てくれて、1週間以内に戻ってきます。もちろん補償期間でしたら無償です。彼らは壊れることを前提にこのシステムを考えたのでしょう。ユーザーにとって手間のかからないシステムは、素晴らしいと思います。メーカーではこのくらいのことしか言えませんが、いちばん心配なのは脱炭素社会がいつ実現できるかです。

昔の人は、心に思うこと、気持ち、考え方という意味で「デザイン」を「意匠」という漢字を当てはめました。意匠という字をよく眺めますと、意（おもい）を匠（たくみ）に表現するとことです。英語の「design」は「de」と「sign」に別れますが、「de」は離れる、否定するという意味で、「sign」は記号、方式や習慣を変えようという意味です。つまり、生活や今までやってきた約束

事を変えていこうというのがデザインなのです。広い視野に立って、環境問題と照らし合わせると、自ずとやるべきことが見えてくるのではないかと思います。環境を変えずしてイノベーションは起こせません。若い人たちが新しい視点で提案してくれるのを信じています。

――コーポレートデザインにおける指針について、指針を担っている企業、業界はどんなところが思い浮かびますか？

最近「デザイン思考」という言葉がありますが、車メーカーは昔からやっていたことでもあります。このデザイン思考を日本の中小企業の経営者の方といっしょに実行するためのプログラムを進めたいと思います。現場で実際の仕事を見ながらアドバイスしたり、一般の人でも理解できるような手法でやっていきたいと思います。

――デザインと経営の関係がうまく実践できている企業ではいかがですか？

最近の車メーカーがそうですね。例えば、マツダはデザインを経営側に入れるようにしています。デザイナーを経営側に入れるようにしています。例えば、マツダはデザインで立ち直りました。マーケティング用語で言うと、マーケッ

トインからプロダクトアウトに変えたのです。欧州メーカーも同じようなデザインでモノづくりをしているメーカーが多い。そういう意味でもデザインは大事だなという のをまず経営の方に知ってもらって、経営者がデザインできないならば、デザイナーに手伝わせるというのも有効だと思います。

ほかにも多くの優秀なデザイナーが経営を手伝っています。九州JRを元気にしたのは水戸岡鋭治さんで、目的地に行くための鉄道を、移動時間を楽しませることで利益が上がるように変えました。「おいしい牛乳」の佐藤卓さんもそうですよね。美味しいか美味しくないかを決めるのは消費者で、販売側ではないのですが、消費者の心理をうまくとらえて、そんなに言うなら買ってみようかと思わせています。まだまだたくさん例はあると思います。

――今回の書籍の刊行にあたって、コーポレートデザインで伝えるべきことは何でしょうか？

経営者には、過去の実績にとらわれることなく、未来を見て、明日の仮説をきちんと立てて、企業経営を

198

明確にして、どうなりたいのかを示してくださいと言いたいですね。そうすればデザイナーといっしょに未来を考えられます。

自社のことがわからなくなったら、周りのプロダクトやファッション業界を見ると時代の変化が見えます。さらに時代や環境問題など、世間で何が起きているのかをよく観察する。そして現実を正確に理解して、仮説を立てて、落とし所としてデザインする。

「モノ」や「コト」づくりをするために明日の世界を予測する、それがコーポレートデザインの役目になるのだと思います。

（2022年7月29日収録）

コーポレートデザイン

interview

Osamu Namba

5−7
経営とデザインのマインドセット

難波 治（JDMA常任理事）

企業の姿勢を示すデザイン

——まずは難波さんのご経歴をお教えください。

1979年に大学を卒業した後、まずスズキ自動車に入社し、カーデザイナーとしての経歴がスタートしました。その後、スズキを退社して1994年に個人オフィスを立ち上げました。個人オフィス時代は日本の自動車メーカー6社、韓国の自動車メーカー2社と仕事をさせていただき、2008年に、当時のクライアントの一つであった富士重工業株式会社（現・株式会社スバル）にデザイン部門の長として招聘されました。私の仕事はブランディングとしての「スバルデザイン」を、明快

なメッセージとして内外装のスタイリングに反映させていくこと、戦略的な取り組みをしながらデザイン部門を引っ張っていくということでした。その後2013年にCED（Chief Executive Designer）に就任し、さらに大きな視点からデザインを見ていくことをきました。

2015年に株式会社スバルを退社した後は、首都大学東京（現・東京都立大学）のトランスポーテンションデザインの教授となって、学生の指導と研究に取り組みました。2022年の3月末に大学を定年退職しまして、それ以降はデザインコンサルタントとして仕事をしています。製造業のデザイン部門の具体的な商品を対

Profile

1956年東京生まれ。1979年筑波大学芸術専門学群生産デザインコース卒業後、鈴木自動車工業（現・スズキ株式会社）入社。1986〜87年イタリア・カロッツェリアミケロッティにてランニングプロトを作成。1990〜92年スペイン・SEAT社との協業に従事。1994年個人事務所を設立し、自動車デザイン、ブランド戦略、将来商品計画、企業内デザイン業務バックアップなどを手がける。2008年株式会社SUBARUデザイン部長に就任。2015年より東京都立大学システムデザイン学部インダストリアルアート学科トランスポーテーション研究室教授。現在同大学特任教授。2023年から企業デザインコンサルタントとしてR&Dに参画。

象にコンサルティングをすることがメインですが、そのほか企業経営のアドバイザリーボードとしてブランディングやクリエイティブな部分のサポートをしたり、自治体の経営セミナーなどで、デザインがいかに経営と関わって効果を生み出すものであるかというテーマで、企業の中におけるデザインの役割の講演をする機会が増えてきています。

――大学ではどういったことを研究されていたのですか？

企業の中でのデザインのあり方や、経営とデザインが密接に関わる部分について研究を進めていました。スバル在籍中は私自身が実際に手を動かしてスケッチを描き、モデル化するのではなく、組織として、求められている最高の回答を出さなければいけないという役割に立っていました。個人の集まりが組織なのですが、デザイナー個人としてのアイディアを求めるのではなく、会社の経営目標に従って、プロフェッショナルとしていかにそれに沿った出力ができるかという視点で組織を統括していました。スバルという会社として、お客様に求めら

れている 姿 形 （スガタカタチ）をどう提示するかという、経営的な視点を持って取り組んでいましたので大学でも引き続きその点を掘り下げていきました。

一方、ちょうど自動車がガソリンから電気で動くものに変わりつつある時代に差しかかっていました。エネルギー源が変わることは単純にエンジンがモーターに変わるだけではありません。自動車が生まれてから135年経っているんですが、自動運転やさまざまなAIコントロールの技術も加わり、車というものがガラッと変わることになります。作り方も変わりますし、世界における車のとらえ方や社会との関係性が変わってきている。移動体が担う物流から交通など、何がどう変わっていくのかということに注目しています。

――現在、JDMA（日本デザインマネジメント協会）のコーポレートデザインコミッティにおいて取り組まれていることやプロジェクトはどんなものがありますか？

私が担当しているコーポレートデザインコミッティではデザインがどのように社会や環境とつながり、デザインが生企業活動はどうあるべきかについて取組んでいます。

活にどう関わるかという視点でJDMAの中にいくつも
コミッティがあります。

私たちは企業が商品として世の中に送り出している
ものに囲まれて生活しているので、いちばん影響力が強
い。モノを作って、商品として世の中に出す側に対して、
デザインにはどんな役割があり、生活環境を形づくるデ
ザインの力について、認識を高めていただくという点にお
いて、少しでも力になれることをしたいと考えています。
企業の送り出す商品は大量生産品ですから、生活環境
にとても大きな影響力を与えています。単純に目に見え
る表面の意匠だけにとどまらず、企業の姿勢まで含め
てデザインととらえて取り組んでいきます。

——今後の活動はどのように考えていらっしゃいます
か?

コーポレートデザインコミッティでは、例えばセミナー
形式で、経営者の方、あるいはデザイン統括をしている
方に集まっていただき、今一度「デザインとは何か」を
考察するインタラクティブなセミナーをする必要がある
と思います。あとはSNSやメディアを使って発信する。

具体的にはセミナーでデザインマネジメントの必要性や効
果を説いていきたいと思っています。

企業の中にインハウスのデザインセクションがあるとこ
ろはもちろんですが、自社内にデザインセクションを持っ
ていないところにこそ私たちの経験値は役に立つのでは
ないかと思います。そのような会社でも常に商品を出
しています。そのような会社を経営している方に対して
デザインが、モノの形や色のことではなく、考え方とし
てとらえるという必要性を何らかの形で伝えていければ
と思っていますし、そこからさらに具体的サポートまでで
きればJDMAの存在意義も明確になるのではないか
と思っています。

そのデザインは、
本質的に人々の生活を豊かにするか

——インハウスデザインの部署や機能のない会社に目を向
けられる理由は何でしょうか?

日本の製造業の会社はほぼ9割が中小企業です。大
企業は自社内でデザイン開発をして、商品を大量に作

り出します。一方、中小企業は外部のデザインファーム
を活用しながら商品のデザイン開発をしますが、外部か
ら提案を受けたときに良し悪しを判断したり複数案か
ら選ぶことがとても難しい。

さらに、外部に仕事を依頼するときに、「そもそもこ
うであるから、こういうふうにしたいんだ」と会社の考
え方を的確にデザイナーに伝えられるかという問題があ
ります。モノを創り出す時には、「考え方」のアプロー
チがいちばん大事です。それがしっかりと出来ていれば
判断もできます。企業の姿勢に基づいて、存在意義の
土台のしっかりとした商品が生み出されて世の中に出て
いくことによって、私たちの生活する環境が変化し、豊
かに暮らしていける。そのために特にインハウスデザイン
組織のない会社にこそしっかりと目を向けていかねばな
らないと思っています。

インハウスのデザイン組織がある企業は、それなりに
きちんと自らの役割や目的を見極めて仕事をしていま
す。けれども、市場原理に流されてしまい、本質的に
違うんじゃないかと思うこともあります。ですから、次

の社会や世代に何が必要なのかということをデザイナー
が中心となって経営サイドと話をすることがすごく重
要です。同じ技術や働きをするモノでも、デザイナーが
世の中にどうフィットさせて商品化するのかを考えない
と、必要ないものになったり、少しズレたものがたくさ
ん世の中に出てしまうことになるのです。デザインの力
を使うことで、無駄になったりゴミになったりしないも
のを世の中に増やせていけたらと思います。

——難波さんにとってコーポレートデザインの定義とは何
でしょう？

「そのデザインは、本質的に人々の生活を豊かにする
か」ということが目的でなければいけないと思います。
その考え方が、個人活動においても企業活動おいても、
一番の原点になっています。

——近年の傾向や注目されているテーマにはどんなもの
がありますか？

やはり環境視点ではないでしょうか。これだけ気候が
変わって、自然が壊れていくと、誰もがさすがにちょっ
とヤバいよね、最近ちょっと違うよね、と感じ始めてい

るのではないでしょうか。しかし実はこれは、僕たちの世代が現役で仕事をしてきた約40年の結果なんです。そう考えると、僕ら自身が胸を張って、人々のために貢献してきたと言えるのかという思いがずっとあります。今から40年、50年という時間が経ったとき、はたして現状を維持出来ているのか。これ以上地球環境を悪くしてはいけないと思っています。脱炭素へのアプローチはとても大切で、それに紐づけていろいろなことを考えていくことが主流になっています。すでに悪くなってしまった環境を今以上に悪くさせないという考え方ですね。

これまでは「ヒューマンセンタード」と言って人間中心のデザインがされていました。中心に人がいないとダメだと言われてきたのですが、それを超えて今は社会をどうしていくかがデザインの視点に変わっていかなくてはなりません。もしくは「環境オリエンテッド」が主目的になるでしょう。既存の設備が揃っている企業にとって、作り方や、創り出すモノをガラッと変えていくことはなかなか難しいことなのですが、今後どうすべきなのか、企業として何を発信すべきなのか、社会に対してのメッセージの伝え方、考え方を模索するためにはコーポレートデザインコミッティの役割は大事だと思います。

――環境が人間よりも中心に置かれるということによって、デザインに対するアプローチやプロセスはどう変わっていきますか？

製造業の企業活動の中では、まだ明確に変わっていないかもしれません。時流に乗って「環境」と言い始めてはいますが、商品デザインへどう落とし込んでいくかという部分についてはまだ変化の途中段階でしょう。日常商品は対応しやすく、プラスチック材料が紙に変わってきていたりしますが、耐久消費財のような、一度買ったら長く使うようなものに対しては、あまりその姿勢が明確に見えていない。やはり、造形の自由度も高いプラスチックは自由で便利な素材なんですね。これを違うものに置き換えたときの表現の自由さがどこまであるのかと考えると、ガラッと姿が変わっていくことは難しい。しかし、根底を流れる考え方のアプローチが変わればその表現も同時に変わらなければならないのです。材料をプラスチック以外の材料に置き換えさえすれそれでい

いだろう、ということではないはずです。

ものづくりの根本の考え方の中に環境という視点があることで、少しずつかもしれませんが確実に変化があると思うし、先進国の企業の目的意識も変るでしょう。なによりも社会的な責任と役割があります。残念ながら、今はまだようやく変化の兆しが見えてきているという段階ではないでしょうか。

新しい価値観の中で求められるサービスとは

――日常生活の中で、消費者の思考や環境に対する意識はどう変化してきているでしょうか。

意識の高い人とそうではない人が、大きく分かれている感じがします。そんなこと言ったって、現実的にはしょうがないじゃないかという人も多いでしょう。生活のあらゆる場面において、これまでの企業は利便性を最優先として時代を作ってきてしまいました。その人間中心の考え方が間違っていたということですが、受け手である消費者はそれが当たり前になっているのですから仕方がありません。

例えば、今では家族団らんで手作りのものを食べるということができなくなってきて、どうしても加工されているものを買わざるを得ないというようなこともある。そうなれば何らかの容器が必要ですし、包装紙で包んでいないといけない。食品ロスはいまだに多いですし、加工品がなかったら生活できないという現実もありますよ。もう一回ナチュラルな生活に戻りましょうと言ってもできない部分がどうしてもある。

これからは今までと違う方法による商品の提供を考えなければいけませんが、多くの場合、価格上昇を伴ってしまいます。それでも、その意識や姿勢が受け入れられれば、ヒット商品になるというようなこともあると思います。消費者も頭では理解してはいますが、現実にはつい忘れてしまう。

１００円ショップは安くて便利なので多くの方が利用していますが、プラスチック製品が多く売られています。労働力の安い国でたくさん作って、一つのコンテナにどれだけ積めるかということを計算して設計、デザインし、それを輸入しているわけです。こういう状況が「やっ

ぱり違うんじゃないか?」という意識に変わるというこ
とはわれわれの活動だけでは力が及ばない気もします。
マーケットへ商品やサービスを送り込む側の企業のトッ
プに意識を変えてもらわなければ変化は起きないと思
います。

——他にもコーポレートもしくはデザイン領域で課題と
なっていることはどんなことがありますか?

　根源的に言うと、特に先進国が自分たちに都合よく
続けてきた、これまでのモノづくり経済の仕組みが壊れ
つつあるのだと思います。私たちがこれまで好き勝手に
壊し続けたことのツケを支払っている段階になっている
のでしょう。すでにモノはあふれ、これ以上何が必要か
ということです。経済には需要と供給という基本原則が
ありますが、近年においても本当に需要があり続けてい
たのでしょうか。まやかしの経済だったのではないでしょ
うか。

　私たちは本当に必要なモノを作ってきたと思っていた
のですが、いつの間にか見失っているという状況ではない
でしょうか。ちょっとした目先の違いだけの商品は淘汰

されるでしょう。本当に必要なものしか要らないし、消
費者の目は肥えてきています。企業が提供するサービス
の目的や価値は変化していきます。その価値が見いだせ
ない製品、商品は存在意義をなくすでしょうし、会社
も消えることになるでしょう。スクラップアンドビルド、
消費と廃棄を繰り返さないと回らない経済、モノをど
こかに捨てなければ成り立たないという経済の仕組みの
限界がきています。それは地球という資源、天候、生命
の限界でもあります。

　そこで、これから先を考えるにはデザイン的な考え方
が不可欠になります。コーポレートデザインの考え方や、
商品の本質、企業の本質を啓蒙していきたいと考えてい
ます。

　さらにわれわれは新しい価値観に向かってどんなサー
ビスが必要なのかを考えるサポートもしていく必要があ
ります。技術は持っていても、消費者の価値観が変わっ
たり、環境や経済の変化の背景によって、モノの使われ
方、買われ方が変わっていく中で、新しい価値観や求め
られるサービスのために生まれてきたことをマーケット

に提供ができないと、消費者に受け入れられなくなってしまいます。その考え方をサポートすることがとても重要になってきます。

特に社内にインハウスデザインセクションがない企業にとっては、どうしたらよいのか分からないことがたくさんあります。そのような会社のサポートをすることで日本の風景全体の底上げもできると考えています。

そして、現実の実務におけるデザインマネジメントの悩みもまた存在しています。JDMAは「デザインとはなんぞや」という哲学の追求を根源的なテーマとして持ちつつも、日常の業務上でのデザインマネジメント、つまりデザイン開発のプロセス管理や、実際にアイデアをカタチにするところをお手伝いできると思います。

人にどれだけ投資ができるか

――難波さんは海外の企業とも仕事をされてきたそうですが、現状のデザインにおける課題は、日本特有のものなのでしょうか。

海外、欧米の企業からは新しいスタンスを持ったモノ、

新しい時代性、サービスを持ったモノが生まれる土壌が大きいと感じています。このところ日本の企業は海外のものを追随している場面が多いですね。日本の企業は周りの状況を察知しながら促成栽培をする感じです。すぐに商品は揃うのですが、本物というかオリジナルなモノと並べると、考えた時間の浅さが見えてしまう。どうしても深みが足りない。

日本ではチームワークがどうしても内向きだと思います。海外では、多国籍の人たちがいろんな考えをぶつけ合います。各人のキャラクターやタレントがぶつかり合うことで、面白い相乗効果が生まれることが本当によくわかる。日本の企業は身内意識、自前主義が強すぎると思います。もう国内マーケットだけでは生き抜いていけないのに、とても閉鎖的なのです。

――日本と国外で、新しいモノを作り出す土壌の差があるのはそのようなことも要因の一つなのですね。

新しいことを考え出す部門に予算や人材をどれだけ先行投資しているかというところも違うと思います。日本の会社は大ゴケしないけれど、一気に飛躍することも

少なくなるでしょう。日本の役割は、過去の日本企業のように急速に発展を続けているアジアの国々にどんどん奪われていって、気が付いたら「Made in Japan」ってなんだっけ？　となってしまうことも考えられます。これからどうしたら新しい「Made in Japan」が世界に受け入れられていくのか、日本自身がまだ見えていないのではないでしょうか。

——今後の課題は何でしょうか。

やはり「深さ」ですね。基礎研究が重要になってくると思います。またそこへの投資が重要です。デザイン部門では、人にどれだけ投資できるのか。特に日本の自動車メーカーをはじめグローバルなマーケットに商品を提供する日本の製造業のデザインセクションの人材にどれだけ投資ができるかということだと思いますね。チャンスを与えること、視野を広げていくことで、時間が経ってからの差が大きくなります。

僕は大学で教育をしていた経験があります。そこで感じたのはグローバルな視点がない学生にどう意識づけしていくかということでした。われわれが学生から社会人になった頃は、多くの日本人が積極的に海外に出ていった時期です。自分の能力を海外企業で試したい。あるいは世界トップの教育機関で自分を高めてみたいと考える人が多くいました。個人の力がしっかりしていて、海外の企業でも多くの人たちが働いていました。ところが、今は海外の著名なデザイン専門のカレッジにほとんど日本人がいない。

先日、欧州の自動車メーカーのデザイナーと話をしていたら、世界中からポートフォリオが送られてくるけれども、日本からは誰も送ってこないよと話していました。全体に内向き思考なのか、国内で完結できる社会循環になっているので、わざわざ海外で出ていく必要がないと思う人が多いと感じますね。

これは企業向けのコーポレートデザインコミッティだけではなく、創造性教育コミッティの課題でもありますね。これからの日本を担ってゆく次世代のことなので相当大きな問題だと思っています。ボディブローのようにじわじわと効いてきて、気づくと立ち直れないということになってしまいます。

才能を外部から取り入れていく

——コーポレートデザインにおいて指針になっている業界や注目されている企業はありますか?

アップルやグーグル、さらにメタなどは非常に明確だと思っています。IT産業を率いているトップ企業はメッセージがクリアで、既存の枠にとどまっていない。そして、乗り物系では、テスラでしょうか。新しいシステムに対しての柔軟性が高く、マーケットに浸透させる戦略にも非常に長けています。中国の自動車産業も成熟してきています。彼らの新しいものを成功させようとするエネルギーには目を見張ります。これからは自動車にまったく関係のない人たちが企画、発想をして、旧態依然の自動車メーカーは組み立てを担う会社になってしまうんじゃないかと思ってしまうくらいですね。

乗り物は、発想して設計したらすぐモノができるというわけではなく、開発に何年もかかります。さらに製造工場の設備なども準備しなければならない。だから動きがすごく遅いのですが、世の中の変化のスピードは

速く、近年は予定調和ではない進化も多い。先を読む力がないと、商品を出したときには時代にマッチしないというようなことが、起こっていくんじゃないでしょうか。

——テスラなどは、従来のデザインのアプローチをどのように改革しているのでしょうか?

今までの日本型経営や雇用方法とは明らかに違ってきています。結果を出すために、最短のルートを作る。それが出来る人材に依頼するという発想をしていると思いますし、実力を持った人材が夢を実現するために集まるという循環が出来ているように思います。日本型のように自分たちの家の中にすべてを用意して、身内で全部をまかなおうという発想ではありません。自分たちだけでやろうとすると、その人たちの能力の範囲内でしか仕事はできない。価値観を生み出すとしても、ある程度に収まってしまいます。これは企業経営的にもマイナスです。すぐに企業組織は変えられないでしょうから、企業のボードメンバーのサポートの部隊となる外部のデザインファームを作って、柔軟な考え方を持っていくことがこれからは求められている気がしてなりません。

JDMAにはその役割もあると思っています。

もちろん内部組織を強化することは大事なのですが、それとは別の視点で、まず物事を決める経営会議の中に外部の人材を入れ、自分たちの考え方が世の中に合っているのかズレているのかを見極める、または外から見るとあなたの会社はもっとこういうことを求められているという視点を常に内部に入れながら考えていく。外部の経験値のあるデザイナーは有効に活用できるので、JDMAの活動の中にそのような仕組みを入れていきたいと思います。

――教育についてはどうお考えですか？

大学ではもっと産業と結びついた教育をしていくことがあってもいいですね。プロジェクト・ベースド・ラーニング（PBL）という、企業から「お題」をいただいて学生がそのテーマでアクティブ・ラーニングをしていくプログラムがあります。企業から研究費をいただくだけではなく、学んだことを実践で使っていくという経験を積ませることで、教育機関のレベルも上がっていくと思います。また、大学間もネットワークを組んでいったほうがいいです。デザイン学科の先生は、それぞれ個人的には知っていて、親交がありますが、うちの大学と一緒になって何かやろうよというのはほとんどない。国内だけでなく国際的に取り組むとさらに効果は期待できる。さらにデザイン系の大学が工学系の大学と組むのも面白いのではないでしょうか。工学系、あるいは理数系の人たちは自身の研究分野については深く掘り下げるのですが、それを実務に落とし込んだり、何かに役立てることで初めてその研究結果の本来の価値が上がると思うのです。

デザイナーも理論を知っている必要があるし、その仕組みを生かす発想力が養われます。両者が一体となって考察を行うことで、工学や理数系の学生は自分の研究領域が正しい方向であることを認識できますし、より深い気づきが生まれる。さらにデザイナー的な発想を持つことで研究者としての幅も広がる。そういう意味でも企業経営の中でのデザイン的な思考や、戦略的なデザインの考え方が重要であると言われていると思います。

――企業の中でのデザインの重要性についてお聞かせください。

「デザイン」という言葉そのものが、表面的に使われていることが多いように思います。色や柄を決めることや、形をきれいに見せることは、最終的なアウトプットの手段であって、本来は問題解決のプロセスこそがデザインなんだということを経営している人たちも含めてぜひ知ってもらいたいと思います。

経営者の考え方のスタンスもずいぶん変わってきています。デザイナーを「便利屋」のようにとらえて、中身は決めたから外側はうまくやっておいてくれという発想の企業も実のところ多数残っていますが、そうではなくて最初から商品を通してどうブランドを確立していくか、そのためのデザインであるという視点を持っているメーカーも増えています。デザイン部門出身の取締役がいるといいのですが、残念ながら驚くくらい少ないのが実情です。

自動車会社のトップには、もっと自動車好きになって欲しいと思いますが、実際には投資家にだけ目を向けている人が多い。デザインに口を出す社長が少ない気がします。もっと形や表現にこだわりを持ってもらいたいで

すね。デザインが分からないのであれば、信頼できるデザイナーを右腕にしておけばいいのです。クルマはデザインで業績が大きく左右されます。経営資源ととらえて欲しいですね。

初期のソニーやホンダはデザインと経営軸にブレがない会社だったのではないでしょうか。本田宗一郎さんはモノの仕組みからデザインにもほとんど毎日のように口を出していたそうです。妥協できなかったのでしょう。自動車産業だけでなく、どんな産業でも創業社長には通じる部分がありますね。それは現代の先端分野においても同じように思います。最終的にカタチに落とした結果まで思い描いているように思います。

――コーポレートデザイン領域においていちばん伝えるべきことは何でしょうか？

デザイン力こそ会社の力である、ということでしょうか。製品こそが会社を映す鏡であり、製品でしか企業を表現できないということを経営視点で理解していただきたいと思っています。企業の考え方や姿勢が、製品の外観を創り上げているんだということを分かっていただ

くために、コーポレートデザインコミッティの活動をして
いきたいと思います。

（2022年7月28日収録）

interview

5－8 文化としてのデザイン
——日仏の相違から

デザインと国際性

浦田 薫（JDMA理事）
Kaoru Urata

チャンスは与えられるのではなく、自ら掴みに行くもの

——現在の肩書きとプロフィールをお聞かせください。

デザイン、建築のフリーランスジャーナリストです。さまざまな境遇に恵まれ、いろいろな方とお会いする中で、多角的なプロジェクトの企画に携わる機会もございます。

東京に生まれ、両親の仕事の都合で、幼少期からフランスで生活しています。義務教育は、パリの日本人学校に通いました。建築を勉強したくて、高校卒業後、環境デザインとインテリアデザイン学科に進学し、そこ

Profile

1971年東京生まれ。フランス在住。1995年 ECOLE CAMONDO 大学（5年制インテリア・プロダクト・環境デザイン学校）卒。2002年からパリを拠点としてデザイン、建築、アートのジャーナリストとして日本・フランスの雑誌に寄稿。主なプロジェクトに、フランス国立造形美術ブール大学のワークショップ「江戸川伝統工とブール校」（東京造形大学と協働）の企画プロデュース（2008～18年）、「デザインキッチン」展の企画プロデュース（2008～09年）、フランス人の国宝ガラス師エマニュエル・バロワとの協働プロジェクト（2011年～）など。

で建築の歴史、インテリアデザイン、プロダクトデザインについて学びました。

大学卒業後、実際に社会に出て仕事を探していく中で、思い描いていた理想とのズレを体感しました。そんなことから、現在の執筆業に展開していくのですが、ジャーナリズムを勉強したわけではないので、当初は模索しながら自分が興味のある出版社に記事を書かせてくださいと、アプローチを繰り返していました。振り返ると、世間知らずであったから、戸惑いや余計な心配もせずに開拓心にみなぎっていたのだと思います。

また、幼少期から日本とフランスの双方の文化に触れてきましたので、ボーダーラインや国境をあまり意識せ

ずに生活してきました。社会人になっていく過程で、ボーダーラインのない環境で仕事をしていきたいという欲望はますます強まっていきました。

そのための第一歩は、日本人として日本の社会で経験を積むことでした。実際には1年程度の予想しておりましたが、最終的に5年間、いろいろな企業で仕事をさせていただきました。海外家具メーカーの輸入業者、アートを建築の中に採用するギャラリーなどです。若いうちの失敗や叱られることは、拒むものではありません。ただ、日本で教育を受けていないことを理由に、礼儀やしきたりに無知であると勝手に思い込まれ、事あるごとに「海外子女」扱いを受けたことは、その後の私を鍛えてくれましたが、決していい思い出とは言えません。鎖国的な考えから脱皮できない日本人が少なからずいることは残念でした。

日本での経験をした後に、フランスに戻ってくるのが、2000年の初めです。そこから再スタートした執筆業も20年ほどになります。現在は、建築やデザインを軸に取材・執筆をしております。

大学で学んだことと現実とのギャップ、将来への迷いなどを整理しながら、よちよち歩きのフリーランス生活が始まるわけです。

リポート取材などの現場で、理想のプロになるためには何が必要なのか考えあぐねても解答が転がっているわけではありません。まずは、分野の異なる展示会や見本市、異業種、異分野などに触れる機会をたくさん作るようにしました。「種を蒔かなければ収穫も期待できない」のは当然のことですから。チャンスは与えられるのではなく、自ら掴みに行くものであると確信しています。

いろいろな職業や業界を取材していくと、将来の卵を育成する教育にも関心を寄せずにはいられません。年に1回開催されるパリのデザイン学校のオープンキャンパスを見て回りました。そこで出会った先生との話が、ゆくゆく日本とフランスの国際ワークショップにつながっていきます。10年弱の間に、日本とフランスで計5回の往復プロジェクトを行いました。

ジャーナリストとして、次の世代がどういったことを

模索し、われわれの世代とどう違う観点で物事を発信し、創作環境を築いていくのか、そのプロセスには大変な関心があります。

建築やデザイン以外の取材を依頼されることも大歓迎です。学生ワークショップの企画が、企業や人間国宝の技をアプローチする仕事にもつながりました。

——ジャーナリストとしてだけではなく、いろいろな活動をされているということなのですね。今後、浦田さんが成し遂げたいことや目標があれば教えてください。

フリーランスジャーナリストは好きな課題だけを取材しているだろうと思われがちです。その点は、否定しません。しかし、絶えず観察、考察を続けていなければ、情報収集や派生するテーマの提案もできません。専門分野を持っているからこそ、仕事の依頼を受けることもできるし、自分から強みを発信していくこともできます。10年くらい経つと、ルーティンワークによってコネクションやネットワークも広がります。次の仕事もいただけるし、その分野の理解も深まっていくのですが、それだけを繰り返していたら、「建築やデザインの専門家」で終わって

しまう。自分の見方や自分の領域にだけハマってしまう危機感があります。フリーであるからこそ、色々なこともできる。ジャーナリストという仕事だけではなく、ワークショップをするとか、社会や文化的な知識や理解を常に深めるようにしています。

そのためには、点と点が結ばれた線を太くすることが必要です。あるいは枝葉のように、弱い部分は枯れていくかもしれないし、何年後かに小さな枝から芽生えるかもしれない。こうした小さな可能性を紡いでいく作業が、好きな性分でもあります。

社会の中でデザイン業界は、ファッションより少しゆっくりとした速度で動いていますが、それでも環境の変化とともに、スピードアップしてきました。今までの欧州では、フランスやフランス、ドイツではドイツ、イタリアではイタリアの流儀と、それぞれの国でデザインが確立されておりましたが、グローバリゼーションやパンデミックによって、築いてきた価値観も崩れてきました。こういう時代であるからこそ、何ができるのだろうと、もう一度自分たちを見直す、自国や地元を見直す時代になっています。

地元や地域性を意識する動きは、10年弱前からありましたが、経済の回し方や社会のあり方が問われている中で、ここにきて顕著になってきました。さらに、パンデミックで人との距離感に気づかされました。ネットさえつながれば、世界の誰とでもつながることはできます。

一見、距離感が縮まっているように感じられますが、チーム編成や人材を求める際に要請されるのは、柔軟性のある考え方や、発信していくための多角的な視点、そして多様性だと思います。

多様性という言葉は、私の中にいつも響く言葉なのです。フランスでは、同じ学校に、現在、敵対国であるロシア人とウクライナ人が通っているケースもありますが、その生徒たちが友達である場合もある。多様性から育まれる能力は、将来的にも最大の可能性だと思います。

社会の原動力としての文化

──デザインの将来的な展望についてうかがいます。日本のデザインをヨーロッパと比較してどう感じていらっしゃいますか？

20年ほど国際家具見本市ミラノ・サローネやパリのメゾン・エ・オブジェなどの国際展示会などを取材してきました。

これからは変わっていくと思いますが、これまで日本人の意識では、自国の市場で利益が上がっていれば、海外では付加価値が付けばいいくらいにとらえていたのではないでしょうか。行政の助成金を受けていて、その助成金が3年間でなくなるならば、4年目に成果を出せばいいと考えている方が多かったと思います。あるいは助成金のある3年間は出展していて、4年目は自力で出展してくるかと思いきや、プツッと途切れてしまう。そうとなると、4年目以降は誰が海外で営業するのでしょうか？ ネットワークを作らず、市場を模索せずに、最終的なゴールが出展することで終わってしまう場合があったと思います。

他国の場合はもっと野心があって、売上をあげなければいけないという考え方です。日本では、デザインというものが、付加価値の部分でしかとらえられていなかったと思います。

――現在、日本とフランスをつなぐ例をあげていただけますか？

デザインスタジオ「SIMPLICITY」を運営する緒方慎一郎さんは、パリのマレ地区にある17世紀の館を店舗に改装して、茶房、日本料理、日本工芸を紹介していて、パリジャンやパリに集う客層に適した日本のデザインを発信しています。日本では、フランス人デザイナーのグェナエル・ニコラさんが、日本やフランスのメーカーや国際的なクライアントお仕事をされています。個人でもそういう方が少しずつ増えていくことによって、日本におけるフランスのテイスト、フランスにおける日本のテイストが根づいていくのではないでしょうか。

バブル前までは、大手企業の活躍ばかりが目立っていました。例えば、70から80年代の海外における日本のイメージは、バイク、自動車、電気機器メーカーを生産する国というものでしたが、今はマンガ、料理、デザインなどで、ソフト面が評価されてきています。

これは若いジェネレーションにおいても同じことが言えます。興味を持つ分野や領域が少しずつ変化してきて、

――文化の中でのデザインのとらえられ方という点で、日本とフランスで違いがありますか？

「文化」の重要性や優先性については、フランスでもエリートと市民階級によって異なり、議論の余地があると思います。ただ、欧州全域では美術館は、時間や余裕のあるエリートや富裕層に限定された場所ではなく、誰でも普通に通える、比較的生活に近い距離であると認識されています。さまざまな時代の巨匠による作品や太古から現代までの歴史に浸り、触れる時間や機会がたくさんあると思います。

例えばルーヴル美術館では、小学生以下の幼稚園児も引率されてきて、作品への理解を遊び心から体感している場面が見られます。美術に触れたからと言って、かならずしも文化意識が高くなるわけではないかもしれませんが、文化との接点が多いほど、物の見方が養わ

横断的になりつつあります。日本の衣食住への関心が万遍なく、大衆に興味を持たれるようになり、フランス人が持つ日本の美意識のイメージが非常に高くなってきていると思います。

れると思うのです。将来的に金融やエンジニアリングの職に就いても、何かしらの形で文化が思考とつながり、切り離されることはないでしょう。

パンデミックの期間中、子供たちの学校を一日でも早く再開させることが議論されていました。フランスだけではありませんが、ヨーロッパでは教育による文化的能力や社会性が、まざまな業界の原動力になっているのだということを痛感しました。だから、文化に対する助成金やアーティスト支援の理解も高いのでしょう。パンデミックで、劇場やコンサートホールなど、人が集まる場所を閉鎖しなければいけなかったのですが、関わっている人たちへの保護は、フランスでは一番手厚くされたのかなと思います。文化に対する知識や理解が深いということは、根底の力になっていると思います。

——それに対して日本ではどうでしょうか？

2022年4月にベニスで「ホモ・ファーベル・イベント」が開催されました。これは人が手で作る優れた工芸品、美術品、装飾品を展示する、隔年開催されるイベントで、ミケランジェロ財団が総括的に支援しています。

2022年は日本が招聘国でした。日本の人間国宝12名の作品が展示されましたが、その監修をされたデザイナーの深澤直人さんにお話をうかがった時に、今後日本がどういうことをしていかないといけないのでしょうか？とお尋ねしたところ、「ミケランジェロ財団のような組織があるから日本の良さを発揮できた。自分たちの企画力だけでは立ち上げられたとは思わない」とおっしゃっていました。深澤さんは、ご自身も関与して、デザインがもっと深く社会や文化に関わっていくことを意識しないといけないということと並行して、日本の行政がもっと理解を示さなければ、日本の良さが、ますます衰退していくであろうと危惧されていました。ただし、だからこそ可能性があるし、行政が関わったからといって解決策が見つかるわけではない。そこには一人ひとりの意識を高めていくことが必要となる。その手がかりは、教育ではないかとおっしゃっていました。

その点、フランスは助成金制度において世界で最も手厚いのではないでしょうか。天災も少なく自給自足が可能で、甘えて生活する人も増えてしまう。しかし、手厚

い部分を少なくすれば、社会的な反動として、デモが起こりやすくなります。寿命が伸びる時代、定年退職の年齢を議論することも重要です。どうしたら仕事への取り組みやモチベーションを高められるのか、論点の見直しも必要だと思われます。

日本とフランスを足して2で割ったら、将来的な社会制度が見えてくるのではないかと、簡単な言い方ですけど、思います。

環境問題とデジタルツールのリンク

―― 日本のデザインにおける課題とは何でしょうか？

これは日本だけではなく、先進国全般に言えることですが、資本主義体制の国の企業ではCSR（企業の社会的責任）として自然や環境に対応することがいちばんの課題になりました。モノを作るためには、資源やエネルギーを使います。コストパフォーマンスを保ったまま、いかにこれらを削減できるか。人が住むためには建物を作らないといけません。日本では森林があるから木造建築が発達しました。フランスでも採石場があるから

石造建築が発達しましたが、2024年のパリ・オリンピック・パラリンピックに向けて、木材が盛んに注目されています。日本では、2025年の大阪万博に向けて、藤本壮介さんがマスタープラン設計を担当する建築家に決定されました。それに対して、建築家の山本理顕さんは、材木はどこから調達するのか、そのことも真剣に考えてくださいねとソーシャルネット上で意見が交わされていました。日本でも環境資源に対しての責任は大きくなるでしょう。教育でも何かしらの形で学科に取り入れているところも多いと思います。

環境問題やエネルギー削減と、人工知能やデジタルツールがどうリンクされていくのか、全てが連動しています。模索中の課題は、先進国では共通していますが、当然、日本とフランスでは国の状況が違います。特に日本では震災などの災害を踏まえたうえでの環境への取り組みが必要ですし、原発問題についても、課題は大きいでしょう。多くの領域で共通問題を抱えていますが、逆に他の領域が抱えている問題を考察することで、自己の問題解決につながることもあるのではないでしょうか。

領域を横断する考えを根づかせていくことが、これから
の社会人にはますます求められるでしょう。

——デザインという言葉自体がどんどん広義になってい
る時代でもあります。

これだけモノが出回ってしまった世の中では、新しい
ものを作るのではなくて、リユースが見直されてきます。
今までオフィスを引っ越す度に家具を捨てていた時代は
過去のことになりました。

仕事場が変化し、デザイン業が果たすべき役割は大き
いでしょう。人々が集い、考え、発信する場所は、変化
を遂げていくでしょう。その中で、必ずしも新しいもの
を作るだけではなく、現存するものをいかに活かしてい
くか。日本では古民家や団地を、コミュニティセンターな
どの別の用途に改装する取り組みも見られます。フラン
スでは「サードプレイス」といって、どんな定義にも当
てはまらない、商業施設とホテルにワークプレイスや文
化施設をいっしょにした商業、教育、文化の複合型施
設が増えています。そうした場所で仕事をすることで、
新しい能力や才能が発掘され、企業にとっては雇用にも

つながる。人と人が集まる場所の機能性が変化を遂げ
ていることに関心を持っています。

そういう意味でも、働き方やエネルギーの使い方が、
環境というキーワードに集約されていくと思いますね。

——デザインにおける教育についてはどうでしょう？
指針となるメソッドや、教育の仕組みについて日仏を比
較するとどういう違いや共通点がありますか？

日本の大学組織も、在学期間中に研修をしたり、パー
トナシップ企業との課題を考えたり、実際にその課題
を制作するプログラムも取り入れられていると思います。
ただ、小学校、中学校、高校は「受験」に競争心を燃
やします。大学に進学する際に、専門分野を選択する
ことになりますが、勉強疲れの若者も多いのではないか
と思います。

フランスでは、高校課程を終える際に、バカロレア試
験に合格しなければ、大学進学が不利になります。つ
まり、高校時代に理数系、文化系の進路を選択します。
進路の選択時期が早期であることも議論されますが、
10代後半に進路選択します。その後の方向転換も当然

発生します。

普通の高校教育を受けてから、建築やデザイン学科への進学を希望する場合は、大学や専門学校の入試試験を受ける準備のために、日本で言う予備校に通います。そして、大学卒業の際には、再びディプロム免状のための試験が行われます。卒業制作でテーマにした内容の論文提出と審査メンバーへのプレゼンテーションを行い、内容の的確性や創造の一貫性が審査されることになります。プレゼンテーション能力の評価は非常に高いです。

コミュニケーション力のハードル

——デザインにおいて大きな影響を与えている人物ではどんな方に興味がありますか？

柳宗理さんが生涯かけた民藝活動について、2009年に大回顧展がパリのケ・ブランリー美術館で開催されました。造詣の深い部分を汲み取った大変興味深い内容でした。現役の方では、建築家では、隈研吾さん、坂茂さん、藤本壮介さん。3人ともフランスに事務所を構えていらっしゃいます。

フランスの現役デザイナーでは、兄弟でデザイナーのブルレック兄弟は日本でも知られていると思います。スイスのヴィトラ社やイタリアのメーカーなどいろいろなデザインに関与していて、日本の多治見タイルとも素材を開発されています。日本のノウハウにフランス人の視点が侵入し、ディテールや感度を超えた、美の追求や感性に訴えかける部分ではないかと思います。それでいて非常に自然な形で、シンプルであるところが惹かれ合うところなのでしょう。感性や繊細さ、日本と北欧のデザインもよく惹かれあうと言われますが、そこまで削ぎ落とすのではなく、モノが語っていると言うのでしょうか、そういうところに惹かれます。フランスのメーカーでデザインをうところに惹かれます。フランスのメーカーでデザインを担当する日本人デザイナーはほぼ皆無ですね。

——それはどうしてでしょうか？

イタリアのメーカー、ロンドンやミラノを拠点に仕事をする日本人デザイナーは数多くいらっしゃいます。たぶん、マーケットの需要だと思うので、フランスメーカーがあえて日本人デザイナーを取り入れる必要を感じていないのだと思います。料理業界では、フレンチを手がける日本

人シェフはたくさんいますが、デザインにおいてはまだ日本は少ないかもしれませんね。それは、言語を駆使したプレゼンテーション能力に関係しているようにも思われます。

――建築ではヨーロッパをベースに活動している方がいらっしゃるということですが、それはどうして成立していると思われますか？

建築家がコンペを勝ち取って、フランスで施工をするには、フランスの建築免許を持っていないので、フランス側での請負建築家が必要です。そうなると、誰かとパートナーシップを組んで、フランスに事務所を開設せざるを得ない。一件を竣工させると、他の案件が入ってきて、だんだん事務所の規模も大きくなっていきます。隈研吾さんは、マルセイユ現代美術アートセンター、坂茂さんはメスのポンピドゥーセンター、藤本壮介さんはパリ近郊の大学都市開発のラーニングセンターと南仏モンペリエのタワービル、それぞれのコンペを勝ち取ったことによって事務所を開設しています。フランスを拠点として他の欧州圏内でのプロジェクトへとどんどん広がっていきます。

あとは、日本でも経験を積まれた、ニコラ・モロー＆楠木寛子が運営するモロー＆クスノキ建築設計事務所も新しい世代として注目を浴びています。それがデザイン業だけとなると少ない。仕事として成立させるための経済的な理由もあるかもしれません。よほど仕事をこなさないと、デザイン業では困難なのかもしれません。

――浦田さんの立場から、日本のデザインに伝えるべきことは何だと思いますか？

難しいですね。私も学生時代は、意識しておりませんでしたが、年を重ねるごとに教育の重要性を感じます。教育を受けるという受動体にさせるのではなく、自分なりに咀嚼、解釈して、何をしていくべきなのかというヒントを与える教育がすごく大切だと思います。そのための感性、創造性、デザイン教育を高めるにはどういうことをしたらいいのか。デザイン教育を受けなくてもデザイナーにはなれると思います。これからのデザイン業に必要なのは、意識を高めるために不可欠な観察力でしょうか。社会をいかに考察し、そこからどういう解決方法を自分なりに見つけるか。企業やクライアントのニーズに応じた、

応用性や柔軟性、多様性が大切なキーワードだと思います。

日本にいると、他国民が少なく、日本語で日本人と接しています。自国の言葉は伝えられない、コミュニケーションが取りにくい人たちと仕事をした時に、ハードルができます。それは言語ではありません。コミュニケーション力なのです。言語や国境がない音楽は羨ましい表現ですね。デザイン業は、使い手と同じ言語を共有しなくとも、モノとうまくシンクロすれば言語は不要です。ただ、制作するまでのプロセスには言語が不可欠で、プレゼンテーション能力のセンスも求められます。デザイナーや建築家たちは、施主や制作請負業者とお金の話も詰めないとならない、マネジメント能力もないといけない。横断的に、柔軟性と意識を高めていくことが一番求められるのではないでしょうか。

相手のことを理解するコミュニケーション能力、そういった授業も日本ではますます必要なのではないでしょうか。フランスは、早期からテーマを与えられて個人やグループでプレゼンテーションをする機会があるので、人

前で話したり、限られた時間で発表することに慣れていると思いますが、日本は決められたフォーマットの中で行っているところもありますが、日本の小学校でも行っているところもあるように見受けられます。

ただ、発表するのではなくて、お互いの作品を批判し合うこと。学校教育現場は、間違っていてもお互いに考えていくことのできる、とても大事な時間であります。指導につながるクリティカルな意見をしてくれる人が減っているような気がします。

——自分が表現したり、発信しているものがどう受け取られ、感じられているのかを理解するのはすごく大事なことですね。

学生時代は、社会経験がまだないので、頭の中だけで完結して納得しがちです。それもあるが、こういう方法もあると、別の可能性を創造できる余白の空間が大切だと思います。生まれた時から持ち合わせる能力もあれば、学びながらそれに気づくこともあります。気づきを与えることも教育だと思います。

（2022年7月25日収録）

あとがき

本書を企画してからおよそ一年が経過した。本書の企画に応じてインタビューにご協力いただき改めて御礼申し上げます。本書でインタビューを受けられた方々はデザインの専門家、デザインマネジメントの実践者でもある。

多くの示唆に富む話をうかがえた。

その中で、現代がパラダイムシフトの只中にあること、技術革新の進展は私たちの社会や生活、経済をも根底から変えようとしていること、そして産業社会の進展は地球環境を含めて多くの問題と課題を提起していることなどが提示された。

これらの問題や課題について一時代前は政府や行政、専門家に委ねられていたが、今日では企業トップは言うに及ばず、あらゆる組織に求められることとなった。それは生活者である私たち個人個人へと及んでいる。

先が見えない社会、不安定に思える社会に対して企業は言うに及ばず、私たち生活者もビジョンを共有し、創造性を発揮して未来の社会や生活を描くこと、構想していくことが求められていることも改めて認識した。

その中にあって、デザインは生活者のフロントラインに立ち、企業においては他分野、他部門、国際間と共創しながら商品やサービス提供のフロントラインに立っていることも改めて認識できた。

筆者の願いとしてはこのデザインおよびデザインマネジメントについて、企業で言えば他部門、社会で言えば職種を超えて少しでも共有を図れれば望外の喜びである。今後、一般社団法人 日本デザインマネジメント協会（JDMA）の活動において、これらの課題解決に向けて、ソーシャルデザイン、リージョナルデザイン、コーポレー

トデザイン、ライフデザイン、創造性教育の各分野で取り組んでいきたいと考えている。

本書は東京造形大学の助成により出版することができました。最後に、本書の出版にあたり、編集を担当してくださった押金純士さんと装丁デザインの玉田真奈美さんに深く感謝申し上げます。

参考文献

・TIM BROWN(2009).『CHANGE BY DESIN』. HarperCollins Publishers.

・野中 郁次郎(1990).『知識創造の経営』. 日本経済新聞社.

・清水 洋(2022).『イノベーション』. 有斐閣.

・フィリップ・コトラー(2022).『コトラーのマーケティング5.0』. 朝日新聞出版.

・P.F.ドラッガー(2001).『マネジメント』. ダイヤモンド社

・紺野 登(2010).『ビジネスのためのデザイン思考』. 東洋経済新聞社.

・レーモンド・ローウィ(1981).『口紅から機関車まで』. 鹿島出版会.

・C・アレグザンダー(1984).『パタン・ランゲージ』. 鹿島出版会.

・HENRY PETROSKI(1996).『Invention by Design』. HARVARD UNIVERSITY PRESS.

・Thomas Lockwood, Thomas Walton(2008).『Building Design Strategy』. Allworth Press.

・玉田 俊郎・浦田 薫(2018).『リージョナル・デザイン』. 現代企画室.

・Andrea Picch(2022).『Design Management』. Apress.

・JAY GREENE(2010).『PORTFOLIO PENGUIN』. JAY GREENE.

・DANIEL W. RASMUS(2011).『Management by Design』. John Wiley & Sons.

著者紹介

玉田 俊郎（たまだ としろう）

1957年福島県生まれ。1982年東京造形大学造形学部デザイン学科インダストリアルデザイン専攻卒業。1984年筑波大学大学院芸術研究科生産デザイン専攻修了。1984年東京都立工業技術センター（現・東京都立産業技術研究センター）主事、1992年東北芸術工科大学助教授、2005年ヘルシンキ芸術デザイン大学（現・アールト大学）客員教授、2006年東京造形大学助教授、2008年教授、2014年〜2018年副学長。2023年退職、同年名誉教授。2020年一般社団法人 日本デザインマネジメント協会代表理事。専門領域はインダストリアルデザイン、地域産業計画、デザインマネジメント。2004年JETROの採択により山形県米沢織物をYAMAGATA STYLEとしてスウェーデンでの展示会をプロデュース。2006年山形打刃物のデザインとプロデュースを行う。2007年山形打刃物山形セレクション選定。2009年NPO法人FUIGO東京ビッグサイトギフトショープロデュース。2011年第72回東京インターナショナルギフト・ショー「伝統とModernの日本ブランド」SO_Styleをプロデュース。2021年インテリアライフスタイル展2021出展。著書に『デザイン開発入門』（海文堂出版，1994年）、『Design Kaihatsu Nyumon』(Yu Rim Publishing, Inc, 1994年)、『デジタル・イメージデザイン』（共著／CG-Art協会，1996年）、『社会は僕らの教室だ―高校生の創造性教育の実践　全国高等学校デザイン選手権大会―』（共著／河北新報出版センター，2005年）、『リージョナル・デザイン：フランス・ブルゴーニュの「クリマ」から学んだこと』（共著／現代企画室，2018年）、『ICONIC WORLD』（東方出版，2020年）、『デザインマネジメントの指標と日本デザインマネジメント協会の設立―INDUSYRIAL ART NEWS NO.60＋産業工芸研究NO.42』一般財団法人工芸財団＋日本工芸技術協会，2023年）

デザインマネジメント7つの指標
DESIGN DYNAMISM

編・著　玉田俊郎

2023年12月25日　初版発行
発行所　一般社団法人 日本デザインマネジメント協会
〒107-0062 東京都港区南青山3−1−3
http://www.design-management.or.jp

編集　押金純士
装丁・組版　Tamada.C.H

印刷・製本　富士美術印刷株式会社
ISBN 978-4-9913332-0-0 C3070